U0102031

拼音
笔画

苏轼书法字典

徐剑琴 编

上海辞书出版社

目录

凡 例

一　本书参照《新华字典》体例，按汉语拼音音节顺序编排，对多音字则取其中一种读音，凡出现过的字，以后就不再出现，如「重」字，在匚部出现过，乙部就不再出现。

二　本书收录的书法均出自该书家的作品中，每字均注明该字出自于何作品。

三　由于本书所收书家的传世作品多寡不一，为求从书的统一，因此作者对所收的字作了筛选，即传世作品较少的书家，尽可能的多收一些；而传世作品较多的书家，则遴选字体不同风格迥异的字。

四　为还原书法作品的原来面貌和版面整齐，所收字例不作技术处理，只进行缩放处理。

五　为便于读者查阅，本书采用拼音查字和笔画查字二种。

编　者

1

苏轼书法字典

拼音索引

拼音索引

A

遨案按岸闇桉安碍爱艾霭埃哀阿

二 二 二 二 二 二 一 一 一 一 一 一 一

B

奥傲螯熬

饱薄褒包榜邦半般班拜败百白罢把八

五 五 五 五 五 五 五 五 五 四 四 四 三 三 三 三　　二 二 二 二

俾笔彼比本奔辈被倍背备北碑悲卑杯陂豹抱报保宝

八 八 七 七 七 七 七 七 七 七 七 六 六 六 六 六 六 六 六 六 六 五

表辩遍便变抃扁贬边臂避壁蔽碧痹陛庇闭毕必币鄙

一 一 一 一 〇 〇 〇 〇 九 九 九 九 九 九 九 九 九 九 九 九 八 八 八 八 八 八

步布不捕博舶帛伯剥钵玻波病并饼丙兵冰鬓宾别鳖

一 四 二 二 二 二 二 二 二 二 二 二 一 一 一 一 一 〇 〇 〇

C

簿铺部

嘈曹操藏苍粲惨惭残骖参蔡菜棠采材才

六 六 六 六 五 五 五 五 五 五 五 五 五 五 五 五 五　　四 四 四

1

D

苏轼书法字典

拼音索引

底 诋 敌 狄 滴 低 邓 等 登 灯 德 得 稻 道 盗 到 祷 倒 岛 导 叨 刀

三 三
五 五 五 五 五 五 五 五 四 四 四 三 三 三 三 二 二 二 二 二 二

洞 栋 冻 动 董 东 定 丁 牒 掉 钓 吊 琱 凋 殿 奠 电 点 典 帝 弟 地

三 三
八 八 八 七 七 七 七 七 七 七 七 六 六 六 六 六 六 六 五 五 五

多 遁 顿 沌 对 堆 断 段 短 端 蠹 渡 度 杜 堵 笃 渎 读 独 窦 斗 都

四 四 四 四 四 四 四 四 四 三 三 三 三 三 三 三 三 三 三 三 三
〇 〇 〇 〇 〇 〇 〇 〇 〇 九 九 九 九 九 九 九 九 八 八 八 八

翻 藩 法 发　　二 耳 尔 而 儿 恩 愕 恶 额 鹅　　惰 堕 掇

　　　　F　　　　　　　　　　　　　　E

四 四 四 四　　四 四 四 四 四 四 四 四 四　　四 四 四
六 六 五 五　　四 三 三 二 二 二 二 二 二　　一 一 一

菲 非 妃 飞 放 访 房 肪 防 枋 芳 方 范 泛 饭 犯 返 反 繁 樊 烦 凡

五 四
〇 九 九 八 八 八 八 八 八 八 八 七 七 七 七 六 六 六 六 六 六

逢 蜂 锋 峰 封 风 丰 粪 奋 焚 坟 纷 分 费 沸 废 肺 筐 斐 匪 肥 霏

五 五
三 二 二 二 二 二 一 一 一 一 一 一 〇 〇 〇 〇 〇 〇 〇 〇 〇 〇

3

俯府斧拊甫抚福蜉符桴蕧浮服孚扶伏弗夫否佛奉凤

五五五五五五五五五五五五五五五五五五五五五
六五五五五五五五五五五四四四四四四三三三三

敢柑肝甘盖改　　腹富傅赋副覆复赴附妇负付父辅

G

五五五五五五　　五五五五五五五五五五五五五
九九九九九九　　八八八八八七七七七六六六六

根给各葛隔格阁革歌割哥戈诰告膏羔高皋缸釭干感

六六六六六六六六六六六六六六六六六六五五
二二一一一一一一一一〇〇〇〇〇〇〇〇九九

孤垢构苟钩沟贡共拱汞觥躬恭宫肱攻功公弓工更耕

六六六六六六六六六六六六六六六六六六六六
四四四四四四四四四三三三三三三三二二二二

瑾冠管馆鳏官观怪挂瓜顾故固穀鼓罟骨股谷古榖辜

六六六六六六六六六六六六六六六六六六六六
七七七七七七六六六六五五五五五五五五四四

害亥海骸　　过果国郭衮襘桧桂贵癸鬼规圭归广光

H

七七七七　　六六六六六六六六六六六六六六
〇〇〇〇　　九九九九九九九九八八八八八八七七七

拼音索引

苏轼书法字典

拼音索引

河 和 何 合 禾 浩 号 好 豪 毫 蒿 杭 翰 悍 旱 汗 汉 寒 韩 涵 含 醋
七 七
三 三 三 三 三 三 二 一 一 一 一 一 一 一 一 一 〇 〇 〇 〇 〇 〇

忽 呼 乎 候 逅 厚 后 侯 鸿 宏 红 薨 衡 横 恨 铿 鹤 贺 核 阁 阂 曷
七 七
六 五 五 五 五 五 四 四 四 四 四 四 四 三 三 三 三 三 三 三 三 三

还 环 欢 坏 淮 徊 怀 话 画 化 哗 华 花 扈 护 户 虎 瑚 湖 斛 壶 胡
七 七
八 八 八 八 八 八 八 八 七 七 七 七 七 七 七 六 六 六 六 六 六 六

绘 诲 讳 会 悔 回 晖 灰 篁 煌 惶 黄 皇 慌 荒 患 幻 缓 鬟 镮 寰 桓
八 八 八 八 八 八 八 八 八 八 八 八 七 七 七 七 七 七 七 七 七 七
一 一 一 〇 〇 〇 〇 〇 〇 〇 〇 〇 九 九 九 九 九 九 九 九 九 九

箕 嵇 敧 积 鸡 肌 机 饥 击　　　　获 或 火 活 豁 恩 魂 混 昏 惠 晦

J

八 八 八 八 八 八 八 八 八　　　八 八 八 八 八 八 八 八 八 八 八
三 三 三 三 三 三 三 三 三　　　二 二 一 一 一 一 一 一 一 一 一

季 际 技 纪 记 计 脊 己 几 籍 藉 瘠 楫 棘 疾 亟 即 极 吉 及 激 稽
八 八
六 六 六 五 五 五 五 五 五 四 四 四 四 四 四 四 四 四 四 三 三 三

5

间 坚 奸 尖 驾 价 假 贾 甲 嘉 家 挟 佳 加 骥 跽 寄 继 祭 既 济 迹

八 八 八 八 八 八 八 八 八 八 八 八 八 八 八 八 八 八 八 六 六 六 六
八 八 八 八 八 八 八 八 八 七 七 七 七 七 七 七 六 六 六 六 六 六

疆 将 江 僭 谏 渐 健 剑 贱 荐 建 见 塞 简 减 检 俭 茧 营 兼 监 艰

九 九 九 九 九 九 九 九 九 九 八 八 八 八 八 八 八 八 八 八 八 八
二 一 一 一 〇 〇 〇 〇 〇 〇 九 九 九 九 九 九 九 九 九 九 九 九

诘 杰 节 嗟 揭 接 皆 阶 教 觉 挍 矫 角 蕉 蛟 郊 交 绛 降 匠 桨 奖

九 九
四 四 四 四 四 四 三 三 三 三 三 三 二 二 二 二 二 二 二 二 二 二

晋 近 进 尽 谨 锦 仅 襟 矜 金 今 斤 巾 借 界 芥 戒 介 解 竭 絜 结

九 九
七 七 七 七 六 六 六 六 六 六 五 五 五 五 五 五 五 五 五 四 四 四

究 纠 竞 静 靖 敬 竟 净 径 景 井 精 惊 旌 粳 荆 经 泾 京 觐 禁 烬

九 九
九 九 九 九 九 九 九 九 八 八 八 八 八 八 八 八 八 八 七 七 七 七

眷 倦 卷 涓 邉 踞 聚 俱 具 句 巨 举 菊 局 驹 居 就 救 旧 酒 久 九

〇 九
三 三 三 三 三 三 二 二 二 二 二 二 一 一 一 一 一 一 一 〇 〇 九

苏轼书法字典

拼音索引

慷康看堪慨揩开　　骏峻郡俊君均军爝爵厥绝抉决

K

一一一一一一一　　一一一一一一一一一一一一一
○○○○○○○　　○○○○○○○○○○○○○
六五五五五五五　　四四四四四四三三三三三三三

哭寇扣口铿控恐孔空恳肯客恪刻克渴可榼科柯考抗

一一一一一一一一一一一一一一一一一一一一一一
○○○○○○○○○○○○○○○○○○○○○○
九九九九九八八八八八七七七七七七六六六六六六

困昆馈聩愧溃喟奎崀觇况旷狂款宽快块跨夸库苦

一一一一一一一一一一一一一一一一一一一一一
一一一一一一一一一一一一一一一一○○○○○
一一一一○○○○○○○○○○○○○九九九九九

雷了乐老醪牢劳浪琅狼郎烂懒栏兰赖莱来蜡腊

L

一一一一一一一一一一一一一一一一一一一一
五五四四四四三三三三三三三三三三二二二二

立历力醴鲤理俚里李礼蠡酾篱璃漓离嫠醨累类泪罍

一一一一一一一一一一一一一一一一一一一一一一
八七七七七七七六六六六六六六六六六六五五五五

聊疗量靓两梁凉良脸敛琏廉帘怜笠砾荔沥利励丽吏

二二二二二一一一一一一一一一一一一一一一一一
○○○○○九九九九九九九九九九九九九九九九九
○○○○○九九九九九九九九九九九八八八八八八

苏轼书法字典（拼音索引）

刘 溜 令 领 岭 零 翎 陵 凌 灵 凛 麟 鳞 淋 临 林 裂 冽 劣 潦 寥 僚

一 一
三 三 三 三 三 三 三 三 三 三 三 三 三 三 三 三 三 一 ○ ○ ○ ○
三 三 三 三 三 三 三 三 三 三 三 三 三 三 三 三 三 ○ ○ ○ ○ ○

录 橹 鲁 虏 舻 轳 庐 芦 漏 陋 楼 偻 陇 隆 笼 聋 龙 六 柳 镠 流 留

一 一
七 七 六 六 六 六 六 六 六 六 六 六 六 六 六 六 五 五 四 四 四 三

缕 屡 侣 落 络 洛 罗 论 轮 纶 伦 仑 乱 銮 鸾 露 辘 篆 路 禄 渌 鹿

一 一
九 九 九 八 八 八 八 八 八 八 八 八 八 八 八 八 七 七 七 七 七 七

帽 冒 卯 髦 茆 毛 莽 茫 蛮 卖 麦 迈 买 马 麻　　略 率 虑 律 履

M

二 二 二 二 二 二 二 二 二 二 二 二 二 二　　一 一 一 一 一
三 三 三 三 三 三 三 三 三 三 三 三 三 三 三　　二 二 二 二 二
一 一 一 一 ○ ○ ○ ○ ○ ○ ○ ○ ○ ○ ○ ○　　九 九 九 九 九

靡 麋 迷 弥 梦 孟 猛 濛 蒙 萌 扪 门 寐 袂 昧 妹 浼 美 每 梅 眉 么

三 三
三 三

茗 鸣 明 名 愍 闵 闽 缗 民 灭 庙 妙 邈 渺 眇 苗 面 勉 免 秘 汨 米

六 六 六 五 五 五 五 五 四 四 四 四 四 四 四 四 四 四 三 三 三 三

8

苏轼书法字典

拼音索引

墓	牧	沐	目	木	亩	母	谋	默	漠	莫	末	磨	摩	模	摹	谟	缪	谬	命	暝	铭
一四〇	一四〇	一四〇	一三九	一三九	一三九	一三九	一三九	一三九	一三九	一三八	一三八	一三八	一三八	一三八	一三八	一三七	一三七	一三七	一三七	一三七	一三七

N

年	逆	拟	猊	泥	尼	能	内	脑	恼	猱	挠	难	南	男	乃	纳	那	穆	慕
一四四	一四四	一四四	一四四	一四四	一四四	一四三	一四三	一四三	一四三	一四三	一四三	一四二	一四二	一四二	一四一	一四一	一四一	一四〇	一四〇

P　　　　**O**

怄	偶	欧	讴	女	暖	弩	奴	弄	农	牛	宁	嬲	鸟	酿	念	廿	辇
一四八	一四八	一四八	一四八	一四七	一四七	一四七	一四七	一四六	一四六	一四六	一四六	一四六	一四六	一四五	一四五	一四五	一四五

朋	烹	盆	佩	裴	培	陪	醅	泡	跑	匏	袍	庖	旁	叛	盼	蟠	槃	盘	攀	派	徘
一五〇	一五〇	一五〇	一五〇	一五〇	一五〇	一五〇	一五〇	一四九	一四九	一四九	一四九	一四九	一四九	一四九	一四九	一四九	一四九	一四九	一四九	一四九	一四九

蘋	平	噸	频	贫	瓢	飘	缥	骈	篇	譬	僻	辟	疲	毗	芘	披	批	捧	蓬	彭	堋
一五三	一五三	一五二	一五二	一五二	一五二	一五二	一五二	一五二	一五二	一五一	一五一	一五一	一五一	一五一	一五一	一五一	一五一	一五〇	一五〇	一五〇	一五〇

Q

妻	七	浦	圃	朴	濮	蒲	菩	仆	槳	抔	剖	魄	破	迫	颇	坡	瓶	屏	凭
一五五	一五五	一五五	一五五	一五五	一五四	一五四	一五四	一五四	一五四	一五四	一五四	一五四	一五四	一五四	一五三	一五三	一五三	一五三	一五三

契	泣	弃	气	起	启	杞	企	岂	乞	旗	琦	骑	崎	畦	耆	奇	其	齐	桤	期	戚
一五九	一五九	一五九	一五九	一五八	一五八	一五八	一五七	一五七	一五七	一五七	一五七	一五七	一五六	一五六	一五六	一五五	一五五	一五五	一五五	一五五	一五五

巧	樵	桥	乔	强	羌	谴	遣	浅	潜	乾	钱	前	铃	襄	谦	悭	迁	阡	千	慭	器
一六二	一六二	一六二	一六二	一六二	一六二	一六二	一六一	一六一	一六一	一六〇	一六〇	一六〇	一六〇	一六〇	一六〇	一六〇	一六〇	一六〇	一五九	一五九	一五九

庆	请	顷	晴	情	清	卿	轻	青	擒	勤	禽	琴	秦	亲	侵	钦	挈	窃	且	切	愀
一六五	一六五	一六五	一六五	一六五	一六四	一六四	一六四	一六三	一六三	一六三	一六二	一六二	一六二	一六二	一六二	一六二	一六二	一六二	一六二	一六二	一六二

全	权	悛	趣	去	取	曲	渠	趋	屈	驱	岖	区	球	求	湫	秋	丘	琼	惸	穷	罄
一六九	一六九	一六九	一六九	一六八	一六七	一六七	一六七	一六七	一六七	一六七	一六七	一六七	一六七	一六七	一六七	一六七	一六六	一六六	一六六	一六五	一六五

忍	仁	壬	人	绕	攘	壤	禳	染	髯	然		群	裙	逡	阙	鹊	却	券	劝	泉
一七四	一七四	一七四	一七三	一七二	一七二	一七二	一七二	一七二	一七二	一七一		一七〇	一七〇	一六九	一六九	一六九	一六九	一六九	一六九	一六九

R

若	润	闰	瑞	阮	入	辱	汝	孺	如	糅	冗	融	容	荣	茸	戎	日	仍	衽	任	稔
一七八	一七八	一七八	一七八	一七八	一七八	一七八	一七七	一七七	一七七	一七六	一七六	一七六	一七六	一七六	一七六	一七六	一七六	一七四	一七四	一七四	一七四

苏轼书法字典　拼音索引

S

弱
179

山	厦	纱	沙	杀	僧	瑟	啬	色	扫	骚	搔	丧	桑	散	三	塞	萨	洒
83	83	82	82	82	82	82	82	82	82	81	81	81	81	81	10	10	10	10

射	设	舍	蛇	舌	绍	少	韶	勺	稍	梢	烧	裳	尚	上	觞	商	伤	善	陕	潜	删
87	87	86	86	86	86	86	86	85	85	85	85	85	85	84	83	83	83	83	83	83	83

湿	施	诗	师	失	胜	圣	省	绳	声	生	升	慎	甚	肾	审	神	什	深	身	伸	涉
93	93	93	92	92	91	91	90	90	90	90	89	89	89	88	88	88	88	88	87	87	87

视	试	饰	侍	事	势	似	市	仕	世	示	氏	士	始	使	史	食	实	识	时	石	十
121	120	120	120	120	119	119	118	118	109	109	108	108	107	107	106	106	105	105	104	104	103

梳	殊	叔	枢	定	书	授	受	寿	首	守	手	收	誓	谥	释	轼	逝	室	恃	适	是
108	108	108	108	108	107	107	106	106	105	105	105	105	105	105	105	103	103	103	102	102	101

说	瞬	顺	水	谁	霜	双	漱	数	庶	恕	树	述	术	蜀	属	黍	熟	孰	蔬	疏	舒
122	122	122	121	121	121	110	110	110	109	109	109	109	109	109	109	109	108	108	108	108	108

T

W

拼音索引

苏轼书法字典　拼音索引

卫	揆	委	玮	苇	伟	嵬	维	惟	违	为	巍	微	隈	威	危	望	忘	妄	惘	往	冈
238	237	237	237	237	237	237	237	236	236	255	255	244	244	244	244	244	233	233	233	233	233

乌	握	卧	我	瓮	滃	翁	问	闻	纹	文	温	魏	慰	蔚	尉	谓	胃	畏	味	位	未
244	244	243	242	242	242	242	242	241	241	240	240	240	240	240	240	239	239	239	239	239	238

骛	晤	悟	物	坞	务	戊	勿	兀	舞	武	庑	伍	午	五	吴	吾	芜	毋	无	屋	呜
249	249	249	248	248	248	248	248	248	247	247	247	247	247	246	246	246	245	244	244	244	244

熹	喜	洗	嬉	膝	嘻	溪	豀	锡	稀	惜	悉	奚	息	昔	吸	西	兮	夕		雾
252	252	252	252	251	251	251	251	251	251	251	251	250	250	250	250	250	250	250		249

X

县	崄	险	显	嫌	舷	衔	咸	贤	闲	先	仙	夏	下	霞	暇	遐	峡	虾	细	系	戏
255	255	255	255	255	255	255	255	255	255	255	254	254	254	253	253	253	253	253	253	253	252

消	逍	像	象	巷	向	想	飨	饷	响	享	翔	祥	详	襄	香	相	芗	乡	献	羡	线
259	259	259	258	258	258	258	258	258	258	258	257	257	257	257	256	256	256	256	256	256	256

欣	辛	心	蟹	邂	谢	械	泻	写	鞋	携	斜	邪	啸	效	笑	孝	晓	小	箫	萧	宵
二六二	二六二	二六一	二六一	二六一	二六一	二六一	二六一	二六一	二六一	二六一	二六一	二六〇	二六〇	二六〇	二六〇	二六〇	二六〇	二六〇	二五九	二五九	二五九

岫	秀	宿	羞	脩	修	休	雄	兄	姓	性	幸	杏	兴	醒	行	形	刑	星	信	薪	新
二六五	二六五	二六五	二六五	二六五	二六四	二六四	二六四	二六四	二六四	二六四	二六四	二六三	二六三	二六三	二六三	二六三	二六三	二六三	二六二	二六二	二六二

学	穴	薛	削	眩	炫	旋	玄	谊	宣	轩	煦	蓄	续	叙	许	徐	虚	胥	须	戌	袖
二六八	二六八	二六八	二六八	二六八	二六八	二六八	二六八	二六七	二六七	二六七	二六七	二六七	二六七	二六七	二六六	二六六	二六六	二六六	二六六	二六五	二六五

盐	岩	妍	言	严	延	焉	烟	咽	雅	涯	崖	玡	牙	押	巡	寻	醺	血	雪
二七一	二七一	二七一	二七〇	二七〇	二七〇	二七〇	二七〇	二七〇	二七〇	二七〇	二七〇	二七〇	二七〇	二七〇	二六九	二六九	二六九	二六九	二六九

Y

肴	邀	恙	快	痒	养	仰	佯	飏	杨	阳	扬	燕	焰	雁	餍	眼	掩	衍	奄	簪	颜
二七三	二七三	二七三	二七三	二七三	二七三	二七三	二七二	二七二	二七二	二七二	二七二	二七二	二七二	二七二	二七二	二七二	二七一	二七一	二七一	二七一	二七一

壹	依	医	衣	一	谒	晔	夜	叶	业	野	也	掖	耶	耀	曜	要	药	窈	瑶	遥	姚
二七八	二七八	二七八	二七八	二七七	二七六	二七六	二七六	二七六	二七六	二七六	二七四	二七四	二七四	二七四	二七四	二七四	二七四	二七三	二七三	二七三	二七三

苏轼书法字典

拼音索引

邑	抑	异	亦	议	忆	义	亿	乂	倚	蚁	矣	以	已	乙	疑	遗	宜	怡	夷	噫	欹
二八四	二八四	二八三	二八三	二八三	二八二	二八二	二八二	二八二	二八二	二八一	二八〇	二八〇	二八〇	二七九	二七九	二七九	二七九	二七八	二七八	二七八	二七八

尹	寅	银	吟	音	荫	阴	因	懿	翼	翳	溢	意	裔	逸	谊	益	挹	奕	诣	易	役
二八七	二八七	二八七	二八七	二八七	二八七	二八七	二八六	二八六	二八六	二八六	二八六	二八五	二八五	二八五	二八五	二八五	二八五	二八五	二八五	二八四	二八四

应	瘿	影	颖	颍	赢	蝇	营	萤	莹	盈	茔	迎	鹰	膺	缨	罂	英	印	隐	饮	引
二八九	二八九	二八九	二八九	二八九	二八九	二八九	二八九	二八九	二八九	二八九	二八九	二八八	二八八	二八八	二八八	二八八	二八八	二八八	二八八	二八七	二八七

囿	幼	右	又	酉	有	友	蝣	猷	遊	游	油	犹	由	尤	幽	忧	优	用	勇	永	拥
二九五	二九四	二九四	二九四	二九四	二九二	二九二	二九二	二九二	二九二	二九一	二九一	二九〇	二九〇	二九〇	二九〇	二九〇	二九〇	二九〇	二九〇	二九〇	二九〇

驭	玉	语	禹	雨	羽	宇	伛	予	与	愚	榆	逾	渔	鱼	臾	盂	余	欤	吁	于	祐
三〇一	三〇〇	三〇〇	三〇〇	二九九	二九九	二九八	二九八	二九八	二九八	二九八	二九七	二九七	二九七	二九七	二九七	二九六	二九六	二九六	二九五	二九五	二九五

曰	愿	院	怨	远	源	猿	缘	原	员	园	元	愈	寓	御	喻	遇	欲	预	浴	育	郁
三〇四	三〇四	三〇四	三〇四	三〇三	三〇三	三〇三	三〇三	三〇三	三〇三	三〇三	三〇三	三〇二	三〇二	三〇二	三〇二	三〇一	三〇一	三〇一	三〇一	三〇一	三〇一

苏轼书法字典

拼音索引

16

苏轼书法字典 拼音索引

庄	妆	篆	撰	转	专	筑	铸	祝	柱	住	助	嘱	煮	渚	拄	主	舳	烛	逐	竹	诸
三九	三九	三九	三九	三八	三八	三八	三八	三八	三八	三八	三八	三八	三八	三七	三七	三七	三七	三七	三七	三七	三七

总	宗	字	自	紫	梓	籽	子	资	兹	姿	咨	濯	啄	酌	浊	坠	锥	椎	追	幢	状
三二	三二	三二	三二	三一	三一	三一	三一	三〇	三〇	三〇	三〇	三〇	三〇	三〇	二九	二九	二九	二九	二九	二九	二九

做	座	怍	坐	作	佐	左	昨	罇	樽	尊	醉	罪	最	祖	阻	族	卒	足	奏	走	纵
三五	三五	三五	三五	三五	三五	三四	三四	三四	三四	三四	三三	三三	三三	三三	三三	三二	三二	三二	三二	三二	三二

文	六	凤	鸟	匀	丹	风	勿	氏	月	公	分	今	仑	父	从	介	兮	反	斤	仅	仍
二	一	五	二	三	三	五	二	一	三	六	五	九	一	五	二	九	二	四	九	九	一
四	二	三	四	〇	一	一	四	九	〇	二	五	二	六	八	五	五	六	五	六	五	七
〇	五	三	四	七		八	八	五		八			〇								四

幻	毋	书	双	劝	邓	予	允	以	孔	引	尺	尹	心	冗	户	计	忆	斗	为	火	方
七	二	二	二	一	三	二	三	二	一	二	二	二	一	七	八	二	三	二	八	四	
九	四	〇	一	六	五	九	〇	八	〇	八	三	八	六	七	六	五	八	八	三	一	七
五	七	〇	九		九		七	〇	八	八	七		七	一	六			二		五	

可	札	术	本	节	古	艾	世	甘	去	功	正	巧	击	示	末	未	玉
一	三	二	七	九	六	一	一	五	一	六	三	一	八	一	一	二	三
〇	一	〇		四	四		九	九	六	三	一	六	三	九	三	三	〇
六	二	九				九		八		八	二		八	八	八	八	〇

田	电	号	甲	叶	目	旦	且	归	旧	业	北	东	灭	平	龙	戊	布	石	右	左	丙
二	三	七	八	二	一	三	一	六	一	二	六	三	一	一	一	二	四	一	二	三	一
三	六	一	八	七	三	一	六	七	〇	七		七	三	五	二	四	四	九	九	三	一
五			六	九		二		〇	六			四	二	五	八		四	四			四

令	乎	瓜	斥	他	白	仙	代	仗	付	仕	丘	禾	失	生	四	叹	叽	兄	史	只	由
一	七	六	二	二	三	二	三	三	五	一	一	七	一	一	二	三	二	二	一	三	
三	五	六	三	三		五	〇	一	六	九	六	二	九	八	一	三	三	六	九	三	九
三			一		四		四		九	六		一	九	四	二		四	六	〇	一	

汉	头	半	兰	玄	立	市	主	饥	包	务	鸟	外	处	犯	卯	册	句	尔	乐	印	用
七	二	五	一	二	一	一	三	八	五	二	一	二	二	四	一	一	一	四	一	二	三
〇	三		一	六	一	九	二	三		四	四	三	五	六	三	六	〇	三	一	八	九
八		三	八	八	九	七				八	六	一			一		二		四	八	〇

存百有在... (笔画检字表)

圣 发 边 召 加 奴 阡 出 疋 弗 民 尼 司 永 记 议 必 礼 写 讨 穴 宁
一 四 九 三 八 一 一 二 二 五 一 一 二 二 八 二 八 一 二 二 二 一
九 五 　 一 七 四 六 四 〇 四 三 四 一 九 五 八 　 一 六 三 六 四
〇 　 五 七 〇 八 　 　 四 四 二 〇 　 三 　 　 六 一 三 八 六

老 考 托 扣 吉 寺 圭 动 戎 刑 邦 　　　　 丝 幼 母 驭 纠 台 对

六 画

一 一 二 一 八 二 六 三 一 二 五 　　 二 二 一 三 九 二 四
一 〇 三 〇 四 一 八 七 七 六 　　 一 九 三 〇 九 三 〇
四 六 九 九 　 四 　 六 二 　　 三 四 九 一 　 一 一

存 百 有 在 戌 西 再 吏 臣 过 权 机 朴 芎 共 耳 扬 场 地 扫 扪 执
二 四 二 三 二 二 三 一 二 六 一 八 一 二 六 四 二 一 三 一 一 三
九 　 九 一 六 五 〇 一 〇 九 六 三 五 五 四 三 七 九 五 八 三 二
　 二 〇 五 〇 九 八 　 　 九 　 　 四 六 　 　 　 二 　 　 一 三 二

虫 吐 早 当 光 劣 尖 尘 师 此 至 毕 迈 邪 夷 成 死 达 灰 夸 匠 而
二 三 三 三 六 一 八 二 一 二 三 八 一 二 二 二 二 三 八 一 九 四
三 二 二 三 七 二 八 〇 九 七 三 　 三 六 七 一 一 〇 〇 〇 二 二
　 九 一 　 〇 　 　 二 　 二 　 　 〇 〇 八 　 三 　 　 九

休 传 伟 乔 迁 竹 舌 廷 先 朱 年 则 岂 回 岁 吸 因 吃 吊 同 团 曲
二 二 三 三 二 一 三 二 一 一 三 一 八 二 二 二 二 二 二 二 二 二
六 五 三 六 六 三 八 三 五 三 四 一 五 〇 一 五 八 三 六 三 三 六
四 　 七 一 〇 七 六 六 四 六 四 一 七 　 八 〇 六 　 　 七 九 七

杀 会 全 舟 行 后 似 向 血 自 仰 华 伦 价 伤 任 仲 延 优 伛 伏 伍
一 八 一 三 二 七 一 一 二 三 二 一 八 一 一 三 二 二 二 五 二
八 〇 六 三 六 四 九 五 六 三 七 七 二 八 八 七 三 七 九 九 四 四
二 　 九 五 三 　 九 八 九 一 二 　 八 　 三 四 五 〇 〇 九 　 七

次 交 齐 刘 亦 庆 庄 冰 妆 色 争 多 名 各 负 旨 危 杂 肌 众 企 合

次	交	齐	刘	亦	庆	庄	冰	妆	色	争	多	名	各	负	旨	危	杂	肌	众	企	合
二	九	一	一	二	一	三	一	三	一	三	四	一	六	五	三	二	三	八	三	一	七
八	二	五	二	八	六	三	一	三	八	一	○	三	一	六	三	三	○	三	三	五	三
		五	三	三	五	九		九	一	八		五		一	四	九			五		七

字 宅 守 宇 兴 汤 汝 池 江 汙 汗 州 灯 米 并 问 闭 妄 充 亥 决 农

字	宅	守	宇	兴	汤	汝	池	江	汙	汗	州	灯	米	并	问	闭	妄	充	亥	决	农
三	三	二	二	二	一	二	九	二	七	三	三	一	二	八	二	二	七	一	二	七	
三	一	○	九	六	三	七	三	一	九	一	二	四	三	一	四	三	三	○	○	七	
三	三	五	九	三	二	七			六	六		三		二		三		三	八		

防 阴 阶 收 阳 阵 孙 阮 异 导 尽 那 寻 访 设 农 论 许 军 讴 讳 安

防	阴	阶	收	阳	阵	孙	阮	异	导	尽	那	寻	访	设	农	论	许	军	讴	讳	安
四	二	九	二	二	三	二	一	二	三	九	一	二	四	一	一	一	二	一	一	八	一
八	八	三	○	七	一	一	七	八	三	七	四	六	八	八	四	二	六	○	四	一	
七		五	二	七	九	八	三		一	九		七	七	八	六	三	八				

麦 弄 寿 　 巡 纪 约 红 买 欢 观 羽 戏 好 妃 妇 如 奸 丞

七画

麦	弄	寿	巡	纪	约	红	买	欢	观	羽	戏	好	妃	妇	如	奸	丞
一	一	二	二	八	三	七	一	七	六	二	二	七	四	五	一	八	二
三	四	○	六	五	○	四	三	八	六	九	五	一	九	六	七	八	一
○	七	六	九		五		○		九	二					六		

抑 坞 均 孝 赤 攻 贡 汞 走 批 抔 坏 技 抚 扶 运 违 远 吞 戒 进 形

抑	坞	均	孝	赤	攻	贡	汞	走	批	抔	坏	技	抚	扶	运	违	远	吞	戒	进	形
二	二	一	二	二	六	六	六	三	一	一	七	八	五	五	三	二	三	二	九	九	二
八	四	○	六	三	三	四	三	三	五	五	八	六	五	四	○	三	○	二	五	七	六
四	八	四	○			二	○	三						七	六	三	九				三

严 芳 苍 芥 花 芷 芘 苇 芜 却 拟 报 把 声 抉 块 志 护 抗 坟 抃 投

严	芳	苍	芥	花	芷	芘	苇	芜	却	拟	报	把	声	抉	块	志	护	抗	坟	抃	投
二	四	一	九	七	三	一	二	二	一	六	三	一	一	一	三	七	一	五	九	二	
七	八	五	五	七	二	五	三	四	六	四		九	○	○	二	七	○	一		二	
○		一	一	七	六	九	四					○	三	九	三		六			八	

辰 医 丽 酉 两 吾 更 甫 求 杨 李 杞 极 杏 杖 村 材 杜 苏 克 劳 芦

```
二 二 一 二 一 六 五 一 二 一 一 八 二 三 二 一 三 二 一 一
〇 七 一 九 一 四 二 五 六 七 一 五 四 六 一 九 五 九 一 〇 一 二
八 八 四 九 六     七 二 六 八   四 四   六 七 三 六
```

吟 听 员 困 男 足 旷 园 里 县 助 吴 时 旱 坚 步 轩 欤 来 还 否 励

```
二 二 三 一 二 三 一 三 一 二 三 二 一 七 八 一 二 二 一 七 五 一
八 三 〇 〇 四 三 一 〇 一 五 三 四 九 一 八 四 六 九 一 八 三 一
七 六 三 一 一 二 〇 三 六 五 八 六 四     七 六 二     八
```

低 伯 作 伸 但 佐 何 体 兵 每 私 秀 利 乱 我 告 帐 岖 别 邑 呜 吹

```
三 一 三 一 三 三 七 二 一 二 二 一 一 二 六 三 一 一 二 二
五 二 三 八 一 三 二 三 一 三 六 一 二 四 〇 一 六 〇 八 四 六
五 七   五   四   三 五   八 八 二     五 七   四   四
```

删 角 飏 狄 犹 狂 兔 肠 肘 肝 含 孚 谷 坐 余 返 役 近 佛 身 位 住

```
一 九 二 三 二 一 一 一 三 五 七 五 六 三 二 四 二 九 五 一 二 三
八 二 七 五 九 一 三 八 三 九 〇 四 五 三 九 六 八 七 三 八 三 二
三   二   一 〇 四   六   五 六   四     七 九 八
```

间 闲 闰 忘 弃 辛 庐 应 疗 庇 库 庞 况 亩 状 冻 言 系 饮 饭 迎 岛

```
八 二 一 二 一 二 一 二 一 八 一 二 一 一 三 三 二 二 二 四 二 三
八 五 七 三 五 六 二 八 二   〇 四 一 三 三 八 七 五 八 七 八 三
五 八 三 九 二 六 九 〇   九 七 〇 九 九   〇 三 七   八
```

良 穷 究 牢 宏 宋 快 怅 忧 怄 怀 沟 泛 汩 沙 沌 沥 沐 弟 灶 羌 闵

```
一 一 九 一 七 二 一 一 二 一 七 六 四 一 一 四 一 一 三 三 一
一 六 九 一 四 一 一 九 九 四 八 四 七 三 八 〇 一 四 五 一 六 三
九 五   四   五 〇   〇 八   三 二   八 〇   一 一 五
```

陂	坠	附	阻	陈	陇	阿	际	张	改	局	即	灵	君	诏	词	诋	诉	识	祀	初	启
六	三	五	三	二	一	一	八	三	五	一	八	一	一	三	二	二	三	二	一	二	一
三	七	三	〇	二		六	一	九	〇	四	二	〇	一	六	五	一	九	一	四		五
九		三				六		三		一		二	四	五			七	五	五		八

八画

环	玮	奉	纹	纸	纷	纶	纵	纳	纱	纯	驱	纭	鸡	矣	忍	妙	妍
七	二	五	二	三	五	一	三	一	一	二	一	三	八	二	一	一	二
八	三	三	四	二	一	二	三	四	八	六	六	〇	三	八	七	三	七
七				一	一	八	二	二	七	七				一	四	四	一

取	耶	其	择	拔	坡	幸	挂	抱	势	拥	者	拊	押	规	忝	盂	表	责	青	武	玙
一	二	一	三	一	一	二	三	六	二	二	三	五	二	六	二	二	一	三	一	二	三
六	七	五	一	五	五	六	三	〇	九	一	五	七	八	三	九	〇		一	六	四	七
七	四	五	二	一	二	四	七	〇	〇	六	〇	五	七	二	三	七		〇			

述	杰	枋	杭	构	松	枢	杯	林	枉	苔	茗	直	茎	范	茆	苟	英	苗	若	昔	苦
二	九	四	七	六	二	二	六	一	二	二	二	三	二	四	一	六	二	一	二	二	一
〇	四	八	一	四	一	〇	三	三	三	三	三	八	七	三	四	八	三	七	五	〇	
九		五	八	一	三	一	五	一	八	〇	八	四	八	〇	九						

轮	斩	转	顷	妻	欧	态	奋	奄	奇	奔	郁	卖	雨	枣	刺	事	卧	画	或	丧	枕
一	三	三	一	一	一	二	五	二	一	七	三	一	二	三	二	二	七	八	一	三	
二	一	二	六	五	四	三	一	七	五	〇	三	九	一	八	〇	四	七	二	八	一	
八	三	八	五	五	八	一	一	六	一	〇	九	一	〇	三	一	七					

呼	忠	固	典	易	明	昌	国	昆	果	味	具	尚	贤	肾	虏	虎	齿	肯	叔	非	到
七	三	六	三	二	一	一	六	一	六	二	二	一	二	一	一	七	二	一	二	四	三
五	三	五	六	八	三	七	九	一	九	三	〇	八	五	八	二	六	三	〇	〇	九	二
四		四	六	一			九	二	五	五		八	六							七	八

季	和	物	牧	垂	连	知	制	钗	钓	罔	图	贬	败	沓	岭	岫	岢	罗	岩	岸	鸣
86	728	240	14	262	310	333	33	17	373	238	23	9	4	231	122	265	110	128	271	2	136

所	径	彼	往	征	欣	质	迫	卑	帛	侪	依	侪	佩	凭	侣	臾	使	岳	侍	佳	委
219	99	73	238	312	263	333	15	62	138	27	270	172	159	157	227	196	391	20	90	27	37

忽	鱼	昏	周	服	肥	肪	股	朋	肱	肺	瓮	贫	念	贪	受	采	斧	肴	命	金	舍
76	297	81	326	54	50	48	650	15	63	50	242	151	146	232	206	15	55	273	137	96	186

卷	券	育	刻	放	净	废	郊	卒	庖	底	府	庙	夜	享	京	变	冽	饱	饰	炙	备
103	169	301	107	48	99	503	929	33	144	356	558	13	270	25	97	9	121	5	203	3	6

学	怡	怪	怜	怍	性	快	治	泾	泽	波	沸	泥	泻	泣	泡	洣	油	泪	河	法	浅
268	279	66	119	335	264	273	323	98	312	12	50	144	261	159	149	217	291	115	72	451	16

诣	话	诛	祇	视	诚	房	诘	诗	郎	试	实	宛	帘	空	官	审	宜	宠	定	宗	宝
285	78	336	320	201	21	48	943	191	105	991	239	118	10	168	689	17	23	372	33	5	532

艰 迨 参 驾 迢 弩 始 姓 妹 降 亟 陕 孤 陌 孟 承 弥 屈 居 录 建 详

八 三 一 八 二 一 一 二 一 九 八 一 六 一 一 二 一 一 九 二
九 〇 五 八 三 四 九 六 三 二 四 八 四 二 三 一 三 六 〇 二 〇 五
　 五 七 七 四 一 　 三 　 六 二 　 三 三 七 一 七 　 七

挠 挟 城 拱 持 封 挂 玻 春 奏 契 　 籽 经 绍 终 驹 细 线

九
画

一 八 二 六 二 五 六 一 二 三 一 　 三 九 一 三 一 二 二
四 七 三 四 三 二 三 二 六 三 五 　 三 八 八 三 〇 五 五
二 　 　 　 　 　 　 二 九 　 　 一 　 六 四 一 三 六

茫 荒 茗 茶 茧 草 带 巷 荐 革 茸 荆 甚 按 挍 指 垢 挺 哉 赵 赴 政

一 七 一 一 八 一 三 二 九 六 一 九 一 二 九 三 六 二 三 三 五 三
三 九 三 七 九 六 一 五 〇 一 七 八 八 三 三 四 二 〇 一 七 二
〇 　 六 　 　 　 八 　 六 　 八 　 　 二 　 六 九 五 　 八

残 奎 面 厚 威 咸 要 树 栏 柱 柳 相 栋 柯 柑 药 南 荔 荫 胡 故 荣

一 一 一 七 二 二 二 二 一 三 一 二 三 一 五 二 一 一 二 七 六 一
五 一 三 五 三 五 七 〇 一 三 二 五 八 〇 九 七 四 一 八 六 五 七
　 〇 四 　 四 五 四 九 三 八 四 六 　 六 　 四 一 八 七 　 　 六

畏 昭 曷 昨 星 冒 显 盼 眇 是 昧 尝 削 省 临 点 战 背 皆 轻 铲 殆

二 三 七 三 二 一 二 一 一 二 一 二 一 三 三 七 九 一 一 三
三 一 三 三 六 三 五 四 三 〇 三 八 六 九 二 六 一 三 六 三 一
九 五 　 四 二 一 五 九 四 一 一 　 八 〇 一 　 三 　 　 四 六

缸 钩 钦 铃 钟 幽 骨 觊 贱 峡 响 囿 哗 咽 虽 思 蚁 虾 界 贵 胃 毗

六 六 一 一 三 二 六 一 九 二 二 七 二 二 二 二 九 六 二
〇 四 六 六 三 九 五 一 〇 五 五 九 七 七 一 一 八 五 五 八 三 五
　 二 〇 五 一 〇 　 三 八 五 〇 七 三 二 三 　 　 　 九 一

鬼	泉	皇	信	俗	俭	保	俚	修	顺	贷	便	段	笃	复	重	科	秋	香	适	看	拜
689	16	792	267	21	897	6	114	262	21	31	10	40	395	576	326	107	162	25	20	10	4

饷	怨	独	勉	胜	盆	食	逃	剑	叙	须	律	衍	徇	待	逅	俊	俟	追	侯	禹	侵
258	304	38	134	191	150	196	233	90	267	266	129	271	78	31	75	105	219	334	74	300	162

养	差	阂	阁	闽	闻	施	帝	音	亲	姿	咨	庭	迹	奕	度	亭	哀	奖	将	弯	饼
273	17	73	61	135	241	193	35	287	162	332	330	260	866	28	395	23	16	92	91	23	11

恸	济	洛	染	派	活	洗	洞	浊	洒	烂	炫	总	兹	逆	首	前	迷	类	送	叛	美
237	86	128	172	149	81	252	38	339	180	113	268	232	330	144	105	160	233	315	115	149	131

诰	祠	祝	神	祖	祐	袂	扁	语	冠	客	窃	穿	宫	室	宣	觉	举	恨	恼	恪	恃
60	278	328	183	335	293	13	90	30	677	102	6	25	633	207	26	931	10	73	147	102	20

癸	怠	勇	盈	贺	姚	院	险	除	陛	胥	眉	费	屏	咫	屋	既	退	郡	诵	说	诲
68	310	298	28	733	274	305	25	24	9	266	131	5	152	332	244	86	239	104	216	21	81

顽 素 班 珠 玳 秦 挈 耘 耕　　　　骈 绝 络 绛 给 绘 绕 结 矜

十画

顽 素 班 珠 玳 秦 挈 耘 耕
二 二 五 三 三 一 一 三 六
三 一 　 三 六 六 〇 二
一 七 　 七 三 二 　 七

骈 绝 络 绛 给 绘 绕 结 矜
一 一 一 九 六 八 一 九 九
五 〇 二 二 二 一 七 四 六
一 三 八 　 二 　 　 　 二

晋 获 莫 莱 莽 恭 埃 壶 恐 挽 耆 逝 哲 都 挹 盐 起 载 捕 栽 匪 盏
九 八 一 一 一 六 一 七 一 二 一 二 三 三 二 二 一 三 一 三 五 三
七 二 三 一 三 三 　 六 〇 三 五 〇 一 八 八 七 五 〇 二 〇 〇 一
　 　 八 二 〇 　 八 一 六 三 五 　 五 一 八 九 　 九 　 　 　 三

破 础 砾 夏 辱 酌 贾 哥 索 根 桉 核 格 桃 桧 桥 桄 桓 桂 真 莹 恶
一 二 一 二 一 三 八 六 二 六 二 七 六 二 六 一 一 七 六 三 二 四
五 四 一 五 七 三 八 一 二 二 　 三 一 二 九 六 五 九 九 一 八
三 　 九 四 九 　 〇 　 三 　 　 三 　 一 五 　 　 七 九

峰 崃 罟 罢 恩 哭 圃 晖 晁 晔 晓 眩 逍 监 虑 致 顿 轼 顾 殊 逐 原
五 二 六 三 四 一 一 八 一 二 二 二 八 一 三 四 二 六 二 三 三
二 五 五 　 二 〇 五 〇 九 七 五 六 五 九 二 二 〇 〇 六 〇 二 〇
五 　 　 　 九 四 　 六 九 八 九 　 九 三 　 三 　 八 七 三

俱 俏 俶 倒 倚 值 借 债 笑 笔 秘 称 积 敉 乘 造 特 铁 钵 钱 贼 峻
一 二 二 三 二 三 九 三 二 八 一 二 八 三 二 二 二 一 三 一
〇 六 五 二 八 三 五 一 六 　 三 一 三 五 三 二 三 二 六 二 〇
二 五 　 二 一 　 三 〇 　 三 　 　 一 三 五 　 〇 二 四

朕 脑 翁 颂 奚 豹 爱 笻 途 般 徐 徒 息 躬 皋 射 健 倦 倍 俯 俾 候
三 一 二 二 二 六 一 二 二 五 二 二 六 六 一 九 一 七 五 八 七
一 四 四 一 五 　 一 二 六 二 五 三 〇 八 〇 〇 　 六 　 五
七 二 二 六 一 　 五 八 六 八 一 　 七 三

凉 资 凋 唐 衾 离 效 脊 疲 斋 疾 病 座 郭 高 桨 凌 留 逢 卿 狼 鸥

一 三 三 二 六 一 二 八 一 三 八 一 三 六 六 九 一 一 五 一 一 二
一 三 六 二 九 一 六 五 五 一 四 三 三 九 〇 二 二 二 三 六 一 三
九 〇 　 二 六 〇 　 五 一 　 三 五 　 三 　 二 三 　 四 三

酒 涞 浦 浙 涛 烬 烟 烛 烧 烦 朔 兼 益 瓶 恙 羔 羞 阅 旁 部 竞 剖

一 二 一 三 二 九 二 三 一 四 二 八 二 一 二 六 二 三 一 一 九 一
〇 一 五 一 三 七 七 三 八 六 一 九 八 五 七 〇 六 〇 四 四 九 五
〇 七 四 七 三 　 〇 七 五 　 二 　 五 二 三 　 五 六 九 　 三

害 悛 悦 悔 悍 悭 悟 悚 涨 浪 涕 润 流 涣 浮 浴 涂 海 浩 涓 消 涉

七 一 三 八 七 一 二 二 三 一 二 一 一 五 三 二 七 七 一 二 一
〇 六 〇 〇 一 六 四 一 一 一 三 七 二 三 四 〇 二 〇 二 〇 五 八
九 六 　 〇 九 五 四 三 四 八 四 一 　 一 八 　 二 九 七

恳 剥 谊 谈 谁 祥 被 袍 袖 袜 读 诸 请 案 宰 窈 容 宾 宵 家 宸 宽

一 二 二 二 二 七 一 二 二 三 二 二 二 八 二 一
〇 二 八 三 一 五 四 六 三 九 三 六 〇 七 七 〇 五 七 一 一
八 　 五 二 一 七 　 九 五 一 　 七 五 　 九 四 六 　 九 　 〇

球 焘 　 骏 继 桑 预 逡 难 能 通 恕 烝 陪 陶 陵 弱 展

十
一
画

一 二 　 一 八 一 三 一 一 二 二 二 三 二 一 二 一 三
六 三 　 〇 六 八 〇 六 四 四 三 〇 一 五 三 二 七 二
七 三 　 四 　 一 一 九 二 三 七 九 八 〇 三 二 九 三

聊 职 掇 控 接 培 掖 教 坍 授 推 堆 掉 焉 掩 措 堵 捧 琅 理 琐 琏

一 三 四 一 九 一 二 九 一 二 二 四 三 二 二 三 一
二 三 一 〇 四 五 七 三 五 〇 二 二 七 七 七 九 九 五 一 一 二
〇 一 　 八 　 〇 四 　 〇 七 九 　 〇 一 　 〇 三 七 〇 九

11

梓	桴	检	梅	梢	梦	械	萨	萧	乾	营	萤	菅	菩	萃	菊	萄	菔	菜	萌	菲	黄
331	55	89	131	185	133	261	180	259	161	289	289	89	154	29	101	233	55	15	13	502	802

晚	晦	野	眼	晨	晤	常	堂	虚	辅	辄	雪	聋	匏	戚	豉	副	救	曹	啬	救	梳
231	81	276	271	21	249	18	232	266	56	315	269	126	149	155	23	58	232	16	181	10	208

偶	袋	做	笠	符	笼	矫	银	铭	铜	崇	崔	崎	崖	啜	啸	患	累	蛇	略	畦	啄
148	31	335	119	55	126	98	237	137	137	29	256	170	26	26	790	11	185	126	159	336	30

脸	豚	翎	领	欲	悉	敛	釭	斜	舣	船	舶	盘	舳	舻	衔	得	徘	假	偻	停	偷
119	239	232	123	301	251	119	60	260	255	25	129	347	236	325	15	839	14	286	336	38	3

竟	章	盗	鹿	康	痒	麻	庶	烹	孰	毫	鸾	减	馆	祭	猛	斛	猊	欺	逸	象	脱
99	314	33	137	205	173	230	109	250	208	71	128	89	67	86	132	76	144	110	285	258	339

渔	淮	混	渐	渠	涯	渎	淋	鸿	渚	添	清	断	眷	盖	着	率	望	旋	族	旌	商
297	78	81	90	167	270	39	121	74	337	235	164	40	103	59	317	129	234	338	963	13	383

窕 宿 寄 寅 寇 惨 惋 惮 惊 惆 惟 惘 惭 惜 情 梁 涵 渌 深 淙 淡 淳

窕	宿	寄	寅	寇	惨	惋	惮	惊	惆	惟	惘	惭	惜	情	梁	涵	渌	深	淙	淡	淳
二三五	二六五	八六	二八七	一〇九	一五	二三一	三三	九八	二三三	二三	二五一	一五五	二五九	一一	七〇	一二七	一八七	二九	三三	二六	二六

骑 续 颇 隐 隆 限 随 堕 隋 弹 屠 尉 敢 逮 谓 谒 祷 裆 扈 谏 谋 寀

骑	续	颇	隐	隆	限	随	堕	隋	弹	屠	尉	敢	逮	谓	谒	祷	裆	扈	谏	谋	寀
一五七	二六七	一五三	二八八	一二六	二三四	二一八	四一八	二一八	三一八	二三〇	二三	五四九	三九〇	二三六	二七四	三七	一七三	七七四	九一	一三	一五九

博 提 超 越 揩 堪 葊 琼 琱 靓 琦 琴 絜 ⋯ 巢 骖 维 绳 绰

十二画

博	提	超	越	揩	堪	葊	琼	琱	靓	琦	琴	絜	巢	骖	维	绳	绰
一二四	二三	一九	三〇六	一〇五	一〇五	一〇六	四六	六〇七	六三	二	五六〇	四七三	一九七	一五	二三	三九	一〇〇

焚 植 辜 朝 韩 落 敬 董 葛 葬 散 期 斯 搔 揆 握 壹 煮 揣 彭 喜 揭

焚	植	辜	朝	韩	落	敬	董	葛	葬	散	期	斯	搔	揆	握	壹	煮	揣	彭	喜	揭
五一一	三二	六四	一九八	七〇	一二一	九九	三六	六一一	三一一	一一五	二三	一一	二八一	二三七	二四八	三八八	二三	五五〇	五五	五五	九四二

凿 紫 悲 斐 辈 雅 辍 暂 雄 裂 殖 厥 欹 敨 雁 厦 酣 棘 粟 惠 椎 棹

凿	紫	悲	斐	辈	雅	辍	暂	雄	裂	殖	厥	欹	敨	雁	厦	酣	棘	粟	惠	椎	棹
三一一	三三	六〇	五〇	七〇	二六	六六	三一〇	二六四	三三〇	二〇一	一〇三	二七八	八三二	一七	七八	八〇	二四	八一	二三	三六七	三二五

智 短 锋 铸 赐 赋 鬼 帽 嗟 喻 喟 蛟 遗 跑 畴 景 遇 量 最 晴 掌 棠

智	短	锋	铸	赐	赋	鬼	帽	嗟	喻	喟	蛟	遗	跑	畴	景	遇	量	最	晴	掌	棠
三二三	四〇八	五二	三三八	二八八	五八一	二三	一三二	九四七	三〇九	一四九	九二	二七	一四一	二三	九八	三〇一	一〇〇	三二三	六五四	三五二	三二三

鲁 腊 禽 释 逾 舒 御 遁 奥 储 傅 傲 答 策 筑 等 黍 稀 程 稍 嵇 鹅

一 一 一 二 二 二 三 四 二 二 五 二 三 一 三 三 二 二 一 八 四
二 一 六 〇 九 〇 〇 〇 五 八 〇 六 二 五 〇 五 三 八 三 二
六 二 三 五 八 八 二 八 九 一 五

湿 渺 湖 焰 曾 遂 道 奠 尊 粪 羡 翔 善 遊 童 痛 就 蛮 然 猱 觞 颍

一 一 七 二 一 二 三 三 三 五 二 二 一 二 二 一 一 一 一 二
九 三 六 七 六 一 三 六 三 一 五 五 八 九 三 二 〇 三 七 四 八 八
三 四 二 八 六 四 六 八 三 二 七 七 一 〇 一 二 三 九

寐 窗 寓 富 寒 割 慨 悍 愧 惶 愀 愕 惰 慌 滁 游 渡 湾 湫 溃 渴 温

一 二 三 五 七 六 一 一 一 八 一 四 四 七 二 二 三 二 一 一 一
三 五 〇 八 〇 一 〇 六 〇 六 二 一 九 四 九 九 三 六 一 〇 四
二 二 五 六 〇 二 一 一 六 〇 七 〇

缘 骚 缗 缕 缓 骛 登 隔 疏 粥 强 屡 属 逯 谦 谥 谢 禄 禅 裙 遍 谟

三 一 一 一 七 二 三 六 二 三 二 二 二 二 一 一 一 一 二 一
〇 八 三 二 九 四 四 一 〇 三 六 二 〇 五 六 〇 六 二 七 七 〇 三
三 一 五 九 九 八 六 一 九 九 三 〇 五 一 七 〇 七

蒿 蓑 蓬 墓 鹊 勤 毂 塘 携 鼓 趔 填 魂 遨 瑞 瑚 瑟 　　　　 飨

　　　　　　　　　　　　　　　　　　　　 十
　　　　　　　　　　　　　　　　　　　　 三
七 二 一 一 一 六 二 二 六 一 二 八 二 一 七 一 　 画 二
一 一 五 四 六 六 四 三 六 五 六 三 一 七 六 八 五
九 〇 〇 九 三 三 〇 七 五 八 二 八 二 八

鄙 粲 频 雾 零 雷 碑 碍 感 酬 赖 椽 楼 榆 楫 想 楚 禁 献 蒙 蒲 蓄

八 一 一 二 一 一 六 一 五 二 一 一 二 八 二 二 九 二 一 一 二
五 五 四 三 一 九 三 一 五 三 九 四 五 五 七 五 三 三 五 六
二 九 三 五 二 六 八 八 六 二 四 七

颓 稔 稚 辞 锦 锥 锡 错 嵩 蜀 罪 嗣 蜂 蜉 遣 路 跨 照 暇 煦 暖 愚

二 一 三 二 九 三 二 二 二 二 一 二 五 五 一 一 三 二 一 二
三 七 三 七 六 三 五 九 一 〇 三 一 二 五 六 二 〇 一 五 六 四 九
九 四 三 九 一 五 九 三 五 一 七 九 五 三 七 七 八

韵 新 靖 裔 廉 瘁 痹 解 觥 颖 猿 詹 腾 腹 遥 愈 微 像 牒 简 筹 愁

三 二 九 二 一 二 九 九 六 二 三 三 二 五 二 三 二 二 三 八 二 二
〇 六 九 八 一 九 五 三 八 〇 一 二 八 七 〇 三 五 七 九 四 四
七 二 五 九 九 三 三 三 三 二 四 九

群 谬 谪 福 谨 窭 塞 慎 溢 漓 溜 溘 溪 源 漠 煌 慈 猷 数 粳 阙 意

一 一 三 五 九 三 一 一 二 一 二 二 三 一 八 二 二 二 九 一 二
七 三 一 五 六 八 八 八 八 一 二 四 五 〇 三 〇 七 九 一 八 六 八
〇 七 六 〇 九 六 六 三 二 一 三 九 二 〇 九 五

聚 榖 誓 摧 嘉 髦 嫠 熬 璃 瑶 碧 静　　　　缠 嫋 嫌 愍 辟 殿

一 六 二 二 八 一 一 一 二 一 二 九 九　　一 一 二 一 一 三
〇 五 〇 九 七 三 一 一 七 九　　　　七 四 五 三 五 六
二 五 一 六 六 三　　　　六 五 五 一

十四画

踾 瞑 嘈 阁 裳 裴 霆 愿 酸 酿 酹 遭 歌 榜 榻 模 榾 蔚 蔽 蔡 摹 慕

八 一 一 七 一 一 二 三 三 二 一 一 三 六 五 二 一 一 二 九 一 一
七 三 六 三 八 五 三 〇 一 四 一 一 三 三 〇 四 五 三 四
七 五 〇 六 四 七 六 六 一 一 八 六 〇 七 〇

旗 端 韶 竭 膏 豪 鎏 疑 槃 魄 僧 僭 僚 篆 箫 管 箕 舞 罂 恩 蝇 蜡

一 三 一 九 六 七 一 二 三 四 五 九 一 二 六 八 二 二 八 一 一
五 九 八 四 〇 一 二 七 四 五 八 一 三 三 五 七 三 四 八 一 八
七 六 八 九 九 三 二 〇 七 九 七 八 九 二

擒 趣 髯　　　缪 缩 缨 缥 翠 寥 察 慷 漏 滴 漳 漱 槊 粹 精

十五画

一 一 一　　　二 二 二 二 二 二 一 一 一 三 三 三 二 九 八
六 六 七　　　三 一 八 五 九 二 七 〇 二 五 一 一 一 九 八
三 九 二　　　七 九 八 一 〇　　六 六　　四 〇 二

踞 踏 影 嘲 嘻 辘 震 餍 醋 醉 飘 樊 横 蕴 蔬 蕉 鞋 觐 聪 聘 撰 增

一 二 二 一 一 三 一 三 一 四 七 三 二 九 二 九 二 一 三 三
〇 三 八 九 五 二 一 七 五 三 五 六 三 〇 〇 二 六 七 八 一 一 二
二 九　　二 七 七 一 〇 三　　八 八　　　一　　　　一 九 二

糅 颜 凛 瘅 褒 摩 熟 鲤 膝 餔 德 僻 篆 篇 篁 稻 稽 镇 骸 幢 嘱 蝣

一 二 一 八 五 一 二 一 二 三 一 三 一 八 三 八 三 七 三 三 二
七 七 二 四　　三 〇 一 五 四 四 五 三 五 〇 三 三 一 〇 三 三 九
六 一 三　　　八 九 七 二　　一 九　　　　八　　九 八 二

操 螯　　　缯 嬉 履 慰 鹤 遣 额 憎 澄 潺 澈 潦 潭 潜 潮 潜

十六画

一 二　　　三 二 一 二 七 一 四 三 二 一 二 一 二 一
六　　　　一 五 二 四 三 六 二 一 三 七 〇 二 三 八 〇 六
　　　　　二 二 九 〇　　一　　二　　　〇 三 三

镠 默 赠 噎 器 踵 邋 辙 霏 醒 瓢 融 樽 橹 樵 翰 薄 薪 薛 薨 燕 熹

一 一 三 二 一 三 一 三 五 二 一 一 三 一 一 七 五 二 二 七 二
二 三 二 七 五 三 〇 一 〇 六 五 七 三 二 六 一　　六 六 四 七 五
四 九 二 八 九 五 二 六　　三 一 六 四 七 二　　二 八　　三 二

避 壁 寰 襄 懒 激 濛 燧 辩 瘿 磨 谊 邂 衡 邀 篱 篚 穆 憩 赞

九 九 七 一 一 八 一 二 一 二 二 二 七 二 一 五 一 三
九 六 一 三 三 一 〇 八 三 六 六 四 七 一 〇 四 五 一
〇 三　　二 九　　九 八 七 一　　三 六　　〇 九 〇

17

苏轼书法字典

A

行书次韵秦
太虚见戏耳聋诗

行书次辩才韵诗帖

安

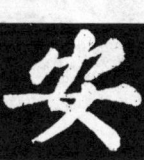

楷书表忠观碑

楷书宸奎阁碑

楷书丰乐亭记

行书赤壁赋卷

行书书刘禹锡敕

行书归去来兮卷

行书治平帖

行书致若虚总管尺牍

碍

楷书宸奎阁碑

艾

行书昆阳城赋卷

爰

楷书司马温公神道碑

楷书丰乐亭记

楷书丰乐亭记

行书人来得书帖

行书人来得书帖

行书人来得书帖

埃

行书武昌西山诗

霭

行书李太白仙诗

阿

楷书宸奎阁碑

楷书宸奎阁碑

哀

楷书颍州西湖听琴

楷书司马温公神道碑

行书赤壁赋卷

1

行书李太白仙诗

行书洞庭春
色、中山松醪赋卷

行书洞庭春
色、中山松醪赋卷

楷书祭黄几道文卷

楷书司马温公神道碑

楷书宸奎阁碑

行书赤壁赋卷

行书洞庭春
色、中山松醪赋卷

行书寒食帖

楷书上清储祥宫碑

行书满庭芳词

楷书丰乐亭记

楷书上清储祥宫碑

楷书祭黄几道文卷

楷书祭黄几道文卷

楷书祭黄几道文卷

楷书司马温公神道碑

楷书表忠观碑

A

苏轼书法字典

B

行书武昌西山诗

行书东武帖

行书天际乌云帖

行书寒食帖

行书覆盆子帖

行书杜甫橙木诗

行书赤壁赋卷

行书赤壁赋卷

次韵三舍人省上诗

行书洞庭春
色、中山松醪赋卷

行书洞庭春
色、中山松醪赋卷

罢

楷书司马温公神道碑

白

楷书上清储祥宫碑

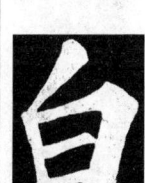
楷书醉翁亭记

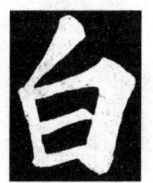
行书赤壁赋卷

行书归去来兮卷

行书江上帖

行书江上帖

行书遗过子尺牍

行书治平帖

行书治平帖

行书题王诜诗跋

行书职事帖

把

八

楷书上清储祥宫碑

楷书祭黄几道文卷

楷书宸奎阁碑

楷书表忠观碑

楷书司马温公神道碑

行书洞庭春
色、中山松醪赋卷

3

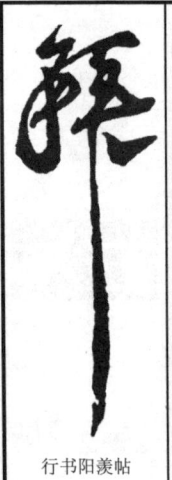

行书阳羡帖

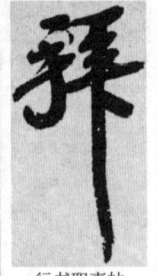

行书久留帖

行书职事帖

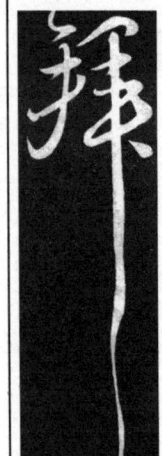

行书付颖沙弥二帖

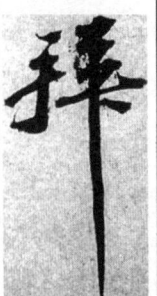

行书江上帖

行书春中帖

行书昆阳城赋卷

行书石恪画维摩赞帖

败

行书昆阳城赋卷

拜

楷书上清储祥宫碑

楷书司马温公神道碑

楷书祭黄几道文卷

楷书祭黄几道文卷

楷书宸奎阁碑

楷书上清储祥宫碑

楷书丰乐亭记

行书人来得书帖

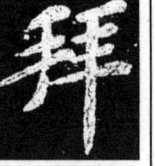

行书南轩梦语

行书新岁展庆帖

百

楷书表忠观碑

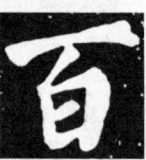

楷书表忠观碑

楷书上清储祥宫碑

楷书司马温公神道碑

苏轼书法字典

B

4

苏轼书法字典

B

饱

行书石恪画维摩赞帖

行书杜甫橿木诗

宝

楷书宸奎阁碑

楷书司马温公神道碑

包

行书洞庭春
色、中山松醪赋卷

褒

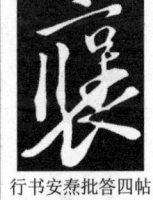

行书安焘批答四帖

薄

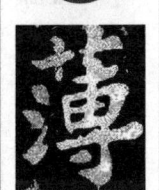

楷书司马温公神道碑

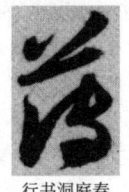

行书洞庭春
色、中山松醪赋卷

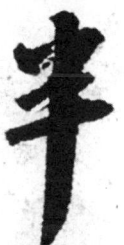

行书一夜帖

邦

行书东武帖

行书满庭芳词

榜

楷书宸奎阁碑

班

行书洞庭春
色、中山松醪赋卷

般

行书天际乌云帖

半

行书武昌西山诗

行书寒食帖

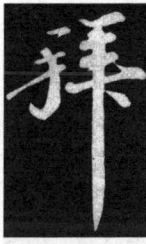

行书与子厚帖

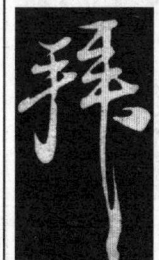

行书与宣猷丈帖

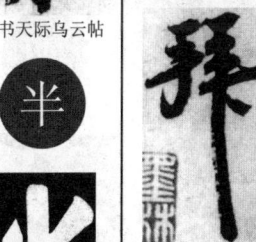

行书人来得书帖

行书致若虚总管尺牍

行书新岁展庆帖

5

行书归去来兮卷

行书昆阳城赋卷

行书治平帖

行楷书吏部陈公诗跋

北
楷书罗池庙碑

陂

报

北
楷书宸奎阁碑

行书赤壁赋卷

楷书司马温公神道碑

行书人来得书帖

行书啜茶帖

悲
楷书罗池庙碑

杯

抱

保

北
行书洞庭春
色、中山松醪赋卷

碑

行书赤壁赋卷

行书赤壁赋卷

楷书司马温公神道碑

碑
楷书宸奎阁碑

卑

抱
楷书祭黄几道文卷

行书新岁展庆帖

北
行书北游帖

楷书表忠观碑

楷书上清储祥宫碑

行书武昌西山诗

楷书司马温公神道碑

豹

保
行书春中帖

备

悲

B

苏轼书法字典

B

行书答钱穆夫诗帖

行书次辩才韵诗帖

行书春中帖

行书致若虚总管尺牍

彼

行书新岁展庆帖

行书昆阳城赋卷

楷书上清储祥宫碑

行书题王诜诗跋

行书人来得书帖

行书答谢民师帖卷

比

行书杜甫橾木诗

行书答谢民师帖卷

行书答谢民师帖卷

行书洞庭春
色、中山松醪赋卷

本

楷书上清储祥宫碑

楷书丰乐亭记

楷书宸奎阁碑

楷书上清储祥宫碑

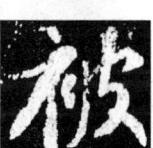
楷书上清储祥宫碑

辈

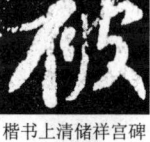
行楷书吏部陈公诗跋

行书付颖沙弥二帖

奔

行书归去来兮卷

楷书上清储祥宫碑

背

行书尺牍

行书杜甫橾木诗

倍

行书春中帖

行书渡海帖

7

行书新岁展庆帖

行书令子帖

楷书祭黄几道文卷

必

行书付颖沙弥二帖

楷书祭黄几道文卷

毕

行书新岁展庆帖

闭

行书答钱穆夫诗帖

庇

楷书宸奎阁碑

楷书上清储祥宫碑

行书治平帖

行书治平帖

鄙

楷书司马温公神道碑

楷书宸奎阁碑

行书答谢民师帖卷

行书人来得书帖

币

行书付颖沙弥二帖

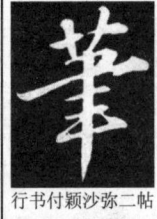
行书答钱穆夫诗帖

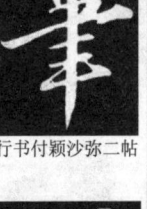
行书赤壁赋卷

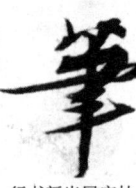
行书新岁展庆帖

俾

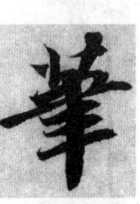
楷书表忠观碑

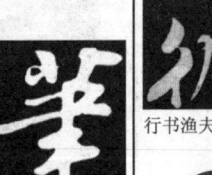
行书赤壁赋卷

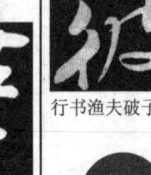
行书渔夫破子词帖

笔

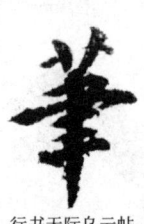
行书天际乌云帖

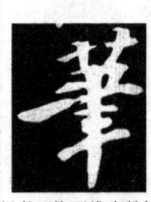
行书石恪画维摩赞帖

苏轼书法字典

B

筆

行书南轩梦语

8

行书杜甫楷木诗

贬

贬

行书题王诜诗跋

扁

扁

行书赤壁赋卷

抃

抃

楷书表忠观碑

变

行书安焘批答四帖

臂

臂

行书次韵秦
太虚见戏耳聋诗

边

边

楷书司马温公神道碑

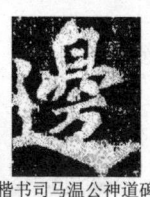
边

楷书司马温公神道碑

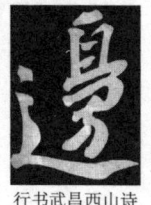
边

行书武昌西山诗

行书赤壁赋卷

行书赤壁赋卷

行书天际乌云帖

行书洞庭春
色、中山松醪赋卷

行书新岁展庆帖

避

行书答钱穆夫诗帖

蔽

蔽

楷书司马温公神道碑

薇

行书赤壁赋卷

壁

壁

楷书宸奎阁碑

壁

行书赤壁赋卷

行书春中帖

陛

陛

行书安焘批答四帖

痹

痹

行书洞庭春
色、中山松醪赋卷

碧

碧

楷书颍州西湖听琴

9

楷书祭黄几道文卷

楷书表忠观碑

行书归去来兮卷

行书李太白仙诗

楷书司马温公神道碑

行书治平帖

楷书司马温公神道碑

遍

行书南轩梦语

行书鱼枕冠颂帖

便

楷书上清储祥宫碑

行书次辩才韵诗帖

楷书司马温公神道碑

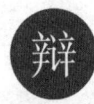
辩

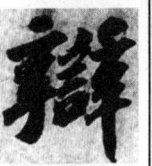
行书次辩才韵诗帖

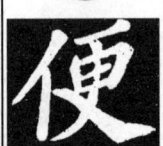
行书鱼枕冠颂帖

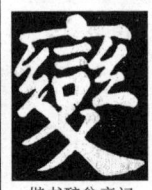
楷书宸奎阁碑

楷书醉翁亭记

行书功甫帖

行书洞庭春
色、中山松醪赋卷

行书次韵王晋卿

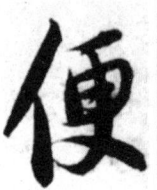
楷书宸奎阁碑

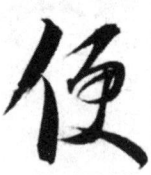
行书新岁展庆帖

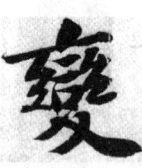
行书赤壁赋卷

鳌

行书次辩才韵诗帖

表

楷书表忠观碑

行书新岁展庆帖

行书赤壁赋卷

宾

别

致至孝廷平郭君尺牍

行书次辩才韵诗帖

楷书表忠观碑

行书人来得书帖

行书答谢民师帖卷

B

楷书丰乐亭记

楷书宸奎阁碑

楷书表忠观碑

楷书司马温公神道碑

行书久留帖

行书新岁展庆帖

行书致若虚总管尺牍

丙

楷书上清储祥宫碑

楷书司马温公神道碑

饼

行书一夜帖

并

楷书宸奎阁碑

楷书丰乐亭记

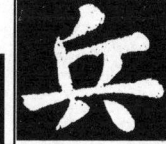

楷书宸奎阁碑

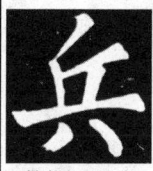

楷书表忠观碑

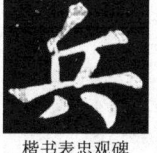

楷书表忠观碑

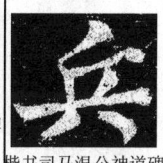

楷书司马温公神道碑

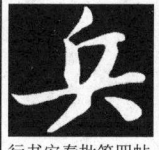

行书安泰批答四帖

冰

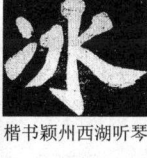

楷书颍州西湖听琴

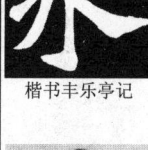

楷书丰乐亭记

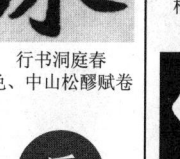

行书洞庭春
色、中山松醪赋卷

兵

楷书司马温公神道碑

楷书司马温公神道碑

楷书丰乐亭记

楷书醉翁亭记

楷书醉翁亭记

鬓

行书洞庭春
色、中山松醪赋卷

楷书上清储祥宫碑

舶
行书付颖沙弥二帖

舶

博

剥
行书尺牍

伯

病
行书次韵秦
太虚见戏耳聋诗

波

病

病
行书石恪画维摩赞帖

行楷书吏部陈公诗跋

楷书司马温公神道碑

伯
楷书司马温公神道碑

波
行书赤壁赋卷

玻

病
行书石恪画维摩赞帖

博

行书致运句太博尺牍

伯

伯
行书人来得书帖

玻
行书李太白仙诗

行书寒食帖

捕

捕
行书答谢民师帖卷

伯
行书人来得书帖

钵

行书寒食帖

不

帛

鉢
行书石恪画维摩赞帖

楷书祭黄几道文卷

楷书宸奎阁碑

不
楷书上清储祥宫碑

帛
楷书上清储祥宫碑

剥

行书归去来兮卷

苏轼书法字典

B

12

行书职事帖

行书武昌西山诗

行书春中帖

楷书丰乐亭记

行书满庭芳词

行书江上帖

行书职事帖

行书新岁展庆帖

行书春中帖

楷书丰乐亭记

行书寒食帖

行书职事帖

行书新岁展庆帖

行书次韵秦
太虚见戏耳聋诗

行书寒食帖

行书治平帖

行书职事帖

行书新岁展庆帖

行书次辩才韵诗帖

行书北游帖

行书渡海帖

行书石恪画维摩赞帖

行书令子帖

行书次辩才韵诗帖

行书北游帖

行书渡海帖

行书职事帖

行书次辩才韵诗帖

行书洞庭春
色、中山松醪赋卷

行书职事帖

行书令子帖

行书答谢民师帖卷

行书赤壁赋卷

B

行书洞庭春
色、中山松醪赋卷

簿

行书职事帖

行书裤雨帖

行书尺牍

楷书丰乐亭记

部

楷书表忠观碑

行楷书吏部陈公诗跋

楷书司马温公神道碑

行书春中帖

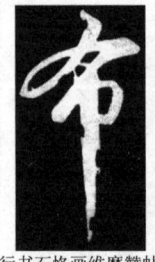

行书石恪画维摩赞帖

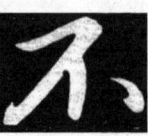

行书与子厚帖

步

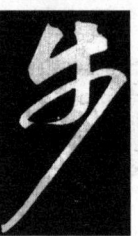

行书武昌西山诗

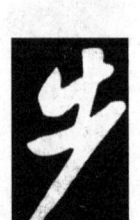

行书答钱穆夫诗帖

行书付颖沙弥二帖

行书付颖沙弥二帖

行书付颖沙弥二帖

行书人来得书帖

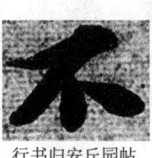

行书归安丘园帖

布

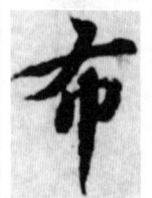

楷书祭黄几道文卷

苏轼书法字典

C

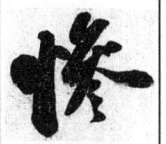
行书李太白仙诗

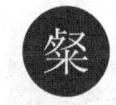
粲

行书尺牍

苍

楷书醉翁亭记

行书昆阳城赋卷

行书洞庭春
色、中山松醪赋卷

骖

次韵三舍人省上诗

残

行书满庭芳词

行书天际乌云帖

惭

行书久留帖

惨

行书一夜帖

菜

行书寒食帖

蔡

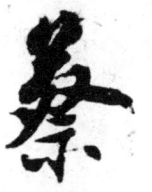
行书天际乌云帖

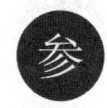
参

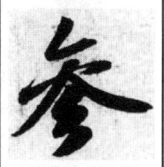
行书昆阳城赋卷

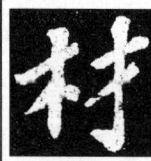
楷书上清储祥宫碑

行书付颖沙弥二帖

行书杜甫橙木诗

行书安焘批答四帖

采

行书覆盆子帖

寀

行书次辩才韵诗帖

行书次辩才韵诗帖

行书人来得书帖

行书一夜帖

材

15

楷书表忠观碑

策

行书归去来兮卷

曾

楷书祭黄几道文卷

行书赤壁赋卷

行书洞庭春
色、中山松醪赋卷

草

楷书表忠观碑

楷书颖州西湖听琴

行书武昌西山诗

行书啜茶帖

册

曹

楷书司马温公神道碑

行书洞庭春
色、中山松醪赋卷

行书赤壁赋卷

嘈

行书洞庭春
色、中山松醪赋卷

楷书宸奎阁碑

楷书丰乐亭记

行楷书吏部陈公诗跋

行书赤壁赋卷

行书赤壁赋卷

操

行书洞庭春
色、中山松醪赋卷

行书赤壁赋卷

行书武昌西山诗

行书武昌西山诗

行书满庭芳词

藏

楷书宸奎阁碑

苏轼书法字典

C

16

行书付颍沙弥二帖

行书鱼枕冠颂帖

昌

楷书表忠观碑

昌

楷书表忠观碑

昌

行书武昌西山诗

行书阳羡帖

缠

行书洞庭春
色、中山松醪赋卷

行书答钱穆夫诗帖

潺

行书洞庭春
色、中山松醪赋卷

潺

楷书醉翁亭记

钗

行书天际乌云帖

侪

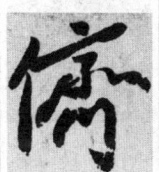

行书尺牍

禅

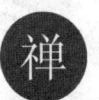

禅

楷书宸奎阁碑

禅

楷书宸奎阁碑

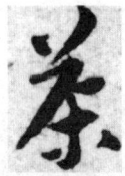

行书尺牍

察

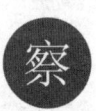

行书人来得书帖

察

楷书表忠观碑

差

行书次韵秦
太虚见戏耳聋诗

差

行书洞庭春
色、中山松醪赋卷

行书致若虚总管尺牍

行书新岁展庆帖

茶

楷书司马温公神道碑

茶

行书一夜帖

茶

行书新岁展庆帖

行书新岁展庆帖

楷书司马温公神道碑

行书赤壁赋卷

行书答钱穆夫诗帖

行书赤壁赋卷

行书天际乌云帖

行书祷雨帖

行书赤壁赋卷

尝

行书赤壁赋卷

行书次韵王晋卿

楷书宸奎阁碑

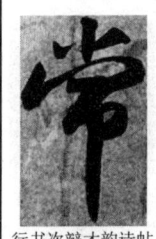
行书次辩才韵诗帖

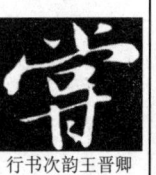
行书洞庭春
色、中山松醪赋卷

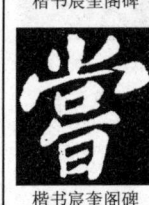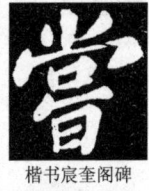
楷书宸奎阁碑

行书次辩才韵诗帖

行书赤壁赋卷

常

楷书丰乐亭记

行书满庭芳词

行书一夜帖

楷书宸奎阁碑

行书获见帖

肠

行书题王诜诗跋

行书归去来兮卷

楷书宸奎阁碑

楷书司马温公神道碑

苏轼书法字典

C

18

次韵三舍人省上诗

楷书表忠观碑

行书洞庭春
色、中山松醪赋卷

行书职事帖

场

次韵三舍人省上诗

楷书宸奎阁碑

晁

楷书上清储祥宫碑

朝
行书李太白仙诗

晁
楷书司马温公神道碑

楷书罗池庙碑

绰
行书天际乌云帖

巢

场
行书安焘批答四帖

朝
行书昆阳城赋卷

朝
楷书醉翁亭记

超

怅

行书天际乌云帖

超
楷书祭黄几道文卷

朝
行书江上帖

朝
楷书醉翁亭记

帐
行书江上帖

嘲

朝
楷书醉翁亭记

超
楷书宸奎阁碑

帐
行书归去来兮卷

嘲
行书杜甫橙木诗

朝
行书安焘批答四帖

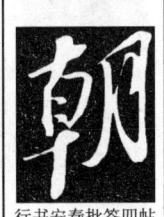
行书杜甫橙木诗

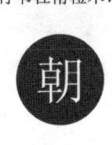
朝

超
行书付颖沙弥二帖

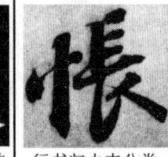
帐
行书归去来兮卷

楷书祭黄几道文卷

楷书司马温公神道碑

行书归去来兮卷

陈

楷书醉翁亭记

行楷书吏部陈公诗跋

行书祷雨帖

尘

行书次韵秦
太虚见戏耳聋诗

行书洞庭春
色、中山松醪赋卷

行书北游帖

行书天际乌云帖

辰

楷书表忠观碑

楷书宸奎阁碑

楷书上清储祥宫碑

行书答钱穆夫诗帖

行书安焘批答四帖

行书书刘禹锡敕

楷书祭黄几道文卷

行书归去来兮卷

行书次韵秦
太虚见戏耳聋诗

澈

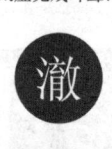
行书致若虚总管尺牍

臣

行书次韵秦
太虚见戏耳聋诗

潮

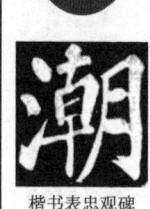
楷书表忠观碑

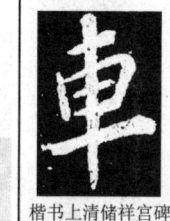
行书天际乌云帖

车

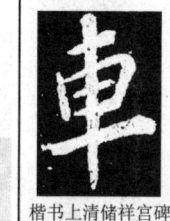
楷书上清储祥宫碑

楷书丰乐亭记

楷书司马温公神道碑

行书人来得书帖

行书人来得书帖

楷书祭黄几道文卷

楷书表忠观碑

行书书刘禹锡敕

行书职事帖

行书人来得书帖

行书昆阳城赋卷

行书归去来兮卷

楷书表忠观碑

楷书司马温公神道碑

楷书丰乐亭记

楷书祭黄几道文卷

行书治平帖

行书杜甫橙木诗

行书次辩才韵诗帖

行书赤壁赋卷

楷书宸奎阁碑

行书安焘批答四帖

楷书祭黄几道文卷

行楷书吏部陈公诗跋

楷书上清储祥宫碑

楷书上清储祥宫碑

行书新岁展庆帖

楷书宸奎阁碑

楷书宸奎阁碑

行书归去来兮卷

行书南轩梦语

楷书宸奎阁碑

致至孝廷平郭君尺牍

行书满庭芳词

行书石恪画维摩赞帖

行书石恪画维摩赞帖

行书渡海帖

行书遗过子尺牍

行书洞庭春色、中山松醪赋卷

楷书表忠观碑

楷书罗池庙碑

行书归去来兮卷

行书付颖沙弥二帖

行书归去来兮卷

行书治平帖

楷书表忠观碑

楷书表忠观碑

行书石恪画维摩赞帖

行书新岁展庆帖

行书昆阳城赋卷

楷书蔡黄几道文卷

行书与宣猷丈帖

行书刘禹锡敕

行书渡海帖

行书获见帖

行书北游帖

楷书蔡黄几道文卷

C

苏轼书法字典

C

楷书司马温公神道碑

行书归去来兮卷

行书归去来兮卷

行书归去来兮卷

行书天际乌云帖

虫

行书答谢民师帖卷

行书答谢民师帖卷

崇

楷书宸奎阁碑

宠

行书久留帖

赤

行书赤壁赋卷

敕

楷书上清储祥宫碑

行书书刘禹锡敕

行书安泰批答四帖

充

楷书宸奎阁碑

致至孝廷平郭君尺牍

斥

楷书上清储祥宫碑

赤
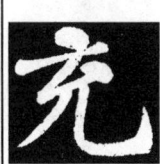
楷书上清储祥宫碑

行书赤壁赋卷

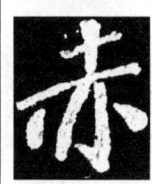
行书赤壁赋卷

折
行书职事帖

尺

行书洞庭春
色、中山松醪赋卷

齿

行书洞庭春
色、中山松醪赋卷

行书书刘禹锡敕

豉

23

苏轼书法字典

C

滁

楷书丰乐亭记

滁

楷书丰乐亭记

滁

楷书醉翁亭记

滁

楷书醉翁亭记

础

行书答钱穆夫诗帖

初

楷书上清储祥宫碑

初

行书石恪画维摩赞帖

初

行书次韵秦
太虚见戏耳聋诗

初

行书安焘批答四帖

初

行书鱼枕冠颂帖

除

除

行书武昌西山诗

出

楷书颍州西湖听琴

出

行书次辩才韵诗帖

出

行书次辩才韵诗帖

出

行书归去来兮卷

出

行书石恪画维摩赞帖

出

行书昆阳城赋卷

出

楷书宸奎阁碑

出

楷书丰乐亭记

出

楷书上清储祥宫碑

出

楷书上清储祥宫碑

出

楷书醉翁亭记

出

楷书醉翁亭记

愁

愁

行书天际乌云帖

愁

行书洞庭春
色、中山松醪赋卷

筹

筹

楷书醉翁亭记

出

出

楷书表忠观碑

24

苏轼书法字典

C

楷书祭黄几道文卷

行书新岁展庆帖

行书满庭芳词

橡

行书武昌西山诗

窗

行书赤壁赋卷

楷书丰乐亭记

穿

行书李太白仙诗

传

楷书表忠观碑

楷书宸奎阁碑

行书治平帖

俶

楷书表忠观碑

揣

行书付颖沙弥二帖

川

楷书表忠观碑

行书石恪画维摩赞帖

行书付颖沙弥二帖

行书渡海帖

行书题王诜诗跋

行书武昌西山诗

行书渔夫破子词帖

储

楷书上清储祥宫碑

行书石恪画维摩赞帖

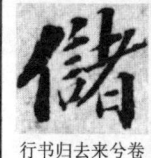

行书归去来分卷

楚

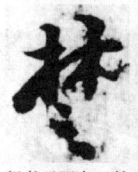

行书天际乌云帖

处

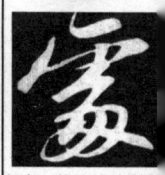

行书石恪画维摩赞帖

25

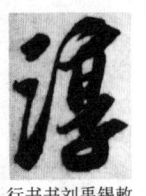
行书刘禹锡敕

啜

行书寒食帖

行书洞庭春
色、中山松醪赋卷

楷书祭黄几道文卷

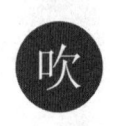
行书归去来兮卷

啜
行书洞庭春
色、中山松醪赋卷

行书武昌西山诗

行书洞庭春
色、中山松醪赋卷

行书答钱穆父诗帖

吹

行书归去来兮卷

啜
行书啜茶帖

行书武昌西山诗

行书洞庭春
色、中山松醪赋卷

行书与子厚帖

行书洞庭春
色、中山松醪赋卷

辍

行书武昌西山诗

行书李太白仙诗

行书天际乌云帖

C

楷书司马温公神道碑

行书武昌西山诗

行书答钱穆父诗帖

春

行书赤壁赋卷

词

纯

纯

行书答钱穆父诗帖

行书春中帖

行书寒食帖

行书安焘批答四帖

行书阳羡帖

淳

行书归去来兮卷

行书归去来兮卷

行书洞庭春
色、中山松醪赋卷

垂

行书新岁展庆帖

行书付颖沙弥二帖

行书鱼枕冠颂帖

辞

行书安焘批答四帖

行书新岁展庆帖

行书付颖沙弥二帖

此

楷书宸奎阁碑

行书答谢民师帖卷

行书次辩才韵诗帖

行书付颖沙弥二帖

楷书醉翁亭记

行书答谢民师帖卷

行书次辩才韵诗帖

行书归安丘园帖

楷书丰乐亭记

行书归去来兮卷

行书题王诜诗跋

行书次辩才韵诗帖

行书尊丈帖

行书祷雨帖

祠

行书赤壁赋卷

行书满庭芳词

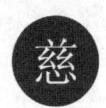

行书洞庭春
色、中山松醪赋卷

慈

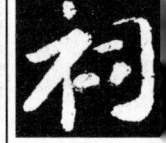

楷书表忠观碑

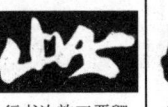

行书次韵王晋卿

行书新岁展庆帖

行书渡海帖

楷书上清储祥宫碑

楷书上清储祥宫碑

行书次韵王晋卿

楷书醉翁亭记

行书获见帖

赐

行书寒食帖

行书安焘批答四帖

楷书上清储祥宫碑

次韵三舍人省上诗

行书寒食帖

聪

次韵三舍人省上诗

楷书宸奎阁碑

行书次韵秦
太虚见戏耳聋诗

次

楷书上清储祥宫碑

从

次韵三舍人省上诗

楷书上清储祥宫碑

楷书司马温公神道碑

行书次辩才韵诗帖

楷书表忠观碑

行书归去来兮卷

楷书上清储祥宫碑

楷书表忠观碑

行书次韵王晋卿

刺

致至孝廷平郭君尺牍

行书洞庭春
色、中山松醪赋卷

楷书醉翁亭记

楷书宸奎阁碑

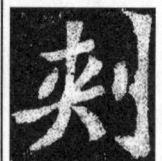
楷书丰乐亭记

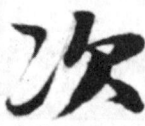
行书新岁展庆帖

楷书司马温公神道碑

行书新岁展庆帖

C

28

C

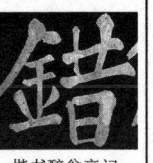

楷书醉翁亭记

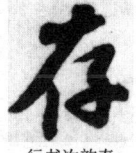

行书次韵秦
太虚见戏耳聋诗

行书洞庭春
色、中山松醪赋卷

次韵三舍人省上诗

行书满庭芳词

寸

行书洞庭春
色、中山松醪赋卷

措

楷书司马温公神道碑

错

萃

楷书表忠观碑

瘁

次韵三舍人省上诗

粹

楷书司马温公神道碑

翠

行书与宣猷丈帖

淙

行书洞庭春
色、中山松醪赋卷

崔

行书武昌西山诗

摧

行书武昌西山诗

村

楷书司马温公神道碑

村

行书李太白仙诗

存

行书归去来兮卷

行书次辩才韵诗帖

行书石恪画维摩赞帖

行书答钱穆夫诗帖

行书春中帖

行书尊丈帖

逮

楷书宸奎阁碑

行书治平帖

大

楷书上清储祥宫碑

答

楷书表忠观碑

行书答谢民师帖卷

代

楷书丰乐亭记

行书治平帖

楷书蔡黄几道文卷

楷书上清储祥宫碑

行书答谢民师帖卷

D

行书书刘禹锡敕

行书答钱穆夫诗帖

楷书宸奎阁碑

行书致运句太博尺牍

行书昆阳城赋卷

迨

行书袴雨帖

行楷书吏部陈公诗跋 行书石恪画维摩赞帖

行书与子厚帖

行书归安丘园帖

行书洞庭春
色、中山松醪赋卷

D

行书武昌西山诗

行书令子帖

但
行书寒食帖

行书付颖沙弥二帖

但
次韵三舍人省上诗

但
行书次韵秦
太虚见戏耳聋诗

楷书上清储祥宫碑

丹
楷书罗池庙碑

行书李太白仙诗

旦
行书遗过子尺牍

行书新岁展庆帖

怠
楷书罗池庙碑

袋
楷书宸奎阁碑

楷书上清储祥宫碑

楷书司马温公神道碑

丹

待
楷书表忠观碑

待
楷书上清储祥宫碑

待
行书昆阳城赋卷

行书安焘批答四帖

行书天际乌云帖

行书祷雨帖

逆
行书祷雨帖

带
楷书表忠观碑

殆
楷书表忠观碑

贷
楷书宸奎阁碑

行书洞庭春色、中山松醪赋卷

行书渡海帖

行书祷雨帖

到

行书武昌西山诗

行书渡海帖

叨

行书久留帖
导

行书鱼枕冠颂帖
岛

楷书表忠观碑
倒

行书题王诜诗跋

行书李太白仙诗

行书与宜猷丈帖
珰

瑞

行书李太白仙诗
刀

行书东武帖

当

行书楷书吏部陈公诗跋

行书答谢民师帖卷

行书答谢民师帖卷

行书次辩才韵诗帖

行书武昌西山诗

行书新岁展庆帖
淡

行书天际乌云帖
惮

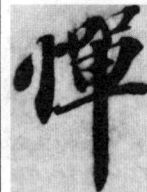
行书归去来兮卷
弹

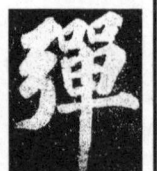
楷书颖州西湖听琴

苏轼书法字典

D

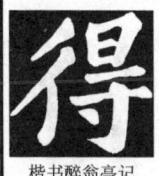

楷书醉翁亭记

行书京酒帖

行书遗过子尺牍

楷书宸奎阁碑

行书新岁展庆帖

行楷书吏部陈公诗跋

稻

行书天际乌云帖

得

行书答谢民师帖卷

楷书表忠观碑

盗

楷书表忠观碑

道

行书赤壁赋卷

楷书宸奎阁碑

行书次韵王晋卿

楷书丰乐亭记

道

楷书祭黄几道文卷

行书赤壁赋卷

行书满庭芳词

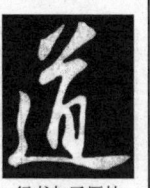

楷书上清储祥宫碑

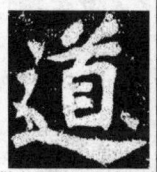

楷书司马温公神道碑

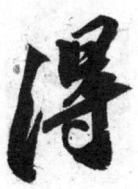

行书渡海帖

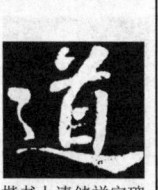

楷书丰乐亭记

行书与子厚帖

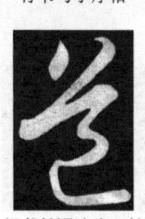

楷书上清储祥宫碑

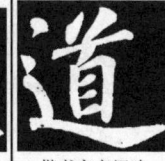

楷书司马温公神道碑

行书渡海帖

楷书丰乐亭记

行书付颖沙弥二帖

楷书上清储祥宫碑

楷书宸奎阁碑

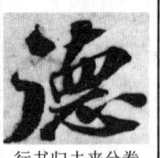
行书归去来兮卷

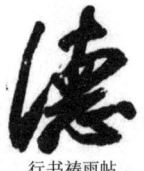
行书祷雨帖

行书洞庭春色、中山松醪赋卷

灯

行书石恪画维摩赞帖

登

楷书祭黄几道文卷

楷书祭黄几道文卷

德
楷书上清储祥宫碑

德
行书赤壁赋卷

德
行书赤壁赋卷

行书安泰批答四帖

行书人来得书帖

行书与宣猷丈帖

行书致若虚总管尺牍

德

楷书司马温公神道碑

楷书丰乐亭记

德
楷书表忠观碑

行书付颖沙弥二帖

行书鱼枕冠颂帖

德
行书治平帖

行书杜甫槽木诗

行书新岁展庆帖

行书新岁展庆帖

行书阳羡帖

行书人来得书帖

行书南轩梦语

D

行书获见帖

行书次韵秦太虚见戏耳聋诗

D

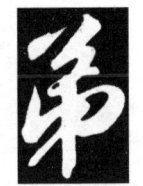
行书次韵王晋卿

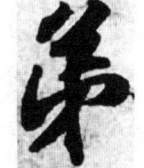
行书春中帖

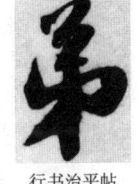
行书治平帖

帝

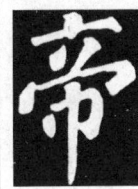
楷书丰乐亭记

帝
楷书表忠观碑

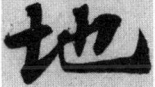
行书赤壁赋卷

行书杜甫橙木诗

弟

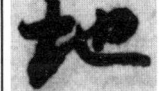
行书致若虚总管尺牍

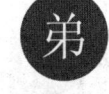
行书致若虚总管尺牍

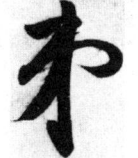
行书人来得书帖

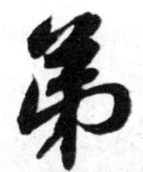
行书江上帖

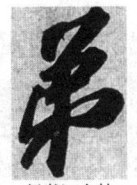

楷书丰乐亭记

诋

楷书宸奎阁碑

底

行书天际乌云帖

地

楷书上清储祥宫碑

楷书丰乐亭记

行书武昌西山诗

低

行书武昌西山诗

滴

行书杜甫橙木诗

狄

行书安泰批答四帖

敌

行书归去来兮卷

行书赤壁赋卷

行书李太白仙诗

等

楷书司马温公神道碑

行书鱼枕冠颂帖

邓

行书答谢民师帖卷

楷书宸奎阁碑

奠

楷书祭黄几道文卷

楷书祭黄几道文卷

行书答谢民师帖卷

楷书祭黄几道文卷

点

楷书上清储祥宫碑

吊

楷书表忠观碑

行书答钱穆夫诗帖

奠
楷书司马温公神道碑

行书安焘批答四帖

楷书上清储祥宫碑

凋

行书令子帖

行书石恪画维摩赞帖

次韵三舍人省上诗

楷书司马温公神道碑

凋
行楷书吏部陈公诗跋

殿

电

行书昆阳城赋卷

行书鱼枕冠颂帖

行书鱼枕冠颂帖

行书归去来兮卷

凋

楷书上清储祥宫碑

典

行书洞庭春
色、中山松醪赋卷

行书答谢民师帖卷

楷书上清储祥宫碑

苏轼书法字典

D

行书洞庭春
色、中山松醪赋卷

行书洞庭春
色、中山松醪赋卷

董

行书获见帖

动

楷书司马温公神道碑

行书答钱穆夫诗帖

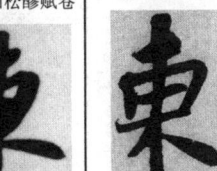
行书赤壁赋卷

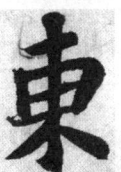
行书赤壁赋卷

行书赤壁赋卷

行书归去来兮卷

行书次韵王晋卿

行书天际乌云帖

楷书丰乐亭记

楷书宸奎阁碑

楷书表忠观碑

楷书颖州西湖听琴

行书次韵王晋卿

行书赤壁赋卷

定

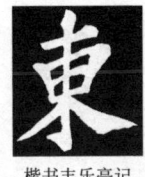
楷书上清储祥宫碑

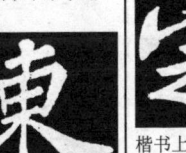
行书杜甫橙木诗

行书答谢民师帖卷

行书答谢民师帖卷

行书洞庭春
色、中山松醪赋卷

东

钓

行书李太白仙诗

掉

行书渔夫破子词帖

牒

楷书上清储祥宫碑

丁

楷书祭黄几道文卷

37

行书昆阳城赋卷

楷书宸奎阁碑

行书赤壁赋卷

行书洞庭春
色、中山松醪赋卷

行书次韵秦
太虚见戏耳聋诗

楷书表忠观碑

次韵三舍人省上诗

行书洞庭春
色、中山松醪赋卷

冻

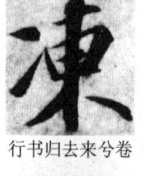

行书归去来兮卷

栋

行书武昌西山诗

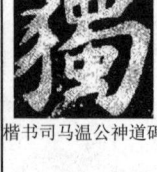

楷书司马温公神道碑

行书裱雨帖

都

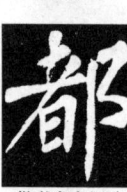

楷书宸奎阁碑

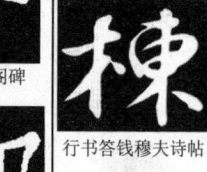

行书答钱穆夫诗帖

洞

次韵三舍人省上诗

行书归去来兮卷

窦

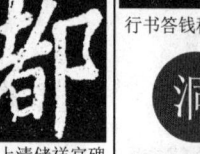

楷书上清储祥宫碑

斗

楷书上清储祥宫碑

楷书表忠观碑

独

行书赤壁赋卷

行书杜甫橙木诗

行书次韵王晋卿

行书昆阳城赋卷

阆

行书次韵秦
太虚见戏耳聋诗

行书赤壁赋卷

38

D

楷书罗池庙碑

行书渡海帖

楷书司马温公神道碑

端

楷书司马温公神道碑

行书石恪画摩赞帖

楷书上清储祥宫碑

楷书宸奎阁碑

行书阳羡帖

行书天际乌云帖

行书治平帖

渡

行书人来得书帖

堵

楷书祭黄几道文卷

杜

行书次韵秦
太虚见戏耳聋诗

行书次辩才韵诗帖

度

行书职事帖

行书阳羡帖

笃

楷书表忠观碑

楷书上清储祥宫碑

读

楷书上清储祥宫碑

楷书司马温公神道碑

行书石恪画摩赞帖

行书付颖沙弥二帖

行书杜甫橙木诗

行书北游帖

行书武昌西山诗

对

行书安焘批答四帖

行书次韵秦
太虚见戏耳聋诗

遁

沌

楷书宸奎阁碑

短

遁

楷书司马温公神道碑

沌

行书次韵秦
太虚见戏耳聋诗

行书石恪画维摩赞帖

短

行书渔夫破子词帖

多

顿

對

楷书宸奎阁碑

段

多

楷书上清储祥宫碑

行书归安丘园帖

對

楷书司马温公神道碑

行书满庭芳词

段

行书付颖沙弥二帖

多

行楷书吏部陈公诗跋

行书答谢民师帖卷

對

行书满庭芳词

行书武昌西山诗

断

多

行书天际乌云帖

顿

行书新岁展庆帖

對

行书次韵王晋卿

堆

行书武昌西山诗

堆

行书安焘批答四帖

楷书祭黄几道文卷

行书赤壁赋卷

行书石恪画维摩赞帖

行书渔夫破子词帖

行书石恪画维摩赞帖

行书答谢民师帖卷

行书杜甫橙木诗

行书答谢民师帖卷

次韵三舍人省上诗

楷书丰乐亭记

行书赤壁赋卷

楷书宸奎阁碑

行书付颍沙弥二帖

行书东武帖

行书赤壁赋卷

楷书表忠观碑

行书洞庭春
色、中山松醪赋卷

楷书司马温公神道碑

楷书罗池庙碑

行书答谢民师帖卷

楷书醉翁亭记

楷书醉翁亭记

行书人来得书帖

行书次韵秦
太虚见戏耳聋诗

行书答谢民师帖卷

行书安焘批答四帖

楷书司马温公神道碑

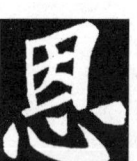

恩

楷书丰乐亭记

楷书上清储祥宫碑

行书答谢民师帖卷

行书赤壁赋卷

楷书上清储祥宫碑

行书答谢民师帖卷

行书赤壁赋卷

楷书丰乐亭记

行书游虎跑泉

苏
轼
书
法
字
典

E

苏轼书法字典

E

行书渡海帖

行书答谢民师帖卷

行书赤壁赋卷

行书付颖沙弥二帖

行书渡海帖

行书洞庭春
色、中山松醪赋卷

耳

行书归安丘园帖

行书东武帖

行书书刘禹锡敕

尔

楷书宸奎阁碑

行楷书吏部陈公诗跋

行书武昌西山诗

行书书刘禹锡敕

行书渡海帖

行书昆阳城赋卷

行书昆阳城赋卷

行书人来得书帖

行书人来得书帖

行书南轩梦语

行书石恪画维摩赞帖

行书答谢民师帖卷

行书答谢民师帖卷

行书洞庭春
色、中山松醪赋卷

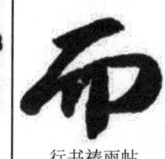
行书洞庭春
色、中山松醪赋卷

行书裆雨帖

行书归去来兮卷

43

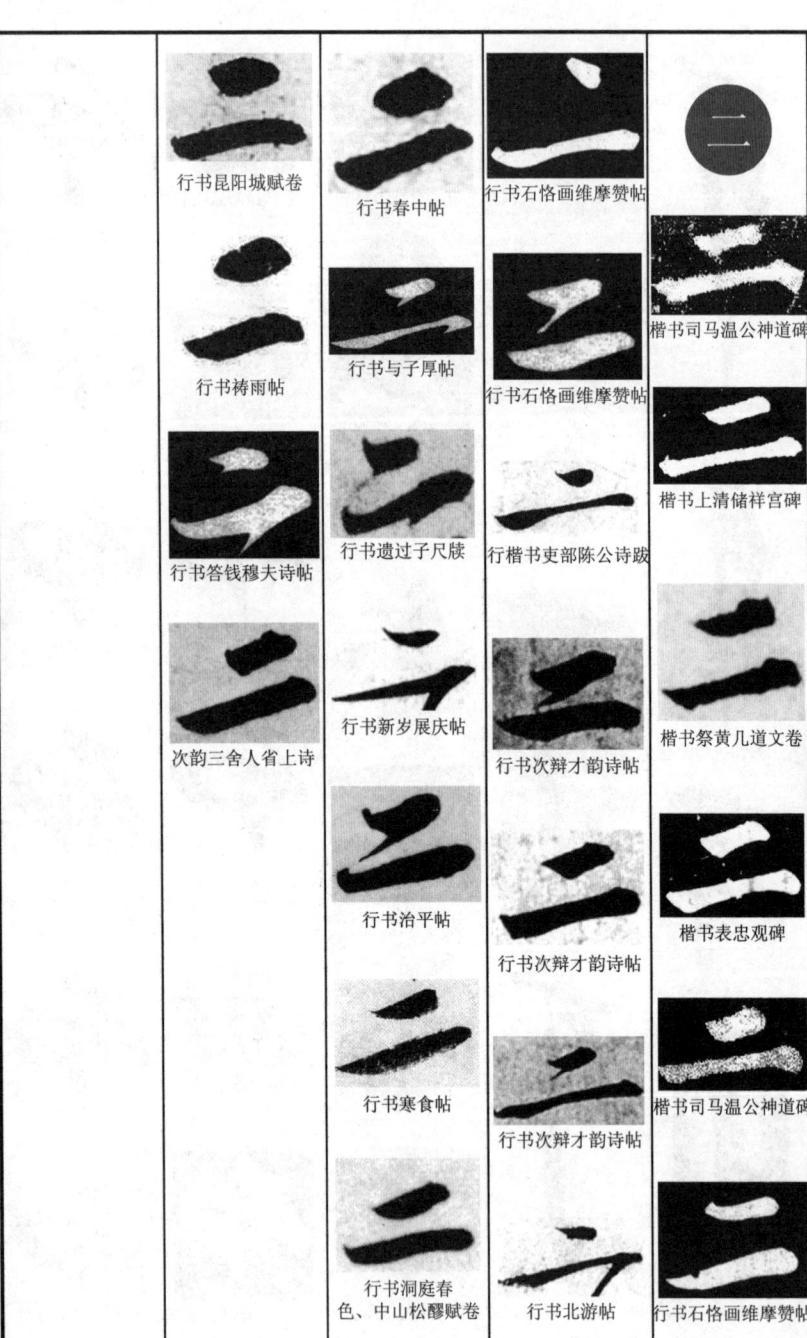

行书昆阳城赋卷

行书春中帖

行书石恪画维摩赞帖

楷书司马温公神道碑

行书裱雨帖

行书与子厚帖

行书石恪画维摩赞帖

楷书上清储祥宫碑

行书答钱穆夫诗帖

行书遗过子尺牍

行楷书吏部陈公诗跋

楷书祭黄几道文卷

次韵三舍人省上诗

行书新岁展庆帖

行书次辩才韵诗帖

楷书表忠观碑

行书治平帖

行书次辩才韵诗帖

楷书司马温公神道碑

行书寒食帖

行书次辩才韵诗帖

行书洞庭春
色、中山松醪赋卷

行书北游帖

行书石恪画维摩赞帖

苏轼书法字典

F

行书答谢民师帖卷

楷书司马温公神道碑

楷书宸奎阁碑

行书杜甫橙木诗

发

行书北游帖

行书墨妙亭诗

楷书宸奎阁碑

行书安泰批答四帖

楷书醉翁亭记

行书祷雨帖

行书付颖沙弥二帖

楷书上清储祥宫碑

致至孝廷平郭君尺牍

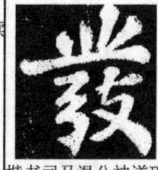
楷书醉翁亭记

行书祷雨帖

行书治平帖

楷书上清储祥宫碑

行书致若虚总管尺牍

法

楷书司马温公神道碑

楷书上清储祥宫碑

楷书宸奎阁碑

楷书上清储祥宫碑

行书祷雨帖 行书答谢民师帖卷 楷书上清储祥宫碑 楷书宸奎阁碑 行书鱼枕冠颂帖

45

行书安燕批答四帖

行书安燕批答四帖

行书人来得书帖

返

行书人来得书帖

犯

行书昆阳城赋卷

行书安燕批答四帖

樊

行书武昌西山诗

繁

繁
楷书醉翁亭记

反

楷书司马温公神道碑

烦

行书治平帖

行书鱼枕冠颂帖

行书归安丘园帖

行书覆盆子帖

行书东武帖

行书一夜帖

凡

楷书上清储祥宫碑

楷书表忠观碑

楷书表忠观碑

行书杜甫橙木诗

藩

行书安燕批答四帖

翻

行书洞庭春
色、中山松醪赋卷

行书次韵王晋卿

次韵三舍人省上诗

苏轼书法字典

F

46

苏轼书法字典

F

行书昆阳城赋卷

楷书宸奎阁碑

楷书丰乐亭记

范

饭

行书赤壁赋卷

楷书宸奎阁碑

楷书上清储祥宫碑

楷书司马温公神道碑

行书石恪画维摩赞帖

泛

行书赤壁赋卷

行书石恪画维摩赞帖

楷书司马温公神道碑

行书鱼枕冠颂帖

楷书颖州西湖听琴

行书赤壁赋卷

行书石恪画维摩赞帖

楷书司马温公神道碑

行书洞庭春
色、中山松醪赋卷

行书洞庭春
色、中山松醪赋卷

行书答谢民师帖卷

行书南轩梦语

楷书表忠观碑

方

行书次韵王晋卿

行书答谢民师帖卷

行书昆阳城赋卷

楷书表忠观碑

楷书罗池庙碑

行书赤壁赋卷

47

行书次韵秦
太虚见戏耳聋诗

楷书罗池庙碑

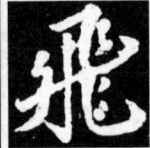

楷书表忠观碑

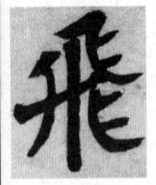

楷书上清储祥宫碑

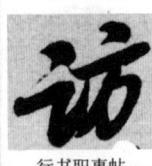

行书赤壁赋卷

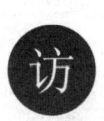

行书覆盆子帖

行书付颖沙弥二帖

行书渡海帖

行书祷雨帖

行书职事帖

行书次韵秦
太虚见戏耳聋诗

行书洞庭春
色、中山松醪赋卷

行书李太白仙诗

行书东武帖

行书游虎跑泉

行书致若虚总管尺牍

楷书丰乐亭记

楷书醉翁亭记

行书新岁展庆帖

苏轼书法字典

行书次韵王晋卿

行书归去来兮卷

行书新岁展庆帖

F

行书一夜帖

行书一夜帖

行书鱼枕冠颂帖

48

行书归去来兮卷

行书鱼枕冠颂帖

楷书宸奎阁碑

行书武昌西山诗

行书赤壁赋卷

行书归去来兮卷

行书付颖沙弥二帖

楷书表忠观碑

行书洞庭春
色、中山松醪赋卷

行书杜甫橙木诗

行书书刘禹锡敕

行书付颖沙弥二帖

楷书醉翁亭记

行书洞庭春
色、中山松醪赋卷

行书新岁展庆帖

行书赤壁赋卷

楷书醉翁亭记

楷书表忠观碑

行书归去来兮卷

行书石恪画维摩赞帖

行书赤壁赋卷

行书鱼枕冠颂帖

行书李太白仙诗

行书江上帖

行书赤壁赋卷

行书鱼枕冠颂帖

楷书宸奎阁碑

行书李太白仙诗

49

行书答钱穆夫诗帖

分

楷书司马温公神道碑

楷书丰乐亭记

行书渔夫破子词帖

行书题王诜诗跋

废
楷书表忠观碑

废
楷书上清储祥宫碑

沸

行书洞庭春
色、中山松醪赋卷

匪
楷书表忠观碑

斐

楷书祭黄几道文卷

筐

楷书表忠观碑

肺

行书石恪画维摩赞帖

霏

楷书醉翁亭记

肥

楷书醉翁亭记

行书杜甫橙木诗

行书洞庭春
色、中山松醪赋卷

匪

苏轼书法字典

行书与宣猷丈帖

行书治平帖

行书安焘批答四帖

行书答谢民师帖卷

行书东武帖

菲

楷书上清储祥宫碑

F

50

行楷书吏部陈公诗跋

行书遗过子尺牍

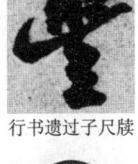
风

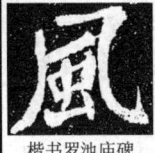

楷书上清储祥宫碑

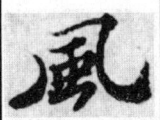

楷书罗池庙碑

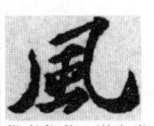

楷书祭黄几道文卷

楷书祭黄几道文卷

行书杜甫橙木诗

丰

楷书丰乐亭记

楷书丰乐亭记

楷书上清储祥宫碑

楷书表忠观碑

行书治平帖

焚

楷书宸奎阁碑

行书治平帖

奋

楷书表忠观碑

粪

行书昆阳城赋卷

行书昆阳城赋卷

次韵三舍人省上诗

行书洞庭春
色、中山松醪赋卷

坟

楷书表忠观碑

行书李太白仙诗

行书石恪画维摩赞帖

行书洞庭春
色、中山松醪赋卷

纷

行书答谢民师帖卷

行书答谢民师帖卷

行书尊丈帖

51

楷书醉翁亭记

楷书司马温公神道碑

行书武昌西山诗

行书赤壁赋卷

楷书醉翁亭记

行书洞庭春
色、中山松醪赋卷

楷书司马温公神道碑

行书致若虚总管尺牍

行书赤壁赋卷

楷书丰乐亭记

锋

行书归去来兮卷

行书次辩才韵诗帖

行书次韵秦
太虚见戏耳聋诗

楷书表忠观碑

行书昆阳城赋卷

楷书表忠观碑

行书付颖沙弥二帖

行书洞庭春
色、中山松醪赋卷

行书答钱穆夫诗帖

于书石恪画维摩赞帖

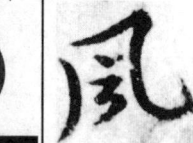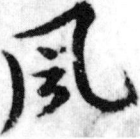
行书天际乌云帖

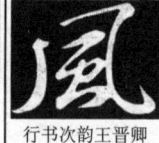
行书杜甫橙木诗

蜂

峰

峰
楷书醉翁亭记

封

行书杜甫橙木诗

行书次韵王晋卿

蜂

蜂
楷书表忠观碑

峰
楷书醉翁亭记

楷书司马温公神道碑

行书武昌西山诗

行书赤壁赋卷

行书石恪画维摩赞帖

行书致若虚总管尺牍

行书职事帖

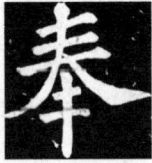
楷书表忠观碑

逢

行书满庭芳词

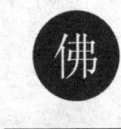
佛

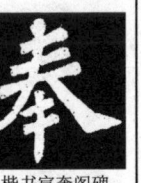
楷书宸奎阁碑

凤

行书鱼枕冠颂帖

佛
楷书宸奎阁碑

行书功甫帖

行书佛治平帖

佛
楷书宸奎阁碑

行书功甫帖

楷书祭黄几道文卷

楷书丰乐亭记

否

佛
楷书宸奎阁碑

行书尺牍

楷书上清储祥宫碑

楷书丰乐亭记

行书新岁展庆帖

楷书司马温公神道碑

行书职事帖

行书石恪画维摩赞帖

行书新岁展庆帖

行书答钱穆夫诗帖

行书与子厚帖

行书石恪画维摩赞帖

行书新岁展庆帖

行书江上帖

奉

53

行书致若虚总管尺牍

行书昆阳城赋卷

楷书宸奎阁碑

行书归安丘园帖

苏轼书法字典

服
楷书上清储祥宫碑

扶

行书洞庭春
色、中山松醪赋卷

楷书表忠观碑

行书啜茶帖

服
楷书司马温公神道碑

行书昆阳城赋卷

弗

楷书醉翁亭记

行书治平帖

服
行书安焘批答四帖

行书归去来兮卷

楷书表忠观碑

夫
行书赤壁赋卷

夫

F

浮

扶
楷书表忠观碑

伏

夫
行书赤壁赋卷

夫

楷书颍州西湖听琴

孚

行书阳羡帖

夫
行书赤壁赋卷

楷书司马温公神道碑

行书赤壁赋卷

楷书司马温公神道碑

行书人来得书帖

夫
行书归去来兮卷

楷书丰乐亭记

54

苏轼书法字典

F

楷书宸奎阁碑

行书洞庭春
色、中山松醪赋卷

府

楷书表忠观碑

行书渡海帖

楷书丰乐亭记

行书天际乌云帖

行书功甫帖

拊

行书祷雨帖

行书石恪画维摩赞帖

福
楷书上清储祥宫碑

楷书罗池庙碑

福
楷书表忠观碑

福
行书江上帖

抚

行书归去来兮卷

甫

楷书上清储祥宫碑

楷书表忠观碑

行书昆阳城赋卷

蜉

行书赤壁赋卷

福

福
楷书上清储祥宫碑

行书安寮批答四帖

行书次辩才韵诗帖

葭

行书南轩梦语

桴

行书付颍沙弥二帖

符

55

楷书醉翁亭记

行书职事帖

行书人来得书帖

妇

楷书司马温公神道碑

楷书表忠观碑

行书新岁展庆帖

行书人来得书帖

行书付颖沙弥二帖

行书渔夫破子词帖

行书渔夫破子词帖

次韵三舍人省上诗

次韵三舍人省上诗

行书墨妙亭诗

行书答钱穆夫诗帖

行书次韵王晋卿

行书武昌西山诗

行书李太白仙诗

行书江上帖

辅

行书安燾批答四帖

父

楷书表忠观碑

行书渔夫破子词帖

行书祷雨帖

行书洞庭春
色、中山松醪赋卷

俯

楷书丰乐亭记

楷书丰乐亭记

行书杜甫橙木诗

F

行书鱼枕冠颂帖

行书洞庭春色、中山松醪赋卷

楷书上清储祥宫碑

行书致若虚总管尺牍

行书赤壁赋卷

行书李太白仙诗

行书次辩才韵诗帖

楷书表忠观碑

赴

楷书司马温公神道碑

行书尊丈帖

行书次韵王晋卿

行书归院帖

行楷书吏部陈公诗跋

行书久留帖

附

行书与宣猷丈帖

行书归去来兮卷

覆

行书北游帖

行楷书吏部陈公诗跋

复

楷书司马温公神道碑

行书新岁展庆帖

次韵三舍人省上诗

行书鱼枕冠颂帖

行书武昌西山诗

行书安寿批答四帖

楷书司马温公神道碑

行书新岁展庆帖

行书次辩才韵诗帖

行书赤壁赋卷

行楷书吏部陈公诗跋

楷书司马温公神道碑

行书答钱穆夫诗帖

行书洞庭春色、中山松醪赋卷

行书新岁展庆帖

楷书表忠观碑

行书答谢民师帖卷

行书洞庭春色、中山松醪赋卷

赋

行书归去来兮卷

行书答谢民师帖卷

行书洞庭春色、中山松醪赋卷

行书赤壁赋卷

腹

行书答谢民师帖卷

行书归去来兮卷

行书赤壁赋卷

行书归去来兮卷

傅

楷书司马温公神道碑

行书昆阳城赋卷

行书赤壁赋卷

苏轼书法字典

F

58

G

行书获见帖

行书归去来兮卷

感
行书付颖沙弥二帖

干

楷书丰乐亭记

干
楷书宸奎阁碑

敢

楷书上清储祥宫碑

行书与宣猷丈帖

行书致运句太博尺牍

感

楷书司马温公神道碑

感
行书与子厚帖

甘
行书洞庭春
色、中山松醪赋卷

甘
行书洞庭春
色、中山松醪赋卷

肝

行书答钱穆夫诗帖

行书石恪画维摩赞帖

柑

行书洞庭春
色、中山松醪赋卷

次韵三舍人省上诗

行书昆阳城赋卷

行书人来得书帖

行书答谢民师帖卷

甘
甘
楷书丰乐亭记

改

行书昆阳城赋卷

楷书表忠观碑

盖

楷书丰乐亭记

楷书宸奎阁碑

楷书司马温公神道碑

行书归去来兮卷

行书洞庭春
色、中山松醪赋卷

行书付颖沙弥二帖

行书归去来兮卷

行书满庭芳词

高

行书北游帖

行书新岁展庆帖

诰

钍

钍

行书满庭芳词

缸

缸

行书满庭芳词

告

楷书上清储祥宫碑

行书新岁展庆帖

告

楷书宸奎阁碑

行书武昌西山诗

羔

楷书醉翁亭记

楷书丰乐亭记

皋

行书洞庭春
色、中山松醪赋卷

楷书祭黄几道文卷

告

楷书表忠观碑

行书洞庭春
色、中山松醪赋卷

楷书罗池庙碑

戈

告

楷书司马温公神道碑

告

楷书祭黄几道文卷

膏

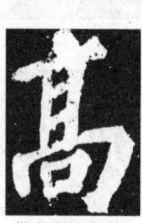

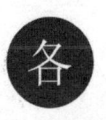

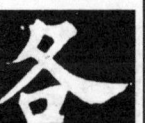
楷书表忠观碑

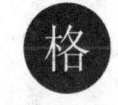
楷书上清储祥宫碑

楷书表忠观碑

楷书上清储祥宫碑

楷书表忠观碑

楷书宸奎阁碑

楷书宸奎阁碑

行书赤壁赋卷

行书治平帖

行书答钱穆夫诗帖

行书东武帖

楷书宸奎阁碑

楷书宸奎阁碑

楷书醉翁亭记

行书赤壁赋卷

行书赤壁赋卷

行书赤壁赋卷

楷书丰乐亭记

行书春中帖

行书江上帖

行书石恪画维摩赞帖

行书游虎跑泉

楷书司马温公神道碑

行书满庭芳词

行书李太白仙诗

楷书上清储祥宫碑

楷书宸奎阁碑

了楷书吏部陈公诗跋

了楷书吏部陈公诗跋

了楷书吏部陈公诗跋

行书归去来兮卷

行书石恪画维摩赞帖

行书石恪画维摩赞帖

行书新岁展庆帖

行书洞庭春色、中山松醪赋卷

楷书司马温公神道碑

楷书司马温公神道碑

行书赤壁赋卷

行书人来得书帖

行书京酒帖

行书渡海帖

行书祷雨帖

行书石恪画维摩赞帖

行书归去来兮卷

楷书司马温公神道碑

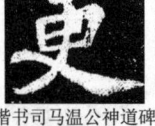

楷书司马温公神道碑

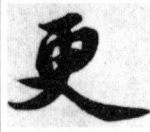

行书次韵秦太虚见戏耳聋诗

行书次韵秦太虚见戏耳聋诗

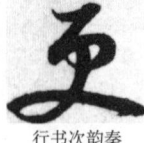

行书次韵秦太虚见戏耳聋诗

楷书上清储祥宫碑

行书归去来兮卷

行书职事帖

行书南轩梦语

苏
轼
书
法
字
典

G

楷书宸奎阁碑

楷书司马温公神道碑

楷书醉翁亭记

行书答钱穆夫诗帖

楷书上清储祥宫碑

楷书上清储祥宫碑

楷书司马温公神道碑

楷书表忠观碑

行书归安丘园帖

行书洞庭春
色、中山松醪赋卷

楷书表忠观碑

楷书司马温公神道碑

行书功甫帖

楷书表忠观碑

楷书祭黄几道文卷

行书答谢民师帖卷

行书与子厚帖

楷书上清储祥宫碑

楷书丰乐亭记

楷书上清储祥宫碑

楷书宸奎阁碑

行书归安丘园帖

行书付颖沙弥二帖

行书次辩才韵诗帖

行书新岁展庆帖

行书新岁展庆帖

行书致若虚总管尺牍

行书祷雨帖

63

行书归去来兮卷

行书归去来兮卷

楷书表忠观碑

行书次辩才韵诗帖

楷书宸奎阁碑

行书北游帖

楷书颍州西湖听琴

行书赤壁赋卷

行书昆阳城赋卷

行书答钱穆夫诗帖

行书渔夫破子词帖

行书答钱穆夫诗帖

行书答钱穆夫诗帖

行书赤壁赋卷

行书洞庭春
色、中山松醪赋卷

行书昆阳城赋卷

次韵三舍人省上诗

楷书表忠观碑

行书昆阳城赋卷

行书杜甫橙木诗

楷书丰乐亭记

行书归安丘园帖

次韵三舍人省上诗

行书赤壁赋卷

苏轼书法字典

G

64

苏轼书法字典

G

楷书宸奎阁碑

楷书醉翁亭记

楷书丰乐亭记

楷书宸奎阁碑

楷书表忠观碑

楪书表忠观碑

行书题王诜诗跋

行书天际乌云帖

行书赤壁赋卷

行书安素批答四帖

故

楷书司马温公神道碑

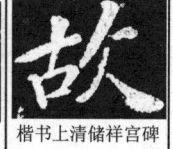

楷书上清储祥宫碑

鼓

楷书表忠观碑

鼓

楷书上清储祥宫碑

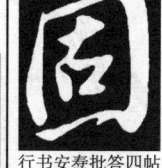

行书洞庭春
色、中山松醪赋卷

穀

楷书祭黄几道文卷

固

股

楷书祭黄几道文卷

骨

行书次辩才韵诗帖

行书祷雨帖

罟

行书鱼枕冠颂帖

行书武昌西山诗

行书昆阳城赋卷

行书满庭芳词

谷

楷书丰乐亭记

楷书丰乐亭记

谷

行书付颖沙弥二帖

65

行书赤壁赋卷

行书昆阳城赋卷

挂

顾

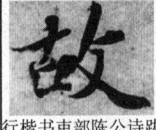
故
行楷书吏部陈公诗跋

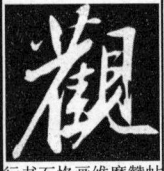
行书赤壁赋卷

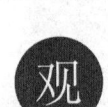
观

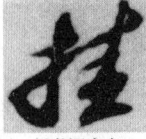
行书洞庭春
色、中山松醪赋卷

楷书丰乐亭记

行书书刘禹锡敕

楷书表忠观碑

行书人来得书帖

行书答钱穆夫诗帖

行书人来得书帖

楷书表忠观碑

怪

次韵三舍人省上诗

行书归去来兮卷

行书石恪画维摩赞帖

行书题王诜诗跋

瓜

G

行书石恪画维摩赞帖

行书归去来兮卷

行书新岁展庆帖

行书杜甫橙木诗

官

行书次韵秦
太虚见戏耳聋诗

行书武昌西山诗

行书鱼枕冠颂帖

行书次韵秦
太虚见戏耳聋诗

行书游虎跑泉

行书鱼枕冠颂帖

楷书上清储祥宫碑

苏轼书法字典

G

行书赤壁赋卷

行书归去来兮卷

次韵三舍人省上诗

楷书宸奎阁碑

楷书宸奎阁碑

楷书醉翁亭记

次韵三舍人省上诗

楷书表忠观碑

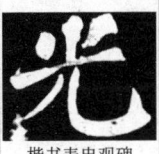

楷书司马温公神道碑

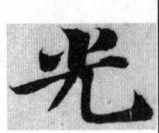

楷书表忠观碑

行书赤壁赋卷

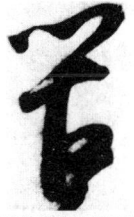

行书致若虚总管尺牍

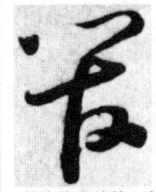

行书致若虚总管尺牍

楷书上清储祥宫碑

行书鱼枕冠颂帖

行书鱼枕冠颂帖

行书洞庭春
色、中山松醪赋卷

楷书表忠观碑

楷书上清储祥宫碑

楷书宸奎阁碑

行书治平帖

行书归去来兮卷

行书祷雨帖

行书答谢民师帖卷

行书答谢民师帖卷

行书安泰批答四帖

67

楷书宸奎阁碑

楷书蔡黄几道文卷

行书尺牍

规

楷书上清储祥宫碑

鬼

楷书司马温公神道碑

行书祷雨帖

行书武昌西山诗

行书渔夫破子词帖

行书遗过子尺牍

行书治平帖

楷书表忠观碑

行书次韵王晋卿

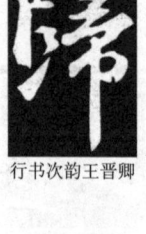
行书归去来分卷

行书归去来分卷

行书归安丘园帖

楷书上清储祥宫碑

楷书罗池庙碑

楷书宸奎阁碑

楷书宸奎阁碑

楷书醉翁亭记

楷书表忠观碑

苏轼书法字典

G

行书归去来分卷

贵

行书答谢民师帖卷

贵

行书答谢民师帖卷

G

行书答谢民师帖卷

行书答谢民师帖卷

行书新岁展庆帖

行书石恪画维摩赞帖

行书寒食帖

行书与子厚帖

行书阳羡帖

楷书司马温公神道碑

过

楷书表忠观碑

行书次辩才韵诗帖

行书次辩才韵诗帖

楷书司马温公神道碑

楷书丰乐亭记

楷书表忠观碑

楷书表忠观碑

果

行书致运句太博尺牍

楷书上清储祥宫碑

衮

行书职事帖

郭

致至孝廷平郭君尺牍

行书杜甫橙木诗

国

桂

行书洞庭春色、中山松醪赋卷

行书赤壁赋卷

行书渡海帖

桧

行书满庭芳词

褂

行书石恪画维摩赞帖

行书新岁展庆帖

楷书司马温公神道碑

楷书表忠观碑

楷书丰乐亭记

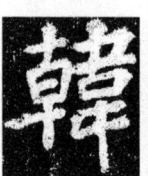

楷书司马温公神道碑

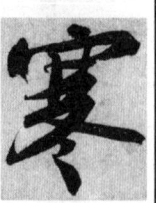
行书寒食帖

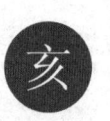

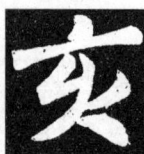
楷书宸奎阁碑

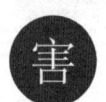

楷书司马温公神道碑

楷书醉翁亭记

楷书祭黄几道文卷

行书付颖沙弥二帖

行书付颖沙弥二帖

行书答钱穆夫诗帖

行书赤壁赋卷

行书渡海帖

行书李太白仙诗

楷书表忠观碑

楷书宸奎阁碑

楷书丰乐亭记

楷书丰乐亭记

楷书表忠观碑

苏轼书法字典

H

70

苏轼书法字典

H

行书新岁展庆帖

行书答谢民师帖卷

行书一夜帖

号

楷书司马温公神道碑

楷书宸奎阁碑

行书赤壁赋卷

行书令子帖

豪

楷书表忠观碑

行书洞庭春
色、中山松醪赋卷

楷书丰乐亭记

杭
楷书宸奎阁碑

楷书宸奎阁碑

楷书表忠观碑

行书天际乌云帖

蒿

萬

行书洞庭春
色、中山松醪赋卷

毫

楷书司马温公神道碑

翰

楷书司马温公神道碑

楷书司马温公神道碑

楷书上清储祥宫碑

楷书祭黄几道文卷

杭

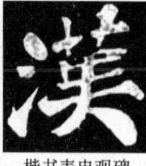
楷书表忠观碑

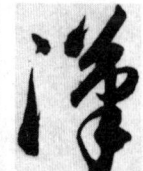
行书书刘禹锡敕

汗
行书久留帖

旱
行书祷雨帖

悍

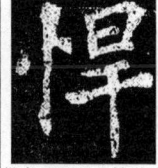
楷书宸奎阁碑

楷书表忠观碑

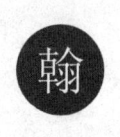

行书新岁展庆帖

行书春中帖

行书昆阳城赋卷

楷书上清储祥宫碑

楷书醉翁亭记

楷书上清储祥宫碑

行书寒食帖

行书治平帖

楷书司马温公神道碑

行书洞庭春
色、中山松醪赋卷

行书赤壁赋卷

行书新岁展庆帖

行书昆阳城赋卷

行书春中帖

浩

河

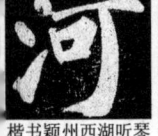

楷书颍州西湖听琴

行书武昌西山诗

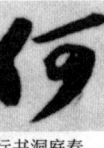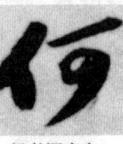

行书洞庭春
色、中山松醪赋卷

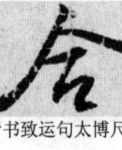

行书致运句太博尺牍

浩

行书赤壁赋卷

楷书表忠观碑

行书答谢民师帖卷

行书石恪画维摩赞帖

何

楷书丰乐亭记

洪

行书致若虚总管尺牍

禾

昔书司马温公神道碑

次韵三舍人省上诗

行书赤壁赋卷

行书渔夫破子词帖

行书洞庭春
色、中山松醪赋卷

行书归去来兮卷

行书赤壁赋卷

恨

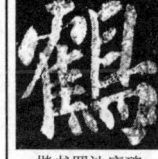

楷书罗池庙碑

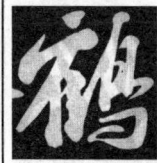

行书武昌西山诗

行书渡海帖

行书治平帖

楷书司马温公神道碑

曷

恨

行书与子厚帖

恨

行书归去来兮卷

横

楷书司马温公神道碑

鹳

行书次辩才韵诗帖

鹳

行书武昌西山诗

核

行书赤壁赋卷

贺

楷书司马温公神道碑

行书尺牍

鹤

鹳

鹳

楷书醉翁亭记

鹳

行书职事帖

行书新岁展庆帖

行书天际乌云帖

行书江上帖

行书获见帖

昌

行书归去来兮卷

阆

行书天际乌云帖

阊

行书尺牍

楷书司马温公神道碑

楷书上清储祥宫碑

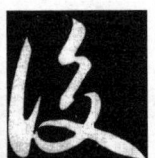
行书渔夫破子词帖

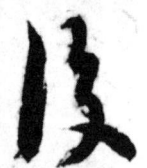
行书天际乌云帖

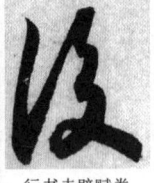
行书天际乌云帖

行书赤壁赋卷

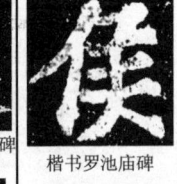
楷书罗池庙碑

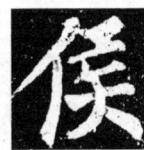
楷书罗池庙碑

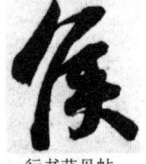
行书获见帖

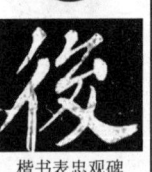
行书归去来兮卷

后

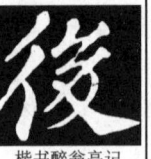
楷书表忠观碑

楷书醉翁亭记

宏

楷书表忠观碑

行书人来得书帖

鸿

行书洞庭春
色、中山松醪赋卷

行书武昌西山诗

侯

行书归去来兮卷

楷书司马温公神道碑

楷书司马温公神道碑

红

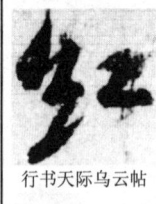
行书天际乌云帖

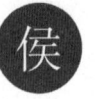
行书天际乌云帖

行书赤壁赋卷

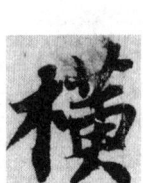
行书赤壁赋卷

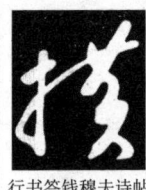
行书昆阳城赋卷

行书答钱穆夫诗帖

衡

行书洞庭春
色、中山松醪赋卷

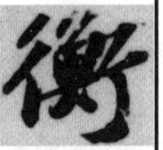

苏轼书法字典

H

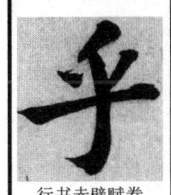

行书赤壁赋卷

楷书宸奎阁碑

行书江上帖

楷书司马温公神道碑

行书赤壁赋卷

行楷书吏部陈公诗跋

楷书醉翁亭记

行书尺牍

楷书表忠观碑

行书祷雨帖

行书归去来兮卷

行书次辩才韵诗帖

候

行书归安丘园帖

行书人来得书帖

行书洞庭春色、中山松醪赋卷

行书洞庭春色、中山松醪赋卷

呼

行书赤壁赋卷

行书春中帖

行书归安丘园帖

行书安焘批答四帖

行书归去来兮卷

行书致运句太博尺牍

行书安焘批答四帖

楷书司马温公神道碑

乎

近

厚

75

楷书表忠观碑

楷书表忠观碑

行书天际乌云帖

行书江上帖

楷书祭黄几道文卷

行书游虎跑泉

楷书宸奎阁碑

行书洞庭春
色、中山松醪赋卷

楷书醉翁亭记

行书职事帖

行书次辩才韵诗帖

行书武昌西山诗

行书武昌西山诗

忽

户

致至孝廷平郭君尺牍

行书鱼枕冠颂帖

楷书上清储祥宫碑

行书次韵王晋卿

胡

行书鱼枕冠颂帖

瑚

斛

行书归去来兮卷

行书人来得书帖

楷书司马温公神道碑

次韵三舍人省上诗

行书天际乌云帖

户

虎

湖

行书归去来兮卷

行书石恪画维摩赞帖

楷书宸奎阁碑

苏轼书法字典

H

76

苏轼书法字典

H

行书李太白仙诗

画

行书新岁展庆帖

行书新岁展庆帖

行书石恪画维摩赞帖

行书付颖沙弥二帖

楷书宸奎阁碑

楷书司马温公神道碑

楷书上清储祥宫碑

楷书醉翁亭记

行书归去来兮卷

行书赤壁赋卷

行书北游帖

行书武昌西山诗

华

行书李太白仙诗

行书安焘批答四帖

哗

讙

楷书醉翁亭记

化

行书次韵秦
太虚见戏耳聋诗

行书次韵王晋卿

行书次韵王晋卿

行书次韵王晋卿

行书李太白仙诗

行书寒食帖

行书寒食帖

护

行书新岁展庆帖

扈

次韵三舍人省上诗

次韵三舍人省上诗

花

77

行书李太白仙诗

行书洞庭春色、中山松醪赋卷

还

行书次辩才韵诗帖

行书次辩才韵诗帖

行书新岁展庆帖

楷书醉翁亭记

行书鱼枕冠颂帖

行书归去来兮卷

环

楷书祭黄几道文卷

楷书醉翁亭记

行书武昌西山诗

坏

楷书宸奎阁碑

行书鱼枕冠颂帖

行书新岁展庆帖

行书洞庭春色、中山松醪赋卷

行书次韵秦太虚见戏耳聋诗

欢

行书赤壁赋卷

行书人来得书帖

行书昆阳城赋卷

楷书丰乐亭记

楷书表忠观碑

话

行书归去来兮卷

怀

楷书宸奎阁碑

H

楷书司马温公神道碑

行书江上帖

行书归去来兮卷

78

楷书上清储祥宫碑

楷书上清储祥宫碑

次韵三舍人省上诗

行书归去来兮卷

行书书刘禹锡敕

荒

行书归去来兮卷

慌

次韵三舍人省上诗

皇

楷书丰乐亭记

楷书丰乐亭记

缓

楷书祭黄几道文卷

幻

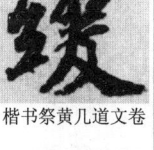

行书洞庭春
色、中山松醪赋卷

行书鱼枕冠颂帖

患

楷书司马温公神道碑

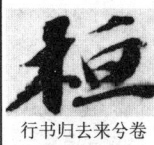

行书归去来兮卷

寰

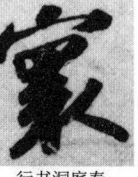

行书洞庭春
色、中山松醪赋卷

镮

行书洞庭春
色、中山松醪赋卷

鬟

行书洞庭春
色、中山松醪赋卷

遝

行书安焘批答四帖

行书天际乌云帖

行书归去来兮卷

行书获见帖

行书答钱穆夫诗帖

桓

楷书司马温公神道

H

悔

行书答谢民师帖卷

悔
行书一夜帖

会

楷书上清储祥宫碑

會
楷书上清储祥宫碑

會
行书归去来兮卷

暉

楷书丰乐亭记

暉
楷书丰乐亭记

回
囘
楷书醉翁亭记

囬

行书致若虚总管尺牍

囲
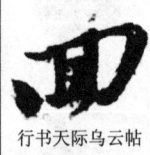
行书天际乌云帖

囸

行书付颖沙弥二帖

煌
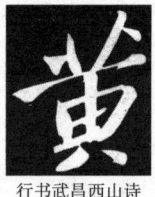
行书李太白仙诗

篁
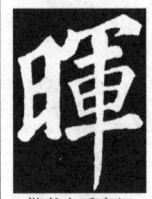
行书次辩才韵诗帖

灰

行书洞庭春
色、中山松醪赋卷

灰

行书寒食帖

晖
煌
行书李太白仙诗

黄

行书武昌西山诗

黄

行书次韵王晋卿

黄

行书寒食帖

惶

行书与宣猷丈帖

惶

煌

黄

楷书上清储祥宫碑

黄
楷书司马温公神道碑

黄
行书一夜帖

黄
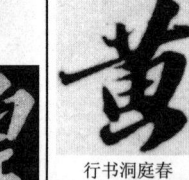
行书洞庭春
色、中山松醪赋卷

黄
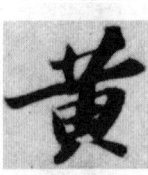
行书洞庭春
色、中山松醪赋卷

80

H

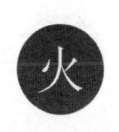
楷书上清储祥宫碑

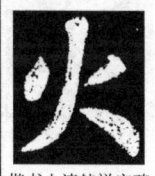
楷书上清储祥宫碑

行书武昌西山诗

行书石恪画维摩赞帖

行书鱼枕冠颂帖

行书李太白仙诗

行书久留帖

行书昆阳城赋卷

行书答钱穆夫诗帖

行书答谢民师帖卷

楷书表忠观碑

楷书祭黄几道文卷

行书次韵秦
太虚见戏耳聋诗

魂

楷书醉翁亭记

次韵三舍人省上诗

行书致运句太博尺牍

行书遗过子尺牍

行书归去来分卷

楷书司马温公神道碑

行书人来得书帖

行书归安丘园帖

绘

楷书宸奎阁碑

			获	或	苏轼书法字典

行书新岁展庆帖

行书昆阳城赋卷

行书获见帖

楷书表忠观碑

楷书司马温公神道碑

行书职事帖

行书与子厚帖

行书一夜帖

楷书司马温公神道碑

行书新岁展庆帖

行书归去来兮卷

行书答谢民师帖卷

行书昆阳城赋卷

H

82

苏轼书法字典

J

行楷书吏部陈公诗跋

行书与宣献丈帖

行书书刘禹锡敇

行书啜茶帖

行书安焘批答四帖

行书尊丈帖

行书治平帖

行书次韵王晋卿

行书安焘批答四帖

及

楷书上清储祥宫碑

楷书丰乐亭记

楷书表忠观碑

楷书司马温公神道碑

行书游虎跑泉

稽

稽
行书洞庭春
色、中山松醪赋卷

箕

箕
次韵三舍人省上诗

稽

稽
楷书司马温公神道碑

激

行书李太白仙诗

鸡

鸡
行书遗过子尺牍

积

积

楷书上清储祥宫碑

积
楷书司马温公神道碑

积
行书久留帖

鼓

击

击
行书赤壁赋卷

饥

饥
行书归去来兮卷

饥
行书题王诜诗跋

机

机

行书安焘批答四帖

肌

肌

楷书宸奎阁碑

行书洞庭春
色、中山松醪赋卷

藉

行书赤壁赋卷

籍

籍

楷书表忠观碑

棘

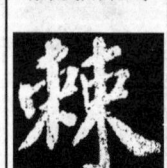

行书武昌西山诗

楷书上清储祥宫碑

楫

行书洞庭春
色、中山松醪赋卷

瘠

楷书上清储祥宫碑

行书新岁展庆帖

行书令子帖

行书答谢民师帖卷

呕

行书安泰批答四帖

疾

楷书司马温公神道碑

行书与子厚帖

行书祷雨帖

即

楷书上清储祥宫碑

楷书宸奎阁碑

行书一夜帖

行书致运句太博尺牍

吉

楷书司马温公神道碑

楷书司马温公神道碑

行书书刘禹锡敕

极

楷书上清储祥宫碑

行书致运句太博尺牍

苏轼书法字典

J

84

行书付颖沙弥二帖

行书新岁展庆帖

楷书司马温公神道碑

楷书司马温公神道碑

行书天际乌云帖

行书答谢民师帖卷

行书新岁展庆帖

行书洞庭春
色、中山松醪赋卷

行书祷雨帖

行书赤壁赋卷

行书洞庭春
色、中山松醪赋卷

行书祷雨帖

行书洞庭春
色、中山松醪赋卷

楷书醉翁亭记

楷书上清储祥宫碑

行书洞庭春
色、中山松醪赋卷

楷书祭黄几道文卷

楷书丰乐亭记

楷书司马温公神道碑

行书治平帖

楷书祭黄几道文卷

楷书上清储祥宫碑

行楷书吏部陈公诗跋

行书付颖沙弥二帖

行书次辩才韵诗帖

行书安焘批答四帖

楷书表忠观碑

85

楷书司马温公神道碑

继

行书赤壁赋卷

济

行书人来得书帖

行书杜甫橙木诗

行书赤壁赋卷

继

行书洞庭春
色、中山松醪赋卷

技

楷书上清储祥宫碑

行书安焘批答四帖

既

季

行书祷雨帖

寄

行书赤壁赋卷

既

楷书上清储祥宫碑

迹

际

楷书丰乐亭记

寄

行书题王诜诗跋

楷书丰乐亭记

楷书司马温公神道碑

J

寄

楷书司马温公神道碑

行书江上帖

楷书宸奎阁碑

行书天际乌云帖

楷书丰乐亭记

际

寄

行书赤壁赋卷

行书归去来分卷

楷书表忠观碑

行书墨妙亭诗

行书天际乌云帖

季

寄

行书赤壁赋卷

祭

楷书表忠观碑

迹

行书付颍沙弥二帖

行书新岁展庆帖

行书渔夫破子词帖

家
行书归去来兮卷

家
行书安彝批答四帖

家
行书职事帖

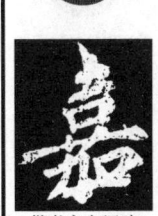
楷书宸奎阁碑

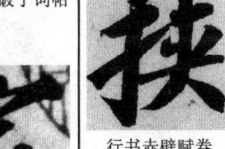
行书赤壁赋卷

挟
行书石恪画维摩赞帖

家
行书上清储祥宫碑

家
楷书上清储祥宫碑

家
楷书上清储祥宫碑

行书治平帖

佳
行书职事帖

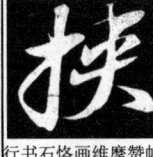
行书京酒帖

行书江上帖

行书答谢民师帖卷

行书答谢民师帖卷

楷书司马温公神道碑

骥
楷书蔡黄几道文卷

加
行书京酒帖

楷书上清储祥宫碑

楷书司马温公神道碑

行书一夜帖

楷书醉翁亭记

行书归去来兮卷

寄
行书次韵王晋卿

行书覆盆子帖

行书武昌西山诗

寄
行书一夜帖

87

间

楷书丰乐亭记

行书赤壁赋卷

奸

楷书蔡黄几道文卷

行书答谢民师帖卷

行书祷雨帖

甲

楷书表忠观碑

楷书司马温公神道碑

假

行书南轩梦语

行书赤壁赋卷

行书归去来兮辞卷

行书赤壁赋卷

行书洞庭春
色、中山松醪赋卷

行书武昌西山诗

行书鱼枕冠颂帖

楷书表忠观碑

楷书表忠观碑

闲

行书赤壁赋卷

甲

尖

价

甲

行书答钱穆夫诗帖

坚

楷书宸奎阁碑

尖

行书答谢民师帖卷

贾

间

行书遗过子尺牍

行书啜茶帖

行书天际乌云帖

行书答谢民师帖卷

楷书丰乐亭记

行书天际乌云帖

苏轼书法字典

J

88

行书洞庭春
色、中山松醪赋卷

楷书丰乐亭记

行书答钱穆夫诗帖

楷书司马温公神道碑

行书洞庭春
色、中山松醪赋卷

行书墨妙亭诗

楷书上清储祥宫碑

楷书宸奎阁碑

楷书司马温公神道碑

楷书宸奎阁碑

楷书上清储祥宫碑

行书与子厚帖

行书新岁展庆帖

行书获见帖

行书答谢民师帖卷

行书洞庭春
色、中山松醪赋卷

楷书司马温公神道碑

行书尺牍

行书新岁展庆帖

行书墨妙亭诗

行书付颖沙弥二帖

行书洞庭春
色、中山松醪赋卷

行书次韵王晋卿

行书治平帖

89

行书答谢民师帖卷

剑

楷书上清储祥宫碑

行书武昌西山诗

健

行书春中帖

渐

楷书醉翁亭记

建

行书新岁展庆帖

楷书宸奎阁碑

荐

楷书司马温公神道碑

贱

行书答谢民师帖卷

行书南轩梦语

行书归去来兮帖

行书次辩才韵诗帖

行书北游帖

行书与宣猷丈帖

行书遗过子尺牍

行书武昌西山诗

行书武昌西山诗

行书次韵秦
太虚见戏耳聋诗

行书次韵秦
太虚见戏耳聋诗

次韵三舍人省上诗

行书答钱穆夫诗帖

楷书司马温公神道碑

楷书丰乐亭记

行楷书吏部陈公诗跋

行楷书吏部陈公诗跋

行楷书吏部陈公诗跋

行书付颖沙弥二帖

苏轼书法字典

J

苏轼书法字典

J

行书次韵王晋卿

将

楷书祭黄几道文卷

楷书丰乐亭记

楷书宸奎阁碑

行书昆阳城赋卷

行书归去来兮卷

行书赤壁赋卷

行书赤壁赋卷

行书赤壁赋卷

行书赤壁赋卷

行书赤壁赋卷

行书次韵王晋卿

行书次韵王晋卿

次韵三舍人省上诗

行书寒食帖

行书杜甫橙木诗

行书洞庭春
色、中山松醪赋卷

行书答钱穆夫诗帖

行书江上帖

楷书表忠观碑

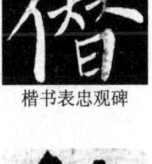
行书昆阳城赋卷

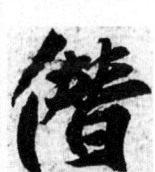
江

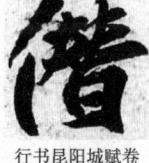
楷书表忠观碑

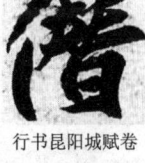
楷书表忠观碑

楷书丰乐亭记

次韵三舍人省上诗

行楷书吏部陈公诗跋

行书与子厚帖

谏

楷书表忠观碑

楷书司马温公神道碑

行书归去来兮卷

偕

91

行书杜甫橵木诗

蛟

楷书罗池庙碑

蛟

行书赤壁赋卷

蕉

楷书罗池庙碑

角

行书李太白仙诗

交

交
楷书醉翁亭记

交
行书人来得书帖

交
行书归去来兮卷

交
行书归去来兮卷

郊

匠
行书新岁展庆帖

匠
降

楷书祭黄几道文卷

降
行书昆阳城赋卷

降
楷书司马温公神道碑

绛

疆
楷书上清储祥宫碑

行书安焘批答四帖

奖

奖
楷书表忠观碑

桨

桨
行书赤壁赋卷

将
行书归去来兮卷

行书杜甫橵木诗

将
行书洞庭春
色、中山松醪赋卷

将
行书赤壁赋卷

将
行书安焘批答四帖

将
行书渡海帖

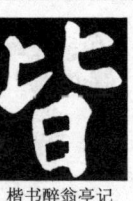
楷书醉翁亭记

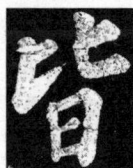
楷书宸奎阁碑

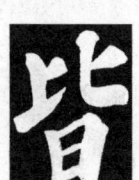
楷书丰乐亭记

楷书表忠观碑

行楷书吏部陈公诗跋

行书归去来兮卷

行书致运句太博尺牍

行书书刘禹锡敕

楷书司马温公神道碑

楷书司马温公神道碑

楷书上清储祥宫碑

行书洞庭春色、中山松醪赋卷

行书答钱穆夫诗帖

行书与宣献丈帖

行书祷雨帖

行书答谢民师帖卷

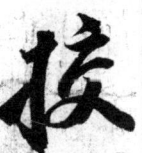
行书渡海帖

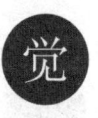

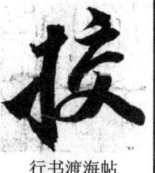

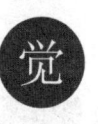

楷书宸奎阁碑

行书归去来兮卷

行书南轩梦语

行书洞庭春色、中山松醪赋卷

行书覆盆子帖

行书归去来兮卷

行书安泰批答四帖

行书归去来兮卷

楷书司马温公神道碑

楷书司马温公神道碑

楷书罗池庙碑

楷书司马温公神道碑

楷书醉翁亭记

行书答谢民师帖卷

杰

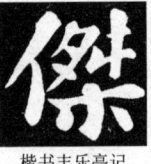

楷书表忠观碑

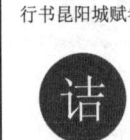

楷书丰乐亭记

行书昆阳城赋卷

诘

行书石恪画维摩赞帖

行书天际乌云帖

节

楷书表忠观碑

楷书宸奎阁碑

行书洞庭春
色、中山松醪赋卷

行书洞庭春
色、中山松醪赋卷

行书天际乌云帖

行书洞庭春
色、中山松醪赋卷

行书赤壁赋卷

揭

行书洞庭春
色、中山松醪赋卷

嗟

楷书表忠观碑

行书人来得书帖

行书付颖沙弥二帖

次韵三舍人省上诗

行书赤壁赋卷

皆

行书洞庭春
色、中山松醪赋卷

接

苏轼书法字典

J

94

楷书罗池庙碑

行书答钱穆夫诗帖

芥

行书洞庭春
色、中山松醪赋卷

楷书表忠观碑

楷书丰乐亭记

行书次韵秦
太虚见戏耳聋诗

行书洞庭春
色、中山松醪赋卷

行书洞庭春
色、中山松醪赋卷

行书赤壁赋卷

楷书宸奎阁碑

巾

行书归去来兮卷

界

行书石恪画维摩赞帖

行书杜甫榿木诗

解

楷书表忠观碑

斤

借

介

楷书祭黄几道文卷

楷书司马温公神道碑

行书洞庭春
色、中山松醪赋卷

行书答钱穆夫诗帖

介

楷书丰乐亭记

戒

行书武昌西山诗

行书武昌西山诗

今

行书新岁展庆帖

行书祷雨帖

行书石恪画维摩赞帖

95

楷书祭黄几道文卷

楷书宸奎阁碑

楷书宸奎阁碑

楷书表忠观碑

行书新岁展庆帖

襟

行书赤壁赋卷

仅

楷书祭黄几道文卷

锦

行书洞庭春
色、中山松醪赋卷

谨

行书功甫帖

楷书表忠观碑

楷书宸奎阁碑

行书答钱穆夫诗帖

行书答钱穆夫诗帖

行书李太白仙诗

矜

楷书祭黄几道文卷

行书答谢民师帖卷

行书满庭芳词

行书赤壁赋卷

金

楷书上清储祥宫碑

楷书上清储祥宫碑

楷书司马温公神道碑

行书寒食帖

行书武昌西山诗

行书书刘禹锡敕

行书次韵秦
太虚见戏耳聋诗

行书次辩才韵诗帖

行书啜茶帖

苏轼书法字典

J

96

楷书上清储祥宫碑

楷书上清储祥宫碑

禁
行书赤壁赋卷

J

觐
楷书表忠观碑

京
楷书宸奎阁碑

晋
楷书司马温公神道碑

行书题王诜诗跋

晋
行书题王诜诗跋

行书次韵王晋卿

烬
行书洞庭春
色、中山松醪赋卷

行书李太白仙诗

近

致至孝廷平郭君尺牍

行书京酒帖

行书获见帖

行书赤壁赋卷

近
行书与宣猷丈帖

行书归去来兮卷

行书付颖沙弥二帖

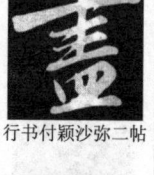
行书次韵秦
太虚见戏耳聋诗

进

楷书司马温公神道碑

行书人来得书帖

行书安焘批答四帖

行书次辩才韵诗帖

尽

楷书丰乐亭记

楷书司马温公神道碑

行楷书吏部陈公诗跋

行书赤壁赋卷

行书赤壁赋卷

行书答钱穆夫诗帖

行书洞庭春
色、中山松醪赋卷

景

楷书上清储祥宫碑

旌

行书治平帖

行书京酒帖

楷书丰乐亭记

行书武昌西山诗

行书赤壁赋卷

行书获见帖

泾

楷书司马温公神道碑

楷书丰乐亭记

精

行书答谢民师帖卷

惊

荆

楷书上清储祥宫碑

经

楷书上清储祥宫碑

楷书表忠观碑

井

行书昆阳城赋卷

行书归去来兮卷

楷书醉翁亭记

行书昆阳城赋卷

行书次辩才韵诗帖

粳

楷书罗池庙碑

行书赤壁赋卷

行书次辩才韵诗帖

行书洞庭春
色、中山松醪赋卷

行书答谢民师帖卷

98

苏轼书法字典

J

行书鱼枕冠颂帖

九

楷书上清储祥宫碑

楷书司马温公神道碑

行书武昌西山诗

行书人来得书帖

行书题王诜诗跋

行书寒食帖

行书归去来兮卷

竞

行书安泰批答四帖

纠

行书洞庭春
色、中山松醪赋卷

究

楷书上清储祥宫碑

行书职事帖

敬

行书祷雨帖

靖

楷书上清储祥宫碑

静

楷书上清储祥宫碑

净

楷书表忠观碑

行书鱼枕冠颂帖

行书鱼枕冠颂帖

竞

楷书司马温公神道碑

行书鱼枕冠颂帖

行书祷雨帖

行书书刘禹锡敕

行书归去来兮卷

行书阳羡帖

行书答谢民师帖卷

径

行书归去来兮卷

99

行书渔夫破子词帖

行书赤壁赋卷

行书遗过子尺牍

行书职事帖

行书次韵秦
太虚见戏耳聋诗

楷书宸奎阁碑

行书归去来兮卷

行书洞庭春
色、中山松醪赋卷

行书武昌西山诗

行书武昌西山诗

行书与宣猷丈帖

楷书醉翁亭记

楷书醉翁亭记

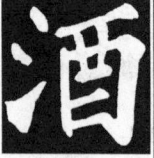
楷书醉翁亭记

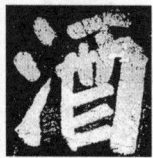
楷书颍州西湖听琴

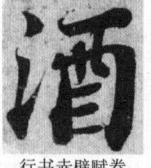
行书赤壁赋卷

行书久留帖

行书祷雨帖

次韵三舍人省上诗

行书春中帖

行书北游帖

楷书醉翁亭记

行书次辩才韵诗帖

楷书丰乐亭记

楷书宸奎阁碑

行书治平帖

行书治平帖

行书题王诜诗跋

苏轼书法字典

J

局

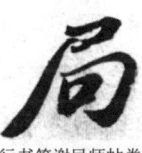
行书答谢民师帖卷

行书答谢民师帖卷

菊

行书归去来兮卷

举

楷书宸奎阁碑

行书付颖沙弥二帖

行书洞庭春
色、中山松醪赋卷

行书次辩才韵诗帖

行书职事帖

行书祷雨帖

驹

楷书罗池庙碑

楷书司马温公神道碑

楷书表忠观碑

楷书颖州西湖听琴

行书与宣猷丈帖

行书新岁展庆帖

行书鱼枕冠颂帖

行书治平帖

行书人来得书帖

行书昆阳城赋卷

行书归去来兮卷

行书祷雨帖

居

行书江上帖

行书安泰批答四帖

行书天际乌云帖

行书归院帖

救

行书洞庭春
色、中山松醪赋卷

就

楷书丰乐亭记

101

行书春中帖

踞

踞
行书答钱穆夫诗帖

遽

遽
行书人来得书帖

涓

行书安泰批答四帖

俱
行书洞庭春
色、中山松醪赋卷

聚

楷书司马温公神道碑

行书致若虚总管尺牍

行书归去来兮卷

行书人来得书帖

行书遗过子尺牍

行书南轩梦语

行书致运句太博尺牍

具

行书遗过子尺牍

行书与宣猷丈帖

俱

行书付颖沙弥二帖

次韵三舍人省上诗

行书祷雨帖

行书答谢民师帖卷

行书答谢民师帖卷

行书答谢民师帖卷

楷书祭黄几道文卷

行书治平帖

行书赤壁赋卷

巨

楷书上清储祥宫碑

句

行书付颖沙弥二帖

苏轼书法字典

J

行书洞庭春
色、中山松醪赋卷

军

楷书司马温公神道碑

楷书宸奎阁碑

楷书表忠观碑

行书洞庭春
色、中山松醪赋卷

行书赤壁赋卷

厥

楷书表忠观碑

行书安焘批答四帖

爵

楷书表忠观碑

燋

楷书司马温公神道碑

抉

次韵三舍人省上诗

绝

楷书醉翁亭记

行书天际乌云帖

行书归去来兮卷

行书归去来兮卷

眷

行书归去来兮卷

行书治平帖

行书春中帖

决

楷书司马温公神道碑

卷

楷书颖州西湖听琴

行书洞庭春
色、中山松醪赋卷

行书洞庭春
色、中山松醪赋卷

行书次辩才韵诗帖

倦

行书赤壁赋卷

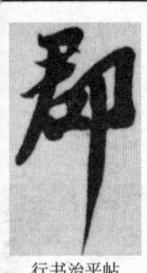

行书治平帖

楷书宸奎阁碑

行书归去来兮卷

行书安焘批答四帖

楷书表忠观碑

楷书司马温公神道碑

行书洞庭春
色、中山松醪赋卷

行书次韵王晋卿

行书安焘批答四帖

次韵三舍人省上诗

行书次韵王晋卿

行书满庭芳词

行书次韵王晋卿

楷书祭黄几道文卷

行书答钱穆夫诗帖

楷书祭黄几道文卷

行书鱼枕冠颂帖

行书尺牍

行书南轩梦语

行书致若虚总管尺牍

楷书祭黄几道文卷

楷书宸奎阁碑

楷书祭黄几道文卷

楷书祭黄几道文卷

苏轼书法字典

K

行书天际乌云帖

行书石恪画维摩赞帖

行书付颖沙弥二帖

行书天际乌云帖

楷书司马温公神道碑

行书天际乌云帖

看

行书答钱穆夫诗帖

行书付颖沙弥二帖

慨

行书书刘禹锡敕

行书答钱穆夫诗帖

楷书司马温公神道碑

楷书司马温公神道碑

康

楷书司马温公神道碑

行书武昌西山诗

行书昆阳城赋卷

次韵三舍人省上诗

楷书司马温公神道碑

楷书上清储祥宫碑

行书新岁展庆帖

行书归去来兮卷

堪

行书武昌西山诗

楷书醉翁亭记

行书与子厚帖

行书新岁展庆帖

楷书表忠观碑

揩

楷书宸奎阁碑

105

行书答谢民师帖卷

楷书司马温公神道碑

楷书司马温公神道碑

行书天际乌云帖

行书江上帖

行书答谢民师帖卷

行书嗳茶帖

行书渡海帖

行书答谢民师帖卷

楷书丰乐亭记

行书武昌西山诗

行书赤壁赋卷

行书安泰批答四帖

行书答谢民师帖卷

行书洞庭春
色、中山松醪赋卷

楷书司马温公神道碑

K

行书天际乌云帖

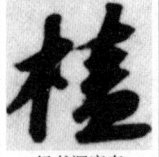

行书归去来兮卷

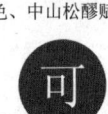

行书答谢民师帖卷

楷书上清储祥宫碑

行书归去来兮卷

行书书刘禹锡敕

行书人来得书帖

行书答谢民师帖卷

楷书丰乐亭记

楷书表忠观碑

行书赤壁赋卷

行书南轩梦语

行书答谢民师帖卷

行书职事帖

行书归去来兮卷

行书赤壁赋卷

行书南轩梦语

行书石恪画维摩赞帖

行书石恪画维摩赞帖

行书久留帖

行书付颖沙弥二帖

行书付颖沙弥二帖

行书与宣猷丈帖

行书裖雨帖

楷书醉翁亭记

楷书丰乐亭记

行书春中帖

肯

行书满庭芳词

行书赤壁赋卷

楷书醉翁亭记

楷书表忠观碑

克

行书遗过子尺牍

行书赤壁赋卷

楷书丰乐亭记

楷书上清储祥宫碑

楷书司马温公神道碑

苏轼书法字典

K

行书渡海帖

行书与子厚帖

行书次韵秦
太虚见戏耳聋诗

行书次辩才韵诗帖

控

楷书表忠观碑

恐

行书与宣獻丈帖

行书一夜帖

行书武昌西山诗

行书人来得书帖

行书付颖沙弥二帖

行书安焘批答四帖

孔

楷书司马温公神道碑

楷书宸奎阁碑

行书题王诜诗跋

行书答谢民师帖卷

次韵三舍人省上诗

行书寒食帖

行书次韵秦
太虚见戏耳聋诗

行书武昌西山诗

行书赤壁赋卷

行书赤壁赋卷

行书安焘批答四帖

恳

致至孝廷平郭君尺牍

行书尊丈帖

空

楷书颖州西湖听琴

行书满庭芳词

苏轼书法字典

K

108

苏轼书法字典

K

行书洞庭春
色、中山松醪赋卷

行书洞庭春
色、中山松醪赋卷

行书满庭芳词

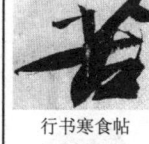
行书寒食帖

行书归去来兮卷

行书洞庭春
色、中山松醪赋卷

行书洞庭春
色、中山松醪赋卷

行书李太白仙诗

库

楷书表忠观碑

楷书司马温公神道碑

楷书司马温公神道碑

楷书司马温公神道碑

行书人来得书帖

行书寒食帖

苦

行书人来得书帖

行书赤壁赋卷

行书武昌西山诗

扣

行书洞庭春
色、中山松醪赋卷

行书赤壁赋卷

寇

楷书司马温公神道碑

哭

行书答钱穆夫诗帖

口

楷书宸奎阁碑

行书归去来兮卷

行书答谢民师帖卷

行书答谢民师帖卷

109

楷书上清储祥宫碑

溃

溃
行书昆阳城赋卷

愧

愧
楷书表忠观碑

愧
楷书祭黄几道文卷

愧
行书人来得书帖

行书致运句太博尺牍

岢

楷书表忠观碑

奎

奎
楷书宸奎阁碑

奎
楷书宸奎阁碑

喟

行书鱼枕冠颂帖

况
行书赤壁赋卷

况
行书答谢民师帖卷

觊

觊
行书祷雨帖

觊
行书祷雨帖

觊
行书祷雨帖

狂

狂
行书昆阳城赋卷

旷

旷
行书昆阳城赋卷

况

况
楷书司马温公神道碑

况
行楷书吏部陈公诗跋

快

快
行书次韵秦
太虚见戏耳聋诗

快
行书昆阳城赋卷

宽

宽
行书人来得书帖

款

款

款
行书洞庭春
色、中山松醪赋卷

苏轼书法字典

K

110

行书昆阳城赋卷

行书次韵秦
太虚见戏耳聋诗

行书令子帖

行书题王诜诗跋

行书久留帖

行书获见帖

行书归去来兮卷

行书答钱穆夫诗帖

行书答谢民师帖卷

行书赤壁赋卷

行书答谢民师帖卷

楷书表忠观碑

行书次辩才韵诗帖

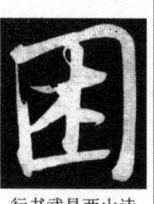
行书武昌西山诗

行书李太白仙诗

行书职事帖

111

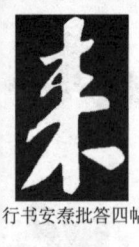
行书安焘批答四帖

莱

行书昆阳城赋卷

行书遗过子尺牍

赖

行书次韵秦
太虚见戏耳聋诗

行书昆阳城赋卷

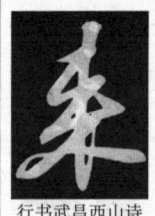
行书武昌西山诗

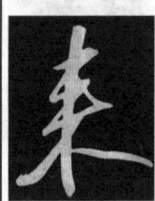
行书武昌西山诗

行书人来得书帖

行书归去来兮卷

行书归去来兮卷

行书赤壁赋卷

楷书醉翁亭记

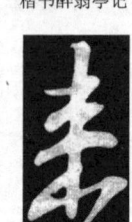
行书与宣献丈帖

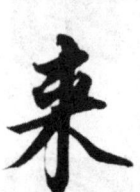
行书新岁展庆帖

行书昆阳城赋卷

行书南轩梦语

行书次韵王晋卿

楷书司马温公神道碑

楷书上清储祥宫碑

楷书罗池庙碑

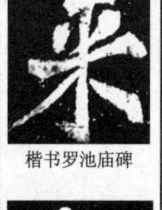
楷书丰乐亭记

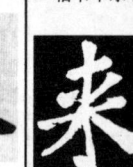
楷书宸奎阁碑

楷书醉翁亭记

腊

行书阳羡帖

蜡

行书石恪画维摩赞帖

来

行楷书吏部陈公诗跋

楷书颍州西湖听琴

L

苏轼书法字典

L

行书付颖沙弥二帖

行书洞庭春
色、中山松醪赋卷

行书武昌西山诗

行书次韵王晋卿

楷书上清储祥宫碑

行书书刘禹锡敕

行书赤壁赋卷

行书赤壁赋卷

楷书醉翁亭记

楷书宸奎阁碑

楷书表忠观碑

楷书祭黄几道文卷

楷书祭黄几道文卷

行书书刘禹锡敕

行书洞庭春
色、中山松醪赋卷

行书李太白仙诗

楷书上清储祥宫碑

楷书司马温公神道碑

楷书司马温公神道碑

行书赤壁赋

行书墨妙亭诗

行书天际乌云帖

行书杜甫橙木诗

113

行书书刘禹锡敕

苏轼书法字典

乐

楷书醉翁亭记

行书次辩才韵诗帖

行书李太白仙诗

行书归去来兮卷

楷书司马温公神道碑

行书春中帖

次韵三舍人省上诗

行书洞庭春
色、中山松醪赋卷

老

楷书上清储祥宫碑

楷书上清储祥宫碑

行书石恪画维摩赞帖

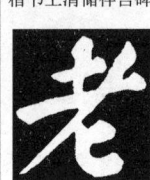
行书洞庭春
色、中山松醪赋卷

楷书醉翁亭记

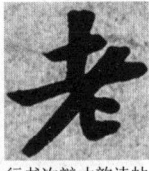
行书付颖沙弥二帖

行书答钱穆夫诗帖

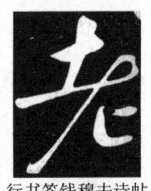
楷书丰乐亭记

楷书醉翁亭记

楷书醉翁亭记

行书次辩才韵诗帖

行书次辩才韵诗帖

楷书祭黄几道文卷

牢

楷书表忠观碑

醪

行书次辩才韵诗帖

行书次辩才韵诗帖

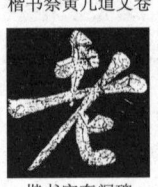
楷书宸奎阁碑

楷书祭黄几道文卷

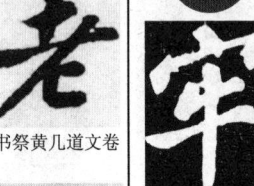
行书洞庭春
色、中山松醪赋卷

L

114

L

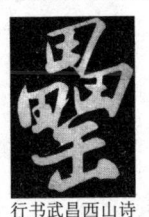
行书武昌西山诗

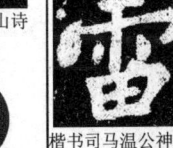
楷书司马温公神道碑

行书付颖沙弥二帖

行书归去来兮卷

楷书醉翁亭记

泪

行书次韵王晋卿

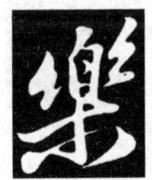
楷书丰乐亭记

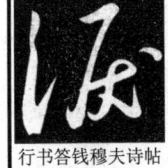
行书答钱穆夫诗帖

行书次韵秦
太虚见戏耳聋诗

行书答谢民师帖卷

行书赤壁赋卷

楷书丰乐亭记

类

行书次韵秦
太虚见戏耳聋诗

行书答谢民师帖卷

行书洞庭春
色、中山松醪赋卷

楷书丰乐亭记

行书洞庭春
色、中山松醪赋卷

行书次辩才韵诗帖

行书次韵秦
太虚见戏耳聋诗

了

行书题王诜诗跋

累

楷书司马温公神道碑

行书武昌西山诗

行书致若虚总管尺牍

行书新岁展庆帖

行书归去来兮卷

115

攻至孝廷平郭君尺牍

礼

楷书司马温公神道碑

行书李太白仙诗

篱

行书石恪画维摩赞帖

行书题王诜诗跋

李

行书天际乌云帖

李

行书答钱穆夫诗帖

酾

行书洞庭春
色、中山松醪赋卷

行书答谢民师帖卷

累

行书李太白仙诗

醑

行书次韵王晋卿

李

楷书表忠观碑

行书洞庭春
色、中山松醪赋卷

彖
蜑

行书次辩才韵诗帖

漓

醨
酾

行书人来得书帖

嫠

里

行书司马温公神道碑

里

楷书丰乐亭记

行书洞庭春
色、中山松醪赋卷

漓

行书洞庭春
色、中山松醪赋卷

嫠

行书赤壁赋卷

里

楷书表忠观碑

李

行书次辩才韵诗帖

行书洞庭春
色、中山松醪赋卷

璃

离

L

行书石恪画维摩赞帖

行书石恪画维摩赞帖

行书寒食帖

行书答谢民师帖卷

行书答谢民师帖卷

历

楷书上清储祥宫碑

行书赤壁赋卷

力

楷书上清储祥宫碑

楷书宸奎阁碑

楷书表忠观碑

楷书司马温公神道碑

楷书宸奎阁碑

理

行楷书吏部陈公诗跋

行书人来得书帖

鲤

行书李太白仙诗

醴

楷书表忠观碑

行书寒食帖

行楷书吏部陈公诗跋

行书洞庭春色、中山松醪赋卷

行书赤壁赋卷

行书归去来兮卷

俚

楷书醉翁亭记

行书武昌西山诗

行书天际乌云帖

行书满庭芳词

行书寒食帖

117

楷书宸奎阁碑

行书司马温公神道碑

行书归去来兮卷

沥

行书洞庭春色、中山松醪赋卷

荔

楷书罗池庙碑

丽

楷书上清储祥宫碑

励

行书安素批答四帖

行书归去来兮卷

利

楷书表忠观碑

楷书司马温公神道碑

行楷书吏部陈公诗跋

行书归去来兮卷

行书祷雨帖

行书北游帖

行书天际乌云帖

行书答钱穆夫诗帖

行书赤壁赋卷

吏

楷书祭黄几道文卷

楷书祭黄几道文卷

楷书司马温公神道碑

行书南轩梦语

立

楷书上清储祥宫碑

L

楷书丰乐亭记

楷书司马温公神道碑

行书人来得书帖

L

楷书宸奎阁碑

楷书上清储祥宫碑

楷书罗池庙碑

楷书宸奎阁碑

楷书醉翁亭记

行书南轩梦语

行书安焘批答四帖

行书李太白仙诗

行书洞庭春色、中山松醪赋卷

行书致若虚总管尺牍

楷书宸奎阁碑

次韵三舍人省上诗

楷书司马温公神道碑

行书归去来兮卷

行书天际乌云帖

行书归去来兮卷

行书答钱穆夫诗帖

楷书上清储祥宫碑

行书安焘批答四帖

楷书宸奎阁碑

楷书宸奎阁碑

楷书上清储祥宫碑

行书李太白仙诗

行书答钱穆夫诗帖

清书司马温公神道碑

行书次辩才韵诗帖

行书李太白仙诗

行书一夜帖

行书次辩才韵诗帖

致至孝廷平郭君尺牍

劣

行书尊丈帖

行书石恪画维摩赞帖

行书治平帖

行书职事帖

劳

行书新岁展庆帖

疗

僚

靓

洌

行书石恪画维摩赞帖

行书武昌西山诗

行书天际乌云帖

洌

楷书醉翁亭记

僚

行书鱼枕冠颂帖

聊

寥

聊

量

行书鱼枕冠颂帖

裂

寮

行书昆阳城赋卷

行书人来得书帖

行书石恪画维摩赞帖

裂

楷书丰乐亭记

漻

行书归去来兮卷

量

行书寒食帖

苏轼书法字典

L

120

苏轼书法字典

L

行书洞庭春
色、中山松醪赋卷

行书答钱穆夫诗帖

行书洞庭春
色、中山松醪赋卷

行书归去来兮卷

行书次韵王晋卿

行书赤壁赋卷

行书致运句太博尺牍

行书答谢民师帖卷

行书答谢民师帖卷

楷书醉翁亭记

楷书醉翁亭记

楷书司马温公神道碑

楷书上清储祥宫碑

楷书表忠观碑

行书致若虚总管尺牍

楷书醉翁亭记

行书满庭芳词

行书杜甫橙木诗

行书洞庭春
色、中山松醪赋卷

行书北游帖

行书鱼枕冠颂帖

临

楷书醉翁亭记

楷书醉翁亭记

楷书司马温公神道

楷书司马温公神道

楷书上清储祥宫碑

楷书祭黄几道文卷

121

零

行书次韵秦
太虚见戏耳聋诗

次韵三舍人省上诗

楷书祭黄几道文卷

行书洞庭春
色、中山松醪赋卷

行书赤壁赋卷

凌

楷书祭黄几道文卷

陵

楷书司马温公神道碑

凛

行书洞庭春
色、中山松醪赋卷

零

行书李太白仙诗

行书赤壁赋卷

岭

翎

楷书醉翁亭记

行书满庭芳词

行书人来得书帖

楷书司马温公神道碑

凛

行书次辩才韵诗帖

嶺

行书洞庭春
色、中山松醪赋卷

行书天际乌云帖

陵

楷书祭黄几道文卷

行书李太白仙诗

灵

嶺

行书武昌西山诗

行书天际乌云帖

陵

行书墨妙亭诗

行书祷雨帖

灵

苏轼书法字典

L

122

苏轼书法字典

楷书上清储祥宫碑

行书次辩才韵诗帖

行书渡海帖

令

楷书表忠观碑

行书次辩才韵诗帖

行书书刘禹锡敕

行书东武帖

行书新岁展庆帖

楷书司马温公神道碑

行书次辩才韵诗帖

行书书刘禹锡敕

溜

楷书司马温公神道碑

行书新岁展庆帖

行书覆盆子帖

领

楷书司马温公神道碑

留

楷书司马温公神道碑

行书洞庭春
色、中山松醪赋卷

行书令子帖

行书覆盆子帖

行书江上帖

行书人来得书帖

楷书上清储祥宫碑

刘

楷书司马温公神道碑

楷书表忠观碑

楷书司马温公神道碑

行书啜茶帖

行书渡海帖

行书尺牍

行书赤壁赋卷

行书赤壁赋卷

锼

楷书表忠观碑

柳

行书新岁展庆帖

行书答钱穆父诗帖

流
行书获见帖

流
行书归去来兮卷

行书洞庭春
色、中山松醪赋卷

行书次韵秦
太虚见戏耳聋诗

流
行书次辩才韵诗帖

流
行书次辩才韵诗帖

流
楷书司马温公神道碑

流
楷书司马温公神道碑

楷书上清储祥宫碑

楷书丰乐亭记

行书天际乌云帖

行书令子帖

行书洞庭春
色、中山松醪赋卷

次韵三舍人省上诗

行书次辩才韵诗帖

行书安焘批答四帖

行书武昌西山诗

流

楷书宸奎阁碑

楷书宸奎阁碑

L

行书付颖沙弥二帖

行书久留帖

行书归去来兮卷

行书答谢民师帖卷

124

行书次辩才韵诗帖

楷书宸奎阁碑

行书渡海帖

楷书醉翁亭记

行书新岁展庆帖

次韵三舍人省上诗

楷书宸奎阁碑

行书祷雨帖

行书致运句太博尺牍

六

楷书司马温公神道碑

行书答钱穆夫诗帖

楷书表忠观碑

行书祷雨帖

行书治平帖

楷书表忠观碑

L

行书付颖沙弥二帖

楷书表忠观碑

行书春中帖

行书遗过子尺牍

楷书上清储祥宫碑

行书祷雨帖

楷书司马温公神道碑

致至孝廷平郭君尺牍

行书书刘禹锡敕

楷书上清储祥宫碑

行书祷雨帖

行书次辩才韵诗帖

龙

行书获见帖

楷书宸奎阁碑

125

轳

行书答钱穆夫诗帖

舻

行书赤壁赋卷

虏

昔书司马温公神道碑

鲁

陋
行书答谢民师帖卷

漏

行书归院帖

芦

蘆
行书南轩梦语

庐

楷书醉翁亭记

偻
行书昆阳城赋卷

楼

楼
楷书上清储祥宫碑

楼
行书昆阳城赋卷

陋

陋
楷书司马温公神道碑

陋
行书答谢民师帖卷

隆

隆
行书安焘批答四帖

隆
行书新岁展庆帖

陇

行书天际乌云帖

偻

偻
楷书醉翁亭记

聋

辞
行书次韵秦
太虚见戏耳聋诗

辞
行书次韵秦
太虚见戏耳聋诗

笼

行书天际乌云帖

龓
行书新岁展庆帖

苏轼书法字典

L

126

苏轼书法字典

L

行书答钱穆夫诗帖

露

楷书丰乐亭记

行书鱼枕冠颂帖

行书石恪画维摩赞帖

行书武昌西山诗

路

行书归去来兮卷

路

行书次韵王晋卿

跻

行书渔夫破子词帖

篆

楷书上清储祥宫碑

辘

渌

行书武昌西山诗

禄

楷书上清储祥宫碑

路

楷书宸奎阁碑

路

楷书醉翁亭记

行书洞庭春
色、中山松醪赋卷

行书答谢民师帖卷

行书鱼枕冠颂帖

鹿

行书赤壁赋卷

行书洞庭春
色、中山松醪赋卷

鲁

楷书祭黄几道文卷

橹

行书昆阳城赋卷

录

行楷书吏部陈公诗跋

行楷书吏部陈公诗跋

行书答谢民师帖卷

127

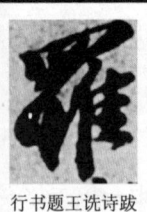
行书题王诜诗跋

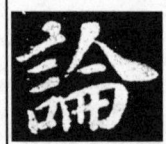
楷书司马温公神道碑

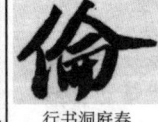
行书洞庭春
色、中山松醪赋卷

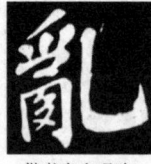
楷书表忠观碑

行书李太白仙诗

行书洞庭春
色、中山松醪赋卷

楷书上清储祥宫碑

楷书醉翁亭记

楷书司马温公神道碑

行书洞庭春
色、中山松醪赋卷

行书武昌西山诗

行书渔夫破子词帖

楷书上清储祥宫碑

行书人来得书帖

行书洞庭春
色、中山松醪赋卷

行书洞庭春
色、中山松醪赋卷

行书次韵秦
太虚见戏耳聋诗

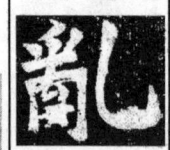
楷书司马温公神道碑

行书答谢民师帖卷

行书昆阳城赋卷

行书李太白仙诗

楷书表忠观碑

行书洞庭春
色、中山松醪赋卷

行书安焘批答四帖

苏轼书法字典

L

128

L

楷书司马温公神道碑

行楷书吏部陈公诗跋

行楷书吏部陈公诗跋

行书治平帖

致至孝廷平郭君尺牍

楷书宸奎阁碑

楷书宸奎阁碑

楷书上清储祥宫碑

行书安焘批答四帖

行书赤壁赋卷

行书李太白仙诗

行书裯雨帖

行书裯雨帖

行书裯雨帖

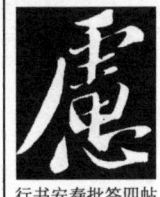

行书春中帖

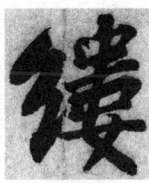

行书赤壁赋卷

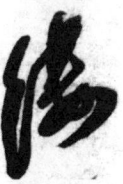

楷书蔡黄几道文卷

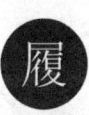

行书答钱穆夫诗帖

行书安焘批答四帖

缕

楷书表忠观碑

楷书醉翁亭记

行书令子帖

行书杜甫橙木诗

行书武昌西山诗

行书答钱穆夫诗帖

行书李太白仙诗

楷书宸奎阁碑

行书洞庭春
色、中山松醪赋卷

行书渡海帖

楷书宸奎阁碑

行书答谢民师帖卷

行书石恪画维摩赞帖

行书昆阳城赋卷

行书洞庭春
色、中山松醪赋卷

行书洞庭春
色、中山松醪赋卷

行书阳羡帖

楷书司马温公神道碑

楷书祭黄几道文卷

行书洞庭春
色、中山松醪赋卷

楷书司马温公神道碑

行书赤壁赋卷

致至孝廷平郭君尺牍

行书新岁展庆帖

行书遗过子尺牍

楷书司马温公神道碑

楷书上清储祥宫碑

楷书上清储祥宫碑

130

苏轼书法字典

M

M

行书赤壁赋卷

浼

行书职事帖

妹

行书归去来兮卷

昧

楷书表忠观碑

楷书上清储祥宫碑

行书致若虚总管尺牍

美

楷书丰乐亭记

楷书醉翁亭记

行书杜甫橙木诗

行书答谢民师帖卷

行书次辩才韵诗帖

行书鱼枕冠颂帖

行书次辩才韵诗帖

梅

行书武昌西山诗

行书次韵王晋卿

行书次韵王晋卿

每

帽

行书石恪画维摩赞帖

么

行书付颖沙弥二帖

眉

楷书丰乐亭记

行楷书吏部陈公诗跋

行书杜甫橙木诗

髦

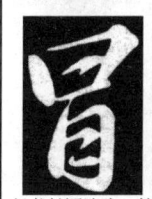
行书洞庭春色、中山松醪赋卷

卯

楷书祭黄几道文卷

冒

行书付颖沙弥二帖

行书人来得书帖

行书治平帖

行书寒食帖

行书昆阳城赋卷

行书李太白仙诗

行书付颖沙弥二帖

行书昆阳城赋卷

行书久留帖

行书春中帖

行书昆阳城赋卷

行书归去来兮卷

行书付颖沙弥二帖

行书洞庭春
色、中山松醪赋卷

行书游虎跑泉

楷书上清储祥宫碑

楷书丰乐亭记

行书答钱穆夫诗帖

行书答钱穆夫诗帖

行书石恪画维摩赞帖

行书人来得书帖

行书付颖沙弥二帖

楷书祭黄几道文卷

行书次韵王晋卿

行书南轩梦语

楷书司马温公神道碑

苏轼书法字典

M

132

M

行书付颖沙弥二帖

行书李太白仙诗

米

行书洞庭春
色、中山松醪赋卷

汩

楷书罗池庙碑

秘

楷书司马温公神道碑

行书付颖沙弥二帖

迷

行书归去来兮卷

麋

行书赤壁赋卷

靡

楷书祭黄几道文卷

行书归去来兮卷

行书答钱穆夫诗帖

行书次韵王晋卿

次韵三舍人省上诗

行书南轩梦语

弥

楷书司马温公神道碑

弥

行书游虎跑泉

行书天际乌云帖

行书李太白仙诗

行书渡海帖

行书洞庭春
色、中山松醪赋卷

行书嗳茶帖

行书赤壁赋卷

行书赤壁赋卷

梦

行书遗过子尺牍

行书武昌西山诗

133

楷书表忠观碑

行书答钱穆夫诗帖

行书洞庭春
色、中山松醪赋卷

行书江上帖

行书渡海帖

楷书宸奎阁碑

次韵三舍人省上诗

行书赤壁赋卷

苗

免

灭

楷书上清储祥宫碑

楷书司马温公神道碑

行书付颖沙弥二帖

渺

行书武昌西山诗

行书赤壁赋卷

眇

邈

行书归去来兮卷

行书李太白仙诗

妙
行书付颖沙弥二帖

逐
行书书刘禹锡敕

楷书司马温公神道碑

勉

民

庙

妙

行书李太白仙诗

行书人来得书帖

楷书司马温公神道碑

楷书表忠观碑

楷书表忠观碑

渺

面

苏轼书法字典

M

134

行书洞庭春
色、中山松醪赋卷

楷书司马温公神道碑

行书新岁展庆帖

行书书刘禹锡敕

楷书司马温公神道碑

行书鱼枕冠颂帖

闵

楷书丰乐亭记

楷书上清储祥宫碑

行书次辩才韵诗帖

楷书宸奎阁碑

楷书祭黄几道文卷

行书书刘禹锡敕

楷书祭黄几道文卷

楷书表忠观碑

愍

行书答谢民师帖卷

行书次辩才韵诗帖

楷书醉翁亭记

愍

行书鱼枕冠颂帖

行书答谢民师帖卷

楷书丰乐亭记

名

缙

缙

行书令子帖

楷书丰乐亭记

行书杜甫橙木诗

行楷书吏部陈公诗跋

名

楷书司马温公神道碑

闽

楷书表忠观碑

行书遗过子尺牍

行书赤壁赋卷

楷书醉翁亭记

苏轼书法字典

楷书醉翁亭记

行书赤壁赋卷

行书祷雨帖

行书新岁展庆帖

楷书司马温公神道碑

行书武昌西山诗

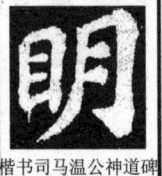
楷书司马温公神道碑

M

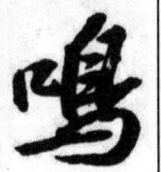
行书天际乌云帖

行书次韵王晋卿

次韵三舍人省上诗

楷书上清储祥宫碑

行书祷雨帖

行书石恪画维摩赞帖

行书洞庭春
色、中山松醪赋卷

次韵三舍人省上诗

楷书宸奎阁碑

行书答钱穆夫诗帖

行书李太白仙诗

行书洞庭春
色、中山松醪赋卷

行书赤壁赋卷

楷书宸奎阁碑

行书职事帖

行书洞庭春
色、中山松醪赋卷

行书赤壁赋卷

楷书宸奎阁碑

136

M

行书祷雨帖

行书赤壁赋卷

谟

行书天际乌云帖

行书天际乌云帖

行书获见帖

行书归去来兮卷

行书洞庭春色、中山松醪赋卷

行书安素批答四帖

行书安素批答四帖

行书安素批答四帖

楷书祭黄几道文卷

楷书丰乐亭记

楷书表忠观碑

楷书表忠观碑

楷书司马温公神道碑

行书书刘禹锡敕

瞑

楷书醉翁亭记

命

楷书上清储祥宫碑

楷书上清储祥宫碑

楷书上清储祥宫碑

楷书上清储祥宫碑

楷书上清储祥宫碑

行书答钱穆夫诗帖

行书天际乌云帖

铭

楷书宸奎阁碑

楷书上清储祥宫碑

楷书表忠观碑

楷书祭黄几道文卷

行书新岁展庆帖

磨

行书石恪画维摩赞帖

行书天际乌云帖

行书赤壁赋卷

莫

磨
楷书丰乐亭记

行书石恪画维摩赞帖

搴
行书一夜帖

行书赤壁赋卷

楷书醉翁亭记

末

行书石恪画维摩赞帖

模

M

行书书刘禹锡敕

莫
楷书醉翁亭记

末
楷书上清储祥宫碑

行书石恪画维摩赞帖

模
行书鱼枕冠颂帖

行书李太白仙诗

莫
楷书罗池庙碑

末
楷书司马温公神道碑

行书石恪画维摩赞帖

摩

行书江上帖

莫
楷书祭黄几道文卷

末
行书令子帖

行书石恪画维摩赞帖

行书石恪画维摩赞帖

138

M

行书杜甫橿木诗

楷书丰乐亭记

行书安焘批答四帖

行书石恪画维摩赞帖

行书次韵秦
太虚见戏耳聋诗

行书杜甫橿木诗

木

楷书表忠观碑

行书安焘批答四帖

行书石恪画维摩赞帖

行书致若虚总管尺牍

木

行书洞庭春
色、中山松醪赋卷

楷书醉翁亭记

母

行书祷雨帖

漠

母

楷书司马温公神道碑

行书祷雨帖

行书答钱穆夫诗帖

楷书丰乐亭记

宙

谋

楷书丰乐亭记

目

木

行书归去来兮卷

行书杜甫橿木诗

楷书表忠观碑

默

楷书表忠观碑

木

行书杜甫橿木诗

楷书丰乐亭记

楷书祭黄几道文卷

楷书祭黄几道文卷

楷书宸奎阁碑

楷书司马温公神道碑

行书祷雨帖

楷书表忠观碑

楷书司马温公神道碑

行书赤壁赋卷

楷书祭黄几道文卷

行书寒食帖

行书祷雨帖

行书答钱穆夫诗帖

慕

行书赤壁赋卷

楷书表忠观碑

穆

墓

楷书表忠观碑

楷书丰乐亭记

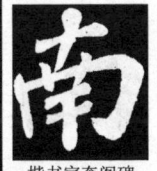

楷书宸奎阁碑

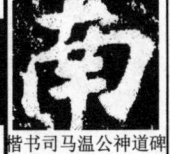

楷书司马温公神道碑

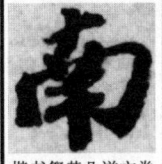

楷书祭黄几道文卷

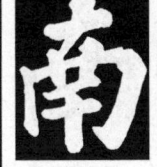

楷书醉翁亭记

行书与宣猷丈帖

行书裙雨帖

楷书司马温公神道碑

楷书表忠观碑

行书书刘禹锡敕

行书刘禹锡敕

行书归去来兮卷

行书裙雨帖

行书答谢民师帖卷

楷书上清储祥宫碑

楷书上清储祥宫碑

楷书丰乐亭记

楷书宸奎阁碑

行书新岁展庆帖

行书寒食帖

行书一夜帖

行书新岁展庆帖

行书洞庭春
色、中山松醪赋卷

楷书祭黄几道文卷

行书洞庭春
色、中山松醪赋卷

行书赤壁赋卷

行书安燾批答四帖

行书满庭芳词

行书南轩梦语

恼

行书南轩梦语

行书鱼枕冠颂帖

行书答谢民师帖卷

难

行书南轩梦语

脑

行书天际乌云帖

行书答谢民师帖卷

楷书司马温公神道碑

行书南轩梦语

楷书宸奎阁碑

行书满庭芳词

行书答谢民师帖卷

行书安燾批答四帖

行书归去来兮卷

挠

内

行书答谢民师帖卷

行书人来得书帖

行书安燾批答四帖

行书赤壁赋卷

内
行书司马温公神道碑

挠
行书人来得书帖

行书令子帖

行书安燾批答四帖

行书尺牍

苏轼书法字典

N

142

行书答谢民师帖卷

行书石恪画维摩赞帖

楷书醉翁亭记

行书洞庭春色、中山松醪赋卷

楷书司马温公神道碑

行书人来得书帖

行书石恪画维摩赞帖

楷书上清储祥宫碑

行书归去来兮卷

楷书上清储祥宫碑

行书令子帖

行书答谢民师帖卷

行楷书吏部陈公诗跋

行书李太白仙诗

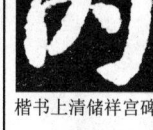
能

楷书上清储祥宫碑

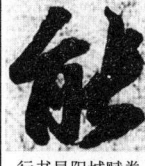

行书昆阳城赋卷

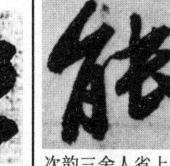

次韵三舍人省上诗

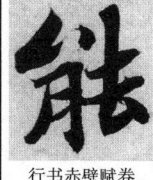

行书赤壁赋卷

楷书司马温公神道碑

楷书丰乐亭记

行书付颖沙弥二帖

行书答谢民师帖卷

行书赤壁赋卷

楷书祭黄几道文卷

楷书宸奎阁碑

行书治平帖

楷书宸奎阁碑

楷书司马温公神道碑

猊

行书致若虚总管尺牍

楷书表忠观碑

楷书上清储祥宫碑

狔

行书答钱穆夫诗帖

尼

行书遗过子尺牍

屋

楷书宸奎阁碑

行书遗过子尺牍

楷书醉翁亭记

楷书祭黄几道文卷

拟

泥

攌

行书寒食帖

行书遗过子尺牍

行书题王诜诗跋

行楷书吏部陈公诗跋

楷书祭黄几道文卷

逆

泥

行书杜甫橙木诗

行书江上帖

遞

行书次辩才韵诗帖

年

泥

行书鱼枕冠颂帖

楷书丰乐亭记

行书寒食帖

苏
轼
书
法
字
典

N

次韵三舍人省上诗

廿

行楷书吏部陈公诗跋

行楷书吏部陈公诗跋

行书一夜帖

行书人来得书帖

行书昆阳城赋卷

行书北游帖

行书南轩梦语

行书满庭芳词

行书昆阳城赋卷

辇

行书祷雨帖

行书答钱穆夫诗帖

行书北游帖

行书次辩才韵诗帖

次韵三舍人省上诗

行书寒食帖

行书寒食帖

行书寒食帖

行书洞庭春
色、中山松醪赋卷

行书书刘禹锡敕

行书书刘禹锡敕

行书次韵王晋卿

行书次韵王晋卿

行书杜甫橙木诗

145

行书江上帖

行书答谢民师帖卷

行书治平帖

嫋

行书赤壁赋卷

楷书醉翁亭记

宁

行书归安丘园帖

楷书醉翁亭记

行书答谢民师帖卷

行书天际乌云帖

行书洞庭春
色、中山松醪赋卷

N

酿

楷书表忠观碑

乌

行书北游帖

行书石恪画维摩赞帖

行书石恪画维摩赞帖

行书祷雨帖

酿

行书春中帖

宁

行书满庭芳词

鸟

行书南轩梦语

行书洞庭春
色、中山松醪赋卷

行书李太白仙诗

行书北游帖

念

宁

行书遗过子尺牍

行书归去来兮卷

行书洞庭春
色、中山松醪赋卷

行书人来得书帖

行书治平帖

146

N

		行书洞庭春色、中山松醪赋卷	行书归去来兮卷	行书次辩才韵诗帖
		弩	楷书司马温公神道碑	牛
		楷书表忠观碑	弄	行书赤壁赋卷
		暖行书石恪画维摩赞帖	行书付颖沙弥二帖	牛行书东武帖
		女	弄行书答钱穆夫诗帖	农
		楷书司马温公神道碑	奴	楷书宸奎阁碑

147

行书鱼枕冠颂帖

行书答谢民师帖卷

行书昆阳城赋卷

讴

楷书上清储祥宫碑

欧

楷书醉翁亭记

行书祷雨帖

行书答谢民师帖卷

偶

苏轼书法字典

O

148

苏轼书法字典

P

行书赤壁赋卷

行书游虎跑泉

跑

行书游虎跑泉

泡
行书洞庭春
色、中山松醪赋卷

楷书上清储祥宫碑

行书杜甫橙木诗

庖

行书寒食帖

袍

袍
行书洞庭春
色、中山松醪赋卷

楷书罗池庙碑

盼

行书归去来兮卷

叛

楷书表忠观碑

楷书司马温公神道碑

旁

行书归去来兮卷

行书洞庭春
色、中山松醪赋卷

槃

行书答钱穆夫诗帖

行书赤壁赋卷

蟠

徘

行书昆阳城赋卷

派

行书次韵秦
太虚见戏耳聋诗

攀

行书答钱穆夫诗帖

盘

149

捧

行书致运句太博尺牍

批

行书归院帖

行书归院帖

行书啜茶帖

行书人来得书帖

行书治平帖

彭

行书归去来兮卷

蓬

烹

行书遗过子尺牍

行书洞庭春
色、中山松醪赋卷

朋

楷书司马温公神道碑

行书遗过子尺牍 楷书祭黄几道文卷

行书赤壁赋卷

佩

楷书上清储祥宫碑

行书天际乌云帖

行书昆阳城赋卷

盆

行书覆盆子帖

醅

行书武昌西山诗

陪

行书新岁展庆帖

培

楷书上清储祥宫碑

裴

苏轼书法字典

P

150

P

行书赤壁赋卷

行书洞庭春色、中山松醪赋卷

贫

行书归去来兮卷

行书归去来兮卷

行书付颖沙弥二帖

行书石恪画维摩赞帖

骈

行书次辩才韵诗帖

缥

行书李太白仙诗

飘

行书归去来兮卷

行书石恪画维摩赞帖

篇

行楷书吏部陈公诗跋

篇

行书南轩梦语

行书鱼枕冠颂帖

篇
行书归去来兮卷

疲

行书答钱穆夫诗帖

辟

楷书丰乐亭记

僻

楷书丰乐亭记

譬

披

行书李太白仙诗

苉

行书获见帖

筏
行书杜甫橙木诗

毗

毗
行书石恪画维摩赞

151

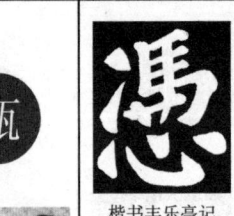

楷书丰乐亭记

楷书司马温公神道碑

行书久留帖

瓶

行书归去来兮卷

楷书祭黄几道文卷

行书治平帖

楷书司马温公神道碑

行书治平帖

坡

书颖州西湖听琴

行书赤壁赋卷

行书与宣猷丈帖

楷书丰乐亭记

行书次韵王晋卿

行书洞庭春
、中山松醪赋卷

行书昆阳城赋卷

蘋

行书次韵王晋卿

楷书宸奎阁碑

嗣

屏

行书与宣猷丈帖

凭

楷书表忠观碑

楷书罗池庙碑

行书洞庭春
、中山松醪赋卷

苏轼书法字典

P

152

苏轼书法字典

P

行书天际乌云帖

行书次韵王晋卿

行书归去来兮卷

行书题王诜诗跋

行书题王诜诗跋

行书题王诜诗跋

行书武昌西山诗

様

行书新岁展庆帖

仆

楷书司马温公神道碑

行书鱼枕冠颂帖

行书洞庭春
色、中山松醪赋卷

行书寒食帖

魄

魁

行书李太白仙诗

剖

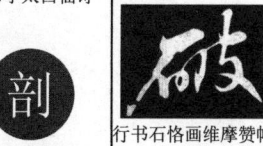

行书鱼枕冠颂帖

抔

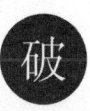

破

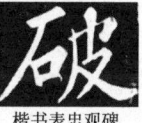

楷书表忠观碑

楷书丰乐亭记

行书渔夫破子词帖

行书石格画维摩赞帖

行书满庭芳词

行书次韵王晋卿

行书遗过子尺牍

颇

行书祷雨帖

迫

行书答谢民师帖

行书答谢民师帖

153

浦

行书次辩才韵诗帖

蒲

行书洞庭春色、中山松醪赋卷

濮

楷书司马温公神道碑

朴

行书次韵秦太虚见戏耳聋诗

圃

行书南轩梦语

菩

行书石恪画维摩赞帖

行书石恪画维摩赞帖

行书石恪画维摩赞帖

蒲

行书武昌西山诗

P

154

楷书罗池庙碑

楷书丰乐亭记

楷书宸奎阁碑

楷书宸奎阁碑

楷书宸奎阁碑

楷书醉翁亭记

行书杜甫楷木诗

行书题王诜诗跋

楷书司马温公神道碑

楷书司马温公神道碑

楷书上清储祥宫碑

行书归去来兮卷

行书渡海帖

行书付颖沙弥二帖

行书杜甫楷木诗

行书杜甫楷木诗

楷书祭黄几道文卷

行书题王诜诗跋

行书归去来兮卷

楷书司马温公神道碑

行书渔夫破子词帖

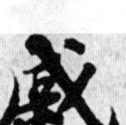

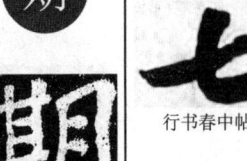
楷书上清储祥宫碑

行书与子厚帖

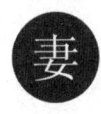
楷书醉翁亭记

行书春中帖

行书赤壁赋卷

子书付颖沙弥二帖

行书归去来兮卷

行书赤壁赋卷

行书昆阳城赋卷

楷书表忠观碑

行书天际乌云帖

行书书刘禹锡敩

行书赤壁赋卷

行书付颖沙弥二帖

行楷书吏部陈公诗跋

者

行书书刘禹锡敩

行书赤壁赋卷

行书付颖沙弥二帖

行楷书吏部陈公诗跋

于书安焘批答四帖

奇

行书洞庭春
色、中山松醪赋卷

行书人来得书帖

行书答谢民师帖卷

畦

楷书上清储祥宫碑

行书昆阳城赋卷

崎

行书付颖沙弥二帖

行书一夜帖

行书归安丘园帖

行书答谢民师帖卷

行书答谢民师帖卷

行书昆阳城赋卷

楷书上清储祥宫碑

行书安燕批答四帖

琦

行书归去来兮卷

行书洞庭春
色、中山松醪赋卷

楷书祭黄几道文卷

楷书宸奎阁碑

楷书司马温公神道碑

骑

行书答谢民师帖卷

行书安燕批答四帖

行书新岁展庆帖

旗

楷书罗池庙碑

楷书表忠观碑

行书答谢民师帖卷

行书与子厚帖

行书昆阳城赋卷

行书赤壁赋卷

楷书司马温公神道

企

行书与子厚帖

行书武昌西山诗

行书归院帖

岂

乞

行书洞庭春
色、中山松醪赋卷

楷书司马温公神道碑

行书昆阳城赋卷

行书寒食帖

行书安焘批答四帖

行书治平帖

行书与子厚帖

杞

次韵三舍人省上诗

行书治平帖

行书江上帖

启

起

行书职事帖

行书新岁展庆帖

行书北游帖

行书新岁展庆帖

楷书丰乐亭记

行书致运句太博尺牍

行书与宣猷丈帖

行书江上帖

行书获见帖

行书新岁展庆帖

楷书表忠观碑

行书久留帖

行书职事帖

行书满庭芳词

行书新岁展庆帖

楷书醉翁亭记

行书令子帖

行书新岁展庆帖

行书洞庭春
3、中山松醪赋卷

行书寒食帖

行书人来得书帖

158

行书答谢民师帖卷

楷书上清储祥宫碑

行书江上帖

行书致若虚总管尺牍

行书洞庭春色、中山松醪赋卷

行书付颖沙弥二帖

楷书罗池庙碑

器

楷书上清储祥宫碑

气

行书昆阳城赋卷

憩

行书石恪画维摩赞帖

Q

行书昆阳城赋卷

行书赤壁赋卷

行书归去来兮卷

行书赤壁赋卷

行书赤壁赋卷

行书答钱穆夫诗帖

弃

行书昆阳城赋卷

泣

涯

泣

千

行书洞庭春色、中山松醪赋卷

行书次辩才韵诗帖

楷书司马温公神道碑

契

行书赤壁赋卷

行书鱼枕冠颂帖

行书李太白仙诗

楷书司马温公神道碑

楷书罗池庙碑

行书武昌西山诗

楷书醉翁亭记

楷书上清储祥宫碑

行书洞庭春
色、中山松醪赋卷

行书与子厚帖

楷书醉翁亭记

楷书司马温公神道碑

行书洞庭春
色、中山松醪赋卷

钱

行书洞庭春
色、中山松醪赋卷

楷书祭黄几道文卷

行书洞庭春
色、中山松醪赋卷

楷书上清储祥宫碑

行书归去来兮卷

铃

行书人来得书帖

楷书上清储祥宫碑

行书安泰批答四帖

楷书宸奎阁碑

前

悭

行书洞庭春
色、中山松醪赋卷

谦

行书南轩梦语

楷书表忠观碑

行书天际乌云帖

行书职事帖

160

Q

行书天际乌云帖

乔

羌

楷书司马温公神道碑

潜

楷书表忠观碑

行书石恪画维摩赞帖

行书赤壁赋卷

行书渔夫破子词帖

强

行书安素批答四帖

桥

行书洞庭春
色、中山松醪赋卷

楷书丰乐亭记

楷书司马温公神道碑

强

楷书司马温公神道碑

行书获见帖

行书祷雨帖

遣

楷书司马温公神道碑

浅

行书答谢民师帖卷

行书洞庭春
色、中山松醪赋卷

致至孝廷平郭君尺牍

遣

楷书司马温公神道碑

行书答钱穆夫诗帖

行书次韵秦
太虚见戏耳聋诗

乾

楷书表忠观碑

强

行书答谢民师帖卷

楷书罗池庙碑

161

楷书罗池庙碑

楷书上清储祥宫碑

楷书司马温公神道碑

行书赤壁赋卷

行书治平帖

苏轼书法字典

行书赤壁赋卷

行书赤壁赋卷

切

樵

行书昆阳城赋卷

行书尊丈帖

行书付颖沙弥二帖

楷书表忠观碑

侵

行书新岁展庆帖

行书与子厚帖

行书安泰批答四帖

樵

行书李太白仙诗

行书赤壁赋卷

行书归去来分卷

行书赤壁赋卷

Q

挈

巧

行书天际乌云帖

行书洞庭春
色、中山松醪赋卷

行书江上帖

且

行书李太白仙诗

亲

钦

窃

楷书上清储祥宫碑

愀

162

苏轼书法字典

Q

楷书司马温公神道碑

楷书司马温公神道碑

楷书祭黄几道文卷

行书李太白仙诗

行书次韵王晋卿

楷书醉翁亭记

行书次韵王晋卿

勤

行书洞庭春色、中山松醪赋卷

擒

楷书丰乐亭记

楷书丰乐亭记

琴

楷书颍州西湖听琴

楷书颍州西湖听琴

行书答钱穆夫诗帖

行书归去来兮卷

禽

楷书醉翁亭记

行书答谢民师帖卷

行书石恪画维摩赞帖

秦

楷书上清储祥宫碑

行书书刘禹锡敕

行书次韵秦太虚见戏耳聋诗

楷书表忠观碑

楷书司马温公神道碑

行书职事帖

行书赤壁赋卷

行书归去来兮卷

行书归去来兮卷

163

行书赤壁赋卷

清

楷书上清储祥宫碑

行书安焘批答四帖

行书安焘批答四帖

行书杜甫橙木诗

行书赤壁赋卷

行书安焘批答四帖

行书归去来兮卷

行书洞庭春
色、中山松醪赋卷

楷书祭黄几道文卷

行书次韵王晋卿

卿

行楷书吏部陈公诗跋

行书天际乌云帖

行书李太白仙诗

楷书丰乐亭记

行书题王诜诗跋

轻

Q

楷书丰乐亭记

行书题王诜诗跋

行书安焘批答四帖

行书归去来兮卷

楷书宸奎阁碑

行书洞庭春
色、中山松醪赋卷

楷书司马温公神道碑

行书题王诜诗跋

行书安焘批答四帖

楷书上清储祥宫碑

164

苏轼书法字典

Q

楷书上清储祥宫碑

楷书司马温公神道碑

行书新岁展庆帖

（磬）

行书昆阳城赋卷

（穷）

行书次韵王晋卿

行书次韵王晋卿

行书安焘批答四帖

行书安焘批答四帖

致至孝廷平郭君尺牍

（庆）

楷书上清储祥宫碑

楷书祭黄几道文卷

楷书司马温公神道碑

行书归去来兮卷

行书覆盆子帖

行书祷雨帖

（请）

行书归去来兮卷

（晴）

行书新岁展庆帖

（顷）

楷书上清储祥宫碑

行书赤壁赋卷

（颐）

行书鱼枕冠颂帖

（情）

行书付颖沙弥二帖

行书天际乌云帖

行书人来得书帖

行书归去来兮卷

行书寒食帖

行书归去来兮卷

行书洞庭春
色、中山松醪赋卷

行书赤壁赋卷

楷书醉翁亭记

行书归去来兮卷

行书次辩才韵诗帖

行书答钱穆夫诗帖

行书题王诜诗跋

楷书表忠观碑

行书次辩才韵诗帖

楷书罗池庙碑

丘

行书新岁展庆帖

行书鱼枕冠颂帖

行书赤壁赋卷

楷书祭黄几道文卷

楷书祭黄几道文卷

惇

行书寒食帖

行书致若虚总管尺牍

楷书司马温公神道碑

行书石恪画维摩赞帖

行书洞庭春
色、中山松醪赋卷

湫
行书次辩才韵诗帖

行书墨妙亭诗

行书与子厚帖

琼

行书次韵秦
太虚见戏耳聋诗

苏轼书法字典

Q

166

行书祷雨帖

行书安焘批答四帖

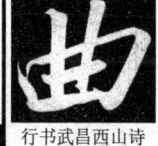

行书武昌西山诗

楷书颖州西湖听琴

楷书宸奎阁碑

楷书表忠观碑

楷书司马温公神道碑

行书答谢民师帖卷

楷书上清储祥宫碑

行书与宣献丈帖

行书洞庭春色、中山松醪赋卷

行书与子厚帖

行书归去来兮卷

行书昆阳城赋卷

行书归去来兮卷

行书答谢民师帖卷

行书赤壁赋卷

行书治平帖

楷书表忠观碑

楷书上清储祥宫碑

楷书丰乐亭记

楷书司马温公神道碑

行书武昌西山诗

行书归去来兮卷

行书寒食帖

行书答谢民师帖卷

楷书表忠观碑

行书赤壁赋卷

楷书司马温公神道碑

行书新岁展庆帖

行书归去来兮卷

行书赤壁赋卷

行书一夜帖

行书南轩梦语

行书与宣猷丈帖

行书归去来兮卷

行书次辩才韵诗帖

行书一夜帖

行书付颖沙弥二帖

行书新岁展庆帖

行书渔夫破子词帖

行书次辩才韵诗帖

去

行书赤壁赋卷

行书一夜帖

行书寒食帖

行书次韵王晋卿

楷书司马温公神道碑

行书石恪画维摩赞帖

行书一夜帖

行书寒食帖

行书次韵王晋卿

楷书醉翁亭记

行书洞庭春
色、中山松醪赋卷

Q

Q

次韵三舍人省上诗

行书归去来兮卷

楷书丰乐亭记

行书安素批答四帖

行书治平帖

鹊

券

趣

楷书丰乐亭记

全

行书春中帖

鹊
行书赤壁赋卷

楷书表忠观碑

行书归去来兮卷

却

泉

阙

行书归去来兮卷

悛

行书渔夫破子词帖

劝

泉

阙
楷书司马温公神道碑

楷书醉翁亭记

行书遗过子尺牍

遂

楷书表忠观碑

楷书醉翁亭记

悛
楷书祭黄几道文卷

权

行书安素批答四帖

行书一夜帖

楷书宸奎阁碑

楷书醉翁亭记

楷书表忠观碑

裙

行书李太白仙诗

群

行书洞庭春
色、中山松醪赋卷

次韵三舍人省上诗

行书昆阳城赋卷

苏轼书法字典

Q

170

苏轼书法字典

R

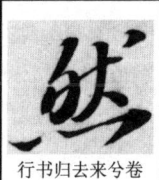
行书归去来兮卷

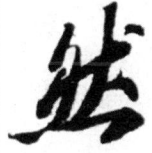
行书答谢民师帖卷

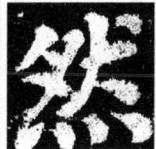
楷书司马温公神道碑

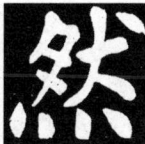
楷书醉翁亭记

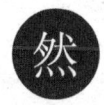

楷书宸奎阁碑

行书杜甫橙木诗

行书答谢民师帖卷

行楷书吏部陈公诗跋

楷书醉翁亭记

楷书表忠观碑

行书杜甫橙木诗

行书答谢民师帖卷

行书赤壁赋卷

楷书祭黄几道文卷

楷书丰乐亭记

行书祷雨帖

行书答谢民师帖卷

行书赤壁赋卷

楷书祭黄几道文卷

楷书醉翁亭记

行书付颖沙弥二帖

行书次辩才韵诗帖

行书赤壁赋卷

楷书醉翁亭记

行书付颖沙弥二帖

行书归去来兮卷

行书赤壁赋卷

楷书司马温公神道碑

楷书醉翁亭记

171

楷书宸奎阁碑

行书次韵秦
太虚见戏耳聋诗

行书尺牍

行书遗过子尺牍

行书阳羡帖

楷书丰乐亭记

行书鱼枕冠颂帖

行书题王诜诗跋

楷书丰乐亭记

行书李太白仙诗

行书鱼枕冠颂帖

行书石恪画维摩赞帖

楷书祭黄几道文卷

楷书上清储祥宫碑

楷书祭黄几道文卷

行书致若虚总管尺牍

行书人来得书帖

楷书醉翁亭记

行书南轩梦语

楷书祭黄几道文卷

楷书醉翁亭记

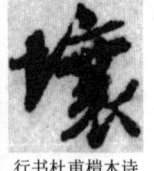

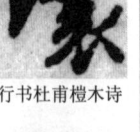

行书杜甫橙木诗

楷书司马温公神道碑

楷书表忠观碑

楷书祭黄几道文卷

行书满庭芳词

行书南轩梦语　行书答谢民师帖卷　行书赤壁赋卷　行书遗过子尺牍　行楷书吏部陈公诗跋

行书昆阳城赋卷　行书答谢民师帖卷　行书次辩才韵诗帖　行书洞庭春色、中山松醪赋卷　行书新岁展庆帖

行书江上帖　行书答谢民师帖卷　行书次辩才韵诗帖　行书洞庭春色、中山松醪赋卷　行书新岁展庆帖

行书归安丘园帖　行书答谢民师帖卷　次韵三舍人省上诗　行书付颖沙弥二帖　行书北游帖

行书获见帖　行书天际乌云帖　行书次韵秦太虚见戏耳聋诗　行书付颖沙弥二帖　行书北游帖

行书书刘禹锡敩　行书天际乌云帖　行书祷雨帖　行书付颖沙弥二帖　行书安秦批答四帖

行书覆盆子帖　行书人来得书帖　行书石恪画维摩赞帖　行书赤壁赋卷　行书治平帖

173

行书安焘批答四帖

行书归去来兮卷

行书归去来兮卷

楷书表忠观碑

壬

日

楷书丰乐亭记

楷书司马温公神道碑

袿

行书赤壁赋卷

任

楷书司马温公神道碑

仁

楷书司马温公神道碑

仁

忍

仍

楷书宸奎阁碑

行书治平帖

行书人来得书帖

行书答钱穆夫诗帖

楷书上清储祥宫碑

楷书醉翁亭记

楷书祭黄几道文卷

行书安焘批答四帖

行书天际乌云帖

楷书上清储祥宫碑

稳

行楷书吏部陈公诗跋

行书安焘批答四帖

行书渔夫破子词帖

稳

楷书宸奎阁碑

R

174

苏轼书法字典

R

行书江上帖

行书题王诜诗跋

行书杜甫榿木诗

行书春中帖

楷书祭黄几道文卷

行书天际乌云帖

行书人来得书帖

行书洞庭春
色、中山松醪赋卷

行书啜茶帖

行书尺牍

行书职事帖

行书南轩梦语

行书祷雨帖

行书次辩才韵诗帖

行书赤壁赋卷

行书职事帖

行书昆阳城赋卷

行书次辩才韵诗帖

行书答谢民师帖卷

行书治平帖

行书与宣猷丈帖

行书京酒帖

行书归安丘园帖

行书答谢民师帖卷

行书春中帖

175

行书获见帖

行书洞庭春色、中山松醪赋卷

楷书祭黄几道文卷

楷书祭黄几道文卷

楷书宸奎阁碑

行书天际乌云帖

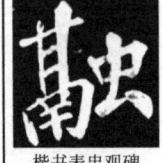
楷书表忠观碑

行书阳羡帖

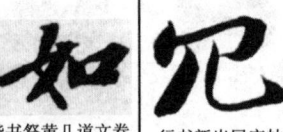
行书新岁展庆帖

行书尊丈帖

次韵三舍人省上诗

行书寒食帖

行书归去来兮卷

行书答钱穆夫诗帖

行书次韵王晋卿

楷书司马温公神道碑

行书安焘批答四帖

行书昆阳城赋卷

行书归去来兮卷

行书遗过子尺牍

行书一夜帖

行书与子厚帖

R

行书新岁展庆帖

行书新岁展庆帖

苏轼书法字典

176

苏轼书法字典

R

汝

楷书上清储祥宫碑

辱

行书与宣猷丈帖

行书久留帖

行书江上帖

行书石恪画维摩赞帖

行书治平帖

致至孝廷平郭君尺牍

行书杜甫橙木诗

行书新岁展庆帖

孺

行书春中帖

行书答谢民师帖卷

行书答谢民师帖卷

行书答谢民师帖卷

行书寒食帖

行书付颖沙弥二帖

行书洞庭春
色、中山松醪赋卷

行书赤壁赋卷

行书赤壁赋卷

行书春中帖

行书答谢民师帖卷

行书答谢民师帖卷

行书答谢民师帖卷

楷书表忠观碑

楷书司马温公神道碑

楷书司马温公神道碑

行书次辩才韵诗帖

行书次辩才韵诗帖

次韵三舍人省上诗

177

楷书醉翁亭记

行书遗过子尺牍

行书答钱穆夫诗帖

楷书上清储祥宫碑

行书获见帖

书致若虚总管尺牍

润

润

行书武昌西山诗

阮

楷书祭黄几道文卷

辱
行书北游帖

书致若虚总管尺牍
行书新岁展庆帖
若

阮
行书洞庭春
色、中山松醪赋卷

行书次辩才韵诗帖

辱

行书天际乌云帖

若
楷书上清储祥宫碑

瑞

行书新岁展庆帖

行书职事帖

入

行书洞庭春
色、中山松醪赋卷

瑞
行书昆阳城赋卷

行书洞庭春
色、中山松醪赋卷

行书天际乌云帖

若
楷书上清储祥宫碑

闰

行书归去来分卷

行书寒食帖

行书天际乌云帖

书石恪画维摩赞帖

若
楷书祭黄几道文卷

行书洞庭春
色、中山松醪赋卷

楷书司马温公神道碑

楷书司马温公神道碑

R

178

R

行书答谢民师帖卷

行书石恪画维摩赞卷

行书洞庭春
色、中山松醪赋卷

行书昆阳城赋卷

行书答谢民师帖卷

行书人来得书帖

弱

行书付颖沙弥二帖

楷书宸奎阁碑

行书渡海帖

179

行书一夜帖

次韵三舍人省上诗

行楷书吏部陈公诗跋

行书南轩梦语

行书李太白仙诗

行书满庭芳词

行书致若虚总管尺牍

行楷书吏部陈公诗跋

行书石恪画维摩赞帖

楷书司马温公神道碑

行书石恪画维摩赞帖

行书寒食帖

行书石恪画维摩赞帖

行书归去来兮卷

行书致若虚总管尺牍

行书石恪画维摩赞帖

楷书司马温公神道碑

于书付颖沙弥二帖

行书鱼枕冠颂帖

楷书上清储祥宫碑

行书石恪画维摩赞帖

次韵三舍人省上诗

行书渡海帖

行书书刘禹锡敕

次韵三舍人省上诗

楷书宸奎阁碑

行书石恪画维摩赞帖

180

扫

行书次韵秦
太虚见戏耳聋诗

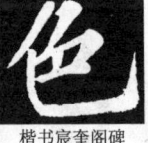
色

楷书宸奎阁碑

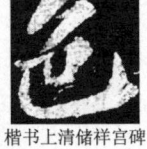
楷书上清储祥宫碑

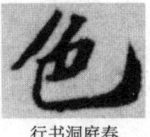
行书洞庭春
色、中山松醪赋卷

行书归去来兮卷

搔

行书洞庭春
色、中山松醪赋卷

骚

楷书司马温公神道碑

行书洞庭春
色、中山松醪赋卷

行书答谢民师帖卷

行书次韵秦
太虚见戏耳聋诗

桑

行书洞庭春
色、中山松醪赋卷

丧

行楷书吏部陈公诗跋

行书尊丈帖

散

楷书醉翁亭记

行书人来得书帖

行书杜甫橙木诗

行书洞庭春
色、中山松醪赋卷

行书洞庭春
色、中山松醪赋卷

行书杜甫橙木诗

行书洞庭春
色、中山松醪赋卷

行书袴雨帖

行书答钱穆夫诗帖

行书次韵王晋卿

行书人来得书帖

楷书醉翁亭记

行书新岁展庆帖

楷书醉翁亭记

瑟

行书洞庭春
色、中山松醪赋卷

楷书醉翁亭记

纱

行书答谢民师帖卷

行书洞庭春
色、中山松醪赋卷

行书赤壁赋卷

楷书丰乐亭记

行书游虎跑泉

杀

楷书表忠观碑

行书寒食帖

行书祷雨帖

楷书丰乐亭记

厦

沙

僧

行书天际乌云帖

楷书宸奎阁碑

行书洞庭春
色、中山松醪赋卷

行书付颖沙弥二帖

楷书宸奎阁碑

嗇

楷书表忠观碑

山

行书昆阳城赋卷

楷书表忠观碑

行书春中帖

楷书醉翁亭记

S

苏轼书法字典

楷书表忠观碑

商

楷书丰乐亭记

行书洞庭春
色、中山松醪赋卷

觞

楷书祭黄几道文卷

楷书司马温公神道碑

行书安焘批答四帖

行书天际乌云帖

行书归去来兮卷

行书答谢民师帖卷

伤

删

行书洞庭春
色、中山松醪赋卷

潜

行书洞庭春
色、中山松醪赋卷

陕

楷书司马温公神道碑

善

行书付颖沙弥二帖

行书次辩才韵诗帖

行书次辩才韵诗帖

行书次韵王晋卿

行书天际乌云帖

行书石恪画维摩赞帖

行书昆阳城赋卷

行书洞庭春
色、中山松醪赋卷

行书洞庭春
色、中山松醪赋卷

行书李太白仙诗

行书赤壁赋卷

行书赤壁赋卷

行书答谢民师帖卷

183

行书新岁展庆帖

行书答钱穆夫诗帖

行书赤壁赋卷

楷书司马温公神道碑

行书归去来兮卷

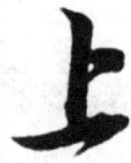

行书新岁展庆帖

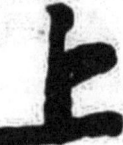

行书祷雨帖

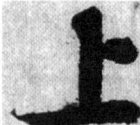

行书赤壁赋卷

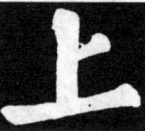

楷书丰乐亭记

行书洞庭春
色、中山松醪赋卷

行书新岁展庆帖

行书东武帖

行书赤壁赋卷

楷书宸奎阁碑

行书洞庭春
色、中山松醪赋卷

行书职事帖

行书东武帖

行书啜茶帖

行书安焘批答四帖

上

行书与宣猷丈帖

行书天际乌云帖

行书次辩才韵诗帖

行书北游帖

楷书醉翁亭记

行书治平帖

行书天际乌云帖

行书次辩才韵诗帖

行书啜茶帖

楷书醉翁亭记

行书杜甫橙木诗

楷书上清储祥宫碑

行书新岁展庆帖

勺

行书洞庭春
色、中山松醪赋卷

裳

行书归去来兮卷

行书洞庭春
色、中山松醪赋卷

烧

行书武昌西山诗

行书寒食帖

行书武昌西山诗

行书书刘禹锡敕

行书南轩梦语

行书付颖沙弥二帖

行书洞庭春
色、中山松醪赋卷

行书新岁展庆帖

尚

行书司马温公神道碑

楷书司马温公神道碑

楷书祭黄几道文卷

楷书祭黄几道文卷

楷书表忠观碑

上

行书人来得书帖

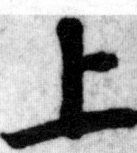

行书满庭芳词

行书京酒帖

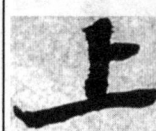

行书江上帖

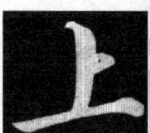

行书付颖沙弥二帖

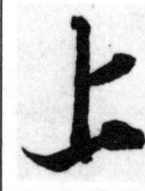

行书书刘禹锡敕

185

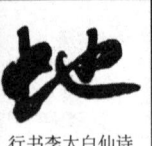
行书李太白仙诗

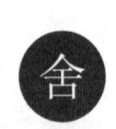
舍

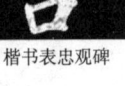
楷书表忠观碑

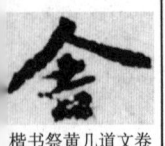
楷书祭黄几道文卷

行书新岁展庆帖

次韵三舍人省上诗

行书与子厚帖

绍

行书洞庭春
色、中山松醪赋卷

舌

行书答谢民师帖卷

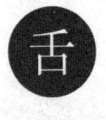
行书答谢民师帖卷

蛇

行书渔夫破子词帖

行书寒食帖

行书裤雨帖

行书天际乌云帖

行书归去来分卷

行楷书吏部陈公诗跋

行书归安丘园帖

行书归安丘园帖

行书答谢民师帖卷

行书赤壁赋卷

苏轼书法字典

韶

行书天际乌云帖

行书天际乌云帖

少

S

楷书宸奎阁碑

楷书醉翁亭记

S

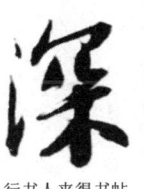

行书人来得书帖

行书人来得书帖

行书令子帖

行书久留帖

行书久留帖

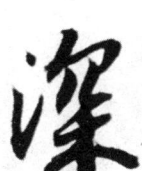

楷书醉翁亭记

楷书醉翁亭记

楷书司马温公神道碑

楷书丰乐亭记

楷书丰乐亭记

行书付颖沙弥二帖

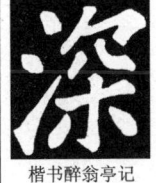

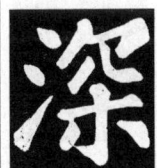

身

楷书司马温公神道碑

行书安泰批答四帖

行书答谢民师帖卷

行书鱼枕冠颂帖

深

楷书表忠观碑

涉

行书归去来兮卷

行书洞庭春
色、中山松醪赋卷

伸

行书新岁展庆帖

各

行书致若虚总管尺牍

设

行书归去来兮卷

射

楷书司马温公神道

设

楷书司马温公神道

射

楷书醉翁亭记

行书与子厚帖

肾

書石恪画维摩赞帖

甚

甚
楷书宸奎阁碑

甚
楷书表忠观碑

甚
书司马温公神道碑

行书洞庭春
色、中山松醪赋卷

审

審
行书与宣献丈帖

審
行书江上帖

審
行书归去来兮卷

楷书上清储祥宫碑

神
楷书上清储祥宫碑

神
楷书宸奎阁碑

神
行书石恪画维摩赞帖

神
行书石恪画维摩赞帖

行书赤壁赋卷

深
行书与子厚帖

什

神

神
楷书司马温公神道碑

楷书司马温公神道碑

行书付颖沙弥二帖

行书获见帖

深
行书寒食帖

深
行书归去来兮卷

深
行书付颖沙弥二帖

深
行书答谢民师帖卷

苏轼书法字典

S

188

行书归去来兮卷

行书归去来兮卷

行书人来得书帖

行书人来得书帖

行书李太白仙诗

行书次韵王晋卿

生

楷书司马温公神道碑

楷书司马温公神道碑

楷书司马温公神道碑

楷书丰乐亭记

行书覆盆子帖

生

升

楷书司马温公神道碑

楷书丰乐亭记

楷书宸奎阁碑

楷书答谢民师帖卷

楷书祭黄几道文卷

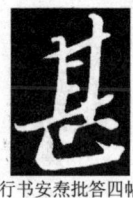

行书安焘批答四帖

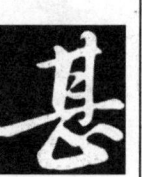

行书付颖沙弥二帖

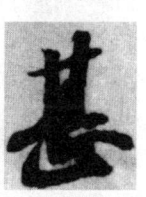

行书杜甫橙木诗

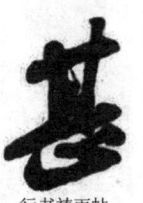

行书祷雨帖

慎

行书答谢民师帖卷

行书春中帖

行书春中帖

行书赤壁赋卷

行书北游帖

189

次韵三舍人省上诗

行书洞庭春
色、中山松醪赋卷

楷书醉翁亭记

行书新岁展庆帖

行书次辩才韵诗帖

行书安泰批答四帖

行书杜甫橙木诗

楷书醉翁亭记

行书武昌西山诗

行书赤壁赋卷

圣

者书上清储祥宫碑

绳

楷书祭黄几道文卷

楷书上清储祥宫碑

楷书表忠观碑

行书题王诜诗跋

行书书刘禹锡敕

行书答钱穆夫诗帖

行书付颖沙弥二帖

楷书丰乐亭记

省

楷书司马温公神道碑

行书赤壁赋卷

声

行书付颖沙弥二帖

者祭黄几道文卷

行书令子帖

行书赤壁赋卷

苏轼书法字典

S

190

苏轼书法字典

S

失

楷书表忠观碑

失
楷书宸奎阁碑

行书题王诜诗跋

失
行书洞庭春
色、中山松醪赋卷

行书次韵秦
太虚见戏耳聋诗

行书答谢民师帖卷

行书致若虚总管尺牍

行书次韵秦
太虚见戏耳聋诗

行书尺牍

行楷书吏部陈公诗跋

行书与子厚帖

行书与子厚帖

行书天际乌云帖

行书江上帖

行书获见帖

楷书丰乐亭记

楷书表忠观碑

楷书祭黄几道文卷

行书治平帖

行书职事帖

楷书司马温公神道碑

行书武昌西山诗

行书洞庭春
色、中山松醪赋卷

胜

楷书司马温公神道碑

楷书醉翁亭记

191

行书付颍沙弥二帖

行书付颍沙弥二帖

行书答谢民师帖卷

楷书宸奎阁碑

楷书司马温公神道碑

行书付颍沙弥二帖

诗

楷书宸奎阁碑

行书次辩才韵诗帖

行楷书吏部陈公诗跋

楷书司马温公神道碑

行书付颍沙弥二帖

楷书宸奎阁碑

行书次辩才韵诗帖

行书阳羡帖

楷书表忠观碑

行楷书吏部陈公诗跋

楷书上清储祥宫碑

行书付颍沙弥二帖

行书治平帖

楷书丰乐亭记

行书次韵王晋卿

行书赤壁赋卷

行书杜甫橙木诗

行书付颍沙弥二帖

行书治平帖

楷书宸奎阁碑

S

楷书上清储祥宫碑

行书石恪画维摩赞帖

行书天际乌云帖

行书次韵秦
太虚见戏耳聋诗

行书赤壁赋卷

楷书丰乐亭记

湿

行书诗
行书归去来兮卷

行书祷雨帖

行书赤壁赋卷

楷书表忠观碑

行书题王诜诗跋

十

行书祷雨帖

行书寒食帖

行楷书吏部陈公诗跋

楷书司马温公神道碑

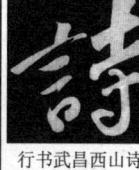
行书武昌西山诗

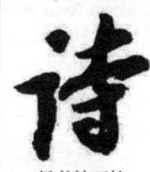
行书祷雨帖

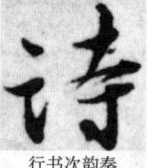
行书尺牍

行书职事帖

楷书司马温公神道碑

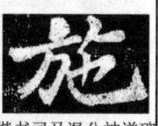
施

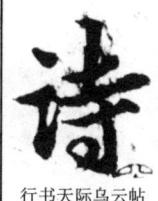
行书祷雨帖

行书次韵秦
太虚见戏耳聋诗

行书鱼枕冠颂帖

楷书宸奎阁碑

楷书司马温公神道碑
行书鱼枕冠颂帖

行书天际乌云帖

行书次韵秦
太虚见戏耳聋诗

楷书丰乐亭记

行书答谢民师帖卷

行书京酒帖

行书武昌西山诗

时

楷书司马温公神道碑

楷书醉翁亭记

行书次辩才韵诗帖

行书归去来分卷

行书石恪画维摩赞帖

楷书司马温公神道碑

行书石恪画维摩赞帖

行书次辩才韵诗帖

行书归安丘园帖

行书石恪画维摩赞帖

楷书上清储祥宫碑

行书石恪画维摩赞帖

行书南轩梦语

石

行书渡海帖

行书治平帖

楷书丰乐亭记

行书洞庭春色、中山松醪赋卷

楷书司马温公神道碑

行书杜甫橙木诗

行书满庭芳词

楷书丰乐亭记

楷书治平帖

楷书上清储祥宫碑

行书祷雨帖

行书令子帖

苏轼书法字典

S

194

S

楷书表忠观碑

行书阳羡帖

行书祷雨帖

行书渔夫破子词帖

楷书宸奎阁碑

楷书宸奎阁碑

行书付颖沙弥二帖

行书答谢民师帖卷

行书鱼枕冠颂帖

楷书宸奎阁碑

行楷书吏部陈公诗跋

行书答钱穆夫诗帖

行书次韵王晋卿

行书石恪画维摩赞帖

楷书表忠观碑

行书安焘批答四帖

行书春中帖

行书天际乌云帖

行书获见帖

楷书醉翁亭记

行书次韵王晋卿

实

行书致若虚总管尺牍

行书新岁展庆帖

行书归去来兮卷

行楷书吏部陈公诗跋

楷书宸奎阁碑

识

行书武昌西山诗

行书归去来兮卷

行楷书吏部陈公诗跋

行书寒食帖

行书南轩梦语

楷书司马温公神道碑

行书归去来兮卷

楷书祭黄几道文卷

行书致若虚总管尺牍

行书赤壁赋卷

楷书上清储祥宫碑

行书杜甫橙木诗

行书石恪画维摩赞帖

史

行书洞庭春
色、中山松醪赋卷

楷书丰乐亭记

行书东武帖

行书石恪画维摩赞帖

楷书上清储祥宫碑

行书次韵王晋卿

楷书宸奎阁碑

食

行书付颖沙弥二帖

楷书祭黄几道文卷

行书寒食帖

楷书宸奎阁碑

楷书司马温公神道碑

楷书丰乐亭记

行书寒食帖

楷书祭黄几道文卷

楷书司马温公神道碑

行书次辩才韵诗帖

苏轼书法字典

S

196

S

楷书上清储祥宫碑

行书次辩才韵诗帖

行书归安丘园帖

楷书丰乐亭记

楷书表忠观碑

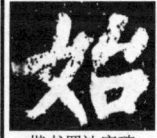

楷书罗池庙碑

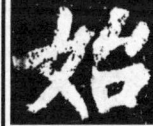

行书春中帖

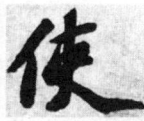

行书洞庭春
色、中山松醪赋卷

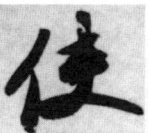

楷书宸奎阁碑

楷书司马温公神道碑

楷书宸奎阁碑

行书赤壁赋卷

行书答谢民师帖卷

楷书宸奎阁碑

行书治平帖

楷书表忠观碑

行书尺牍

行书答谢民师帖卷

楷书颖州西湖听琴

行书答钱穆夫诗帖

楷书司马温公神道碑

行书鱼枕冠颂帖

行书答谢民师帖卷

行楷书吏部陈公诗跋

行书归去来兮卷

楷书司马温公神道碑

行书昆阳城赋卷

楷书上清储祥宫碑

行书与子厚帖

行书石恪画维摩赞帖

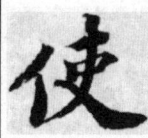

楷书祭黄几道文卷

197

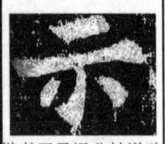

楷书司马温公神道碑

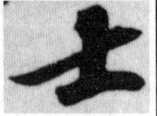

行书洞庭春色、中山松醪赋卷

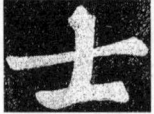

楷书颍州西湖听琴

楷书上清储祥宫碑

行书洞庭春色、中山松醪赋卷

行楷书吏部陈公诗跋

氏

行书满庭芳词

楷书上清储祥宫碑

行书洞庭春色、中山松醪赋卷

行书书刘禹锡敕

楷书表忠观碑

行书昆阳城赋卷

楷书祭黄几道文卷

行书洞庭春色、中山松醪赋卷

行书令子帖

楷书司马温公神道碑

行书归院帖

楷书宸奎阁碑

士

楷书司马温公神道碑

行书归院帖

楷书司马温公神道碑

行书归院帖

楷书宸奎阁碑

楷书司马温公神道碑

行书付颍沙弥二帖

示

行书付颍沙弥二帖

楷书表忠观碑

楷书司马温公神道碑

行书治平帖

楷书颍州西湖听琴

楷书司马温公神道碑

行书洞庭春
色、中山松醪赋卷

行书答谢民师帖卷

行书次韵秦
太虚见戏耳聋诗

行书春中帖

行书天际乌云帖

楷书司马温公神道碑

行书昆阳城赋卷

行书答谢民师帖卷

行书归去来兮卷

行书洞庭春
色、中山松醪赋卷

行书江上帖

行书石恪画维摩赞帖

行书石恪画维摩赞帖

行书题王诜诗跋

行书书刘禹锡敕

楷书罗池庙碑

楷书祭黄几道文卷

楷书宸奎阁碑

楷书表忠观碑

行书赤壁赋卷

行书赤壁赋卷

行书归安丘园帖

行书次韵王晋卿

行书赤壁赋卷

行书治平帖

楷书司马温公神道碑

楷书司马温公神道碑

楷书上清储祥宫碑

199

行书付颖沙弥二帖

行书书刘禹锡敕

楷书表忠观碑

楷书上清储祥宫碑

势

苏轼书法字典

行书付颖沙弥二帖

行书书刘禹锡敕

楷书司马温公神道碑

楷书宸奎阁碑

楷书司马温公神道碑

行书付颖沙弥二帖

行书刘禹锡敕

行楷书吏部陈公诗跋

楷书罗池庙碑

楷书表忠观碑

行书寒食帖

行书洞庭春
色、中山松醪赋卷

行书归安丘园帖

行书与宣献丈帖

楷书蔡黄几道文卷

事

行书啜茶帖

行书赤壁赋卷

行书天际乌云帖

楷书丰乐亭记

楷书司马温公神道碑

S

200

S

楷书祭黄几道文卷

行书新岁展庆帖

饰

行书啜茶帖

楷书丰乐亭记

视

楷书司马温公神道碑

行书安氏批答四帖

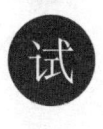
行书安焘批答四帖

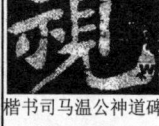
楷书司马温公神道碑

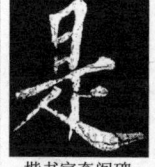
楷书宸奎阁碑

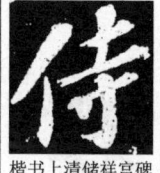
楷书司马温公神道碑

行书安焘批答四帖

楷书表忠观碑

楷书表忠观碑

试

行书治平帖

楷书上清储祥宫碑

楷书上清储祥宫碑

楷书司马温公神道碑

行书职事帖

行书答钱穆夫诗帖

行书安焘批答四帖

楷书罗池庙碑

行书阳羡帖

饰
楷书祭黄几道文卷

侍
行书一夜帖

侍
楷书司马温公神道碑

致至孝廷平郭君尺牍

行书人来得书帖

行书一夜帖

行书石恪画维摩赞帖

行书安泰批答四帖

行书洞庭春
色、中山松醪赋卷

行书鱼枕冠颂帖

行书寒食帖

行书赤壁赋卷

行书新岁展庆帖

行书游虎跑泉

行书一夜帖

行书归院帖

行书赤壁赋卷

恃

行书治平帖

行书答谢民师帖卷

行书归去来兮卷

行书石恪画维摩赞帖

楷书丰乐亭记

适

行书答谢民师帖卷

行书付颖沙弥二帖

行书石恪画维摩赞帖

行书安泰批答四帖

行书致运句太博尺牍

行书答谢民师帖卷

行书祷雨帖

行书石恪画维摩赞帖

苏轼书法字典

S

202

S

行书归安丘园帖

行书治平帖

楷书祭黄几道文卷

楷书表忠观碑

楷书上清储祥宫碑

行书赤壁赋卷

行书治平帖

楷书司马温公神道碑

行书赤壁赋卷

行楷书吏部陈公诗跋

行书归去来兮卷

行书尊丈帖

楷书上清储祥宫碑

行书次辩才韵诗帖

行楷书吏部陈公诗跋

行书石恪画维摩赞帖

行书次辩才韵诗帖

行书与子厚帖

楷书上清储祥宫碑

行书功甫帖

逝

楷书醉翁亭记

行书赤壁赋卷

行书答谢民师帖卷

行书题王诜诗跋

行书鱼枕冠颂帖

楷书祭黄几道文卷

行书归去来兮卷

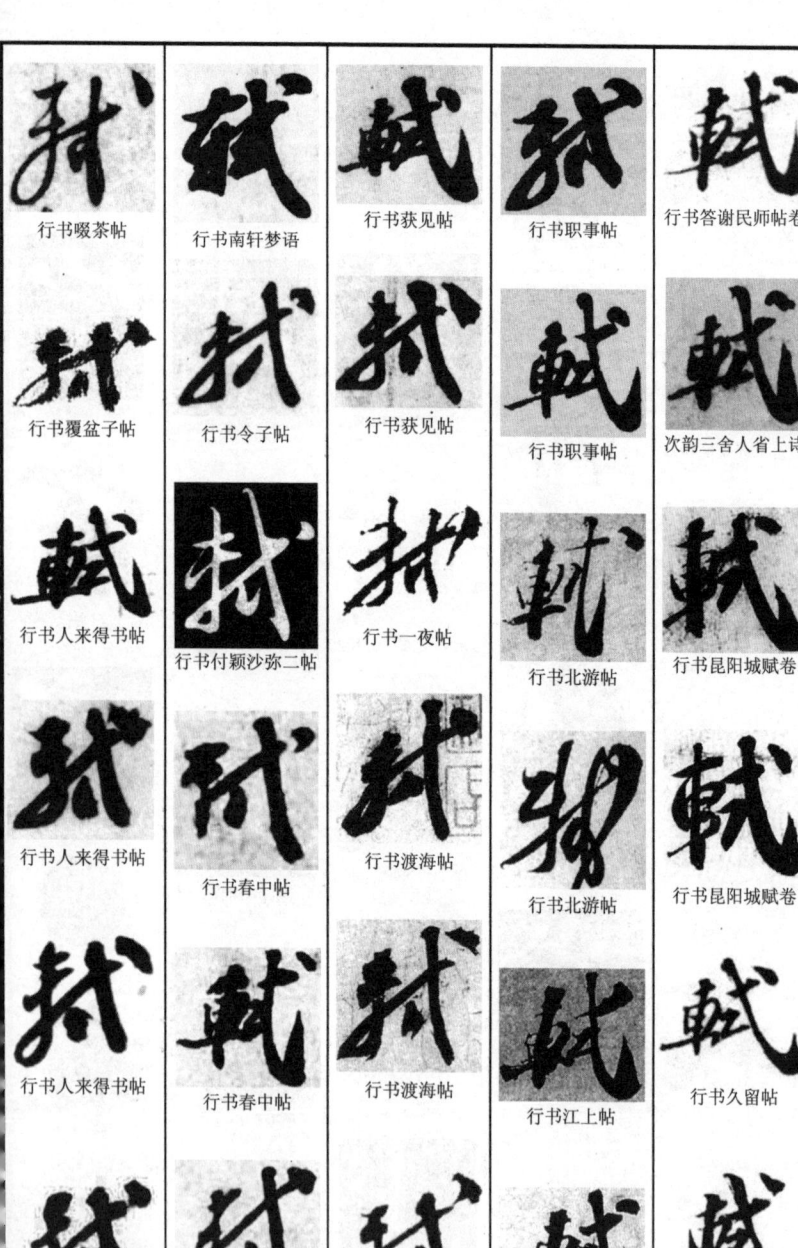

行书啜茶帖

行书南轩梦语

行书获见帖

行书职事帖

行书答谢民师帖卷

行书覆盆子帖

行书令子帖

行书获见帖

行书职事帖

次韵三舍人省上诗

行书人来得书帖

行书付颖沙弥二帖

行书一夜帖

行书北游帖

行书昆阳城赋卷

行书人来得书帖

行书春中帖

行书渡海帖

行书北游帖

行书昆阳城赋卷

S

行书人来得书帖

行书春中帖

行书渡海帖

行书江上帖

行书久留帖

行书阳羡帖

行书春中帖

行书东武帖

行书江上帖

行书久留帖

S

楷书表忠观碑

楷书醉翁亭记

楷书上清储祥宫碑

誓

行书新岁展庆帖

楷书宸奎阁碑

楷书醉翁亭记

次韵三舍人省上诗

楷书表忠观碑

戟 行书新岁展庆帖

行书洞庭春
色、中山松醪赋卷

楷书醉翁亭记

行书令子帖

收

行书付颖沙弥二帖

行书新岁展庆帖

楷书司马温公神道碑

行书治平帖

行书洞庭春
色、中山松醪赋卷

释

行书人来得书帖

行书安宴批答四帖

首

楷书司马温公神道碑

守

行书新岁展庆帖

谥

楷书司马温公神道碑

楷书表忠观碑

手

楷书醉翁亭记

楷书司马温公神道碑

205

行书北游帖

行书次辩才韵诗帖

行书次韵王晋卿

楷书司马温公神道碑

楷书上清储祥宫碑

行书与子厚帖

行书武昌西山诗

楷书上清储祥宫碑

楷书丰乐亭记

楷书罗池庙碑

行书鱼枕冠颂帖

楷书颖州西湖听琴

楷书表忠观碑

楷书上清储祥宫碑

行书归去来兮卷

行书寒食帖

楷书上清储祥宫碑

楷书颖州西湖听琴

行书书刘禹锡敀

行书渡海帖

次韵三舍人省上诗

行书答谢民师帖卷

行书鱼枕冠颂帖

楷书祭黄几道文卷

行书春中帖

行书春中帖

行书赤壁赋卷

行书北游帖

行书人来得书帖

行书归去来兮卷

行书昆阳城赋卷

行书付颖沙弥二帖

行书洞庭春
色、中山松醪赋卷

行书答钱穆夫诗帖

行书次韵王晋卿

楷书祭黄几道文卷

楷书表忠观碑

楷书醉翁亭记

行楷书吏部陈公诗跋

行书江上帖

楷书司马温公神道碑

楷书司马温公神道碑

楷书上清储祥宫碑

楷书丰乐亭记

楷书宸奎阁碑

楷书宸奎阁碑

行书石恪画维摩赞帖

行书石恪画维摩赞帖

授

行书洞庭春
色、中山松醪赋卷

行书祷雨帖

书

楷书司马温公神道碑

207

行书新岁展庆帖

蔬

蔬
行书南轩梦语

孰

孰
楷书丰乐亭记

孰
行书安焘批答四帖

孰
行书安焘批答四帖

行书天际乌云帖

舒

舒
行书归去来兮卷

疏

跥
楷书丰乐亭记

跦
楷书祭黄几道文卷

跦
行书满庭芳词

枢
行书安焘批答四帖

叔

叔
行书归去来兮卷

殊

殊
行书游虎跑泉

珠
行书寒食帖

珠
行书尊丈帖

梳

书
行书题王诜诗跋

书
行书题王诜诗跋

书
行书致若虚总管尺牍

疋

疋
楷书司马温公神道碑

枢

书
行书遗过子尺牍

书
行书尊丈帖

书
行书新岁展庆帖

书
行书新岁展庆帖

书
行书天际乌云帖

208

S

楷书罗池庙碑

行书李太白仙诗

恕

行书啜茶帖

行书新岁展庆帖

庶

楷书司马温公神道碑

述
楷书醉翁亭记

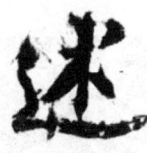
行书天际乌云帖

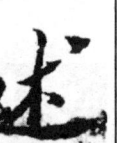
行书天际乌云帖

树

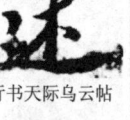
楷书醉翁亭记

楷书醉翁亭记

行书杜甫橙木诗

蜀
行书治平帖

行书杜甫橙木诗

术

楷书上清储祥宫碑

行书归去来兮卷

楷书司马温公神道碑

属
行书赤壁赋卷

行书赤壁赋卷

行书洞庭春
色、中山松醪赋卷

行书洞庭春
色、中山松醪赋卷

蜀

熟

行书洞庭春
色、中山松醪赋卷

行书杜甫橙木诗

黍

行书洞庭春
色、中山松醪赋卷

属

楷书司马温公神道碑

行书新岁展庆帖

行书与宣猷丈帖

行书渔夫破子词帖

数

楷书司马温公神道碑

楷书上清储祥宫碑

楷书表忠观碑

行书南轩梦语

行书杜甫橙木诗

行书南轩梦语

楷书丰乐亭记

楷书祭黄几道文卷

漱

行书东武帖

行书鱼枕冠颂帖

楷书丰乐记

行书安焘批答四帖

行书洞庭春色、中山松醪赋卷

行书致若虚总管尺牍

行书治平帖

楷书表忠观碑

双

行书渡海帖

行书答钱穆夫诗帖

行书答谢民师帖卷

行书付颖沙弥二帖

楷书司马温公神道碑

行书祷雨帖

S

S

楷书司马温公神道碑

楷书司马温公神道碑

楷书罗池庙碑

楷书丰乐亭记

楷书表忠观碑

行书赤壁赋卷

行书赤壁赋卷

行书天际乌云帖

行书裙雨帖

水

楷书醉翁亭记

楷书醉翁亭记

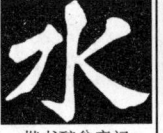
楷书醉翁亭记

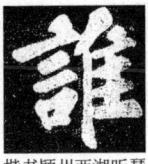
楷书颖州西湖听琴

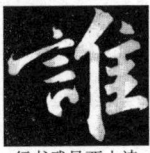
行书武昌西山诗

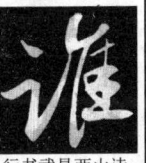
行书武昌西山诗

行书次韵王晋卿

行书渔夫破子词帖

行书洞庭春
色、中山松醪赋卷

行书洞庭春
色、中山松醪赋卷

谁

楷书醉翁亭记

楷书醉翁亭记

楷书醉翁亭记

行书满庭芳词

行书次辩才韵诗帖

霜

楷书丰乐亭记

楷书醉翁亭记

行书满庭芳词

行书赤壁赋卷

楷书司马温公神道碑

行书答谢民师帖卷

楷书宸奎阁碑

行书天际乌云帖

楷书司马温公神道碑

楷书祭黄几道文卷

楷书上清储祥宫碑

楷书司马温公神道碑

楷书上清储祥宫碑

楷书司马温公神道碑

行书寒食帖

行书一夜帖

行书归去来兮卷

行书杜甫楥木诗

行书祷雨帖

行书石恪画维摩赞帖

楷书上清储祥宫碑

行书赤壁赋卷

行书次韵王晋卿

行书石恪画维摩赞帖

行书次辩才韵诗帖

行书赤壁赋卷

楷书吏部陈公诗跋

行书赤壁赋卷

行书归院帖

行书武昌西山诗

S

楷书表忠观碑

楷书上清储祥宫碑

行书赤壁赋卷

行书昆阳城赋卷

死

楷书上清储祥宫碑

楷书丰乐亭记

行书人来得书帖

行书南轩梦语

行书安焘批答四帖

行书致若虚总管尺牍

斯

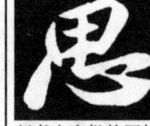
楷书祭黄几道文卷

楷书丰乐亭记

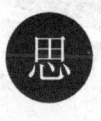
思

楷书上清储祥宫碑

楷书司马温公神道碑

行书治平帖

行书治平帖

行书书刘禹锡敕

行书石恪画维摩赞帖

行书李太白仙诗

私

楷书上清储祥宫碑

楷书宸奎阁碑

楷书司马温公神道碑

楷书表忠观碑

行书尊丈帖

行书答谢民师帖卷

行书答谢民师帖卷

行书满庭芳词

丝

楷书醉翁亭记

行书答钱穆夫诗帖

寺

楷书宸奎阁碑

楷书宸奎阁碑

楷书宸奎阁碑

楷书表忠观碑

行书游虎跑泉

行书洞庭春
色、中山松醪赋卷

行书洞庭春
色、中山松醪赋卷

行书刘禹锡敕

行书昆阳城赋卷

行书京酒帖

行书归去来兮卷

行书江上帖

楷书醉翁亭记

楷书颖州西湖听琴

楷书祭黄几道文卷

楷书丰乐亭记

楷书宸奎阁碑

楷书表忠观碑

行楷书吏部陈公诗跋

行书寒食帖

行书洞庭春
色、中山松醪赋卷

行书人来得书帖

巳

行书归去来兮卷

四

楷书醉翁亭记

楷书表忠观碑

楷书表忠观碑

楷书司马温公神道碑

S

行书李太白仙诗

行书昆阳城赋卷

行书昆阳城赋卷

214

S

行书答谢民师帖卷

行书致运句太博尺牍

宋

楷书丰乐亭记

楷书表忠观碑

送

楷书丰乐亭记

耸

楷书丰乐亭记

行书付颖沙弥二帖

悚

行书东武帖

行书答谢民师帖卷

行书归去来兮卷

行书武昌西山诗

行书满庭芳词

行书李太白仙诗

行书游虎跑泉

嵩

行书天际乌云帖

嗣

楷书上清储祥宫碑

松

行书洞庭春色、中山松醪赋卷

行书洞庭春色、中山松醪赋卷

行书洞庭春色、中山松醪赋卷

行书洞庭春色、中山松醪赋卷

行书归去来兮卷

寺

行书答谢民师帖卷

行书答谢民师帖卷

祀

楷书上清储祥宫碑

楷书司马温公神道碑

侯

行书赤壁赋卷

215

行楷书吏部陈公诗跋

楷书祭黄几道文卷

楷书上清储祥宫碑

行书次韵王晋卿

行书鱼枕冠颂帖

行书赤壁赋卷

行书新岁展庆帖

诵

行书次辩才韵诗帖

行书赤壁赋卷

苏

楷书丰乐亭记

行楷书吏部陈公诗跋

行书满庭芳词

楷书宸奎阁碑

楷书司马温公神道碑

行书赤壁赋卷

颂

行书令子帖

行书赤壁赋卷

行书题王诜诗跋

楷书表忠观碑

楷书上清储祥宫碑

楷书宸奎阁碑

行书京酒帖

行书昆阳城赋卷

楷书醉翁亭记

楷书祭黄几道文卷

楷书宸奎阁碑

行书覆盆子帖

S

行书归去来兮卷

行书天际乌云帖

行书答谢民师帖卷

行书功甫帖

行书次辩才韵诗帖

虽

雞
楷书祭黄几道文卷

沂

浽

俗
行书北游帖

蘇

蘇

雞
楷书宸奎阁碑

沂
行书赤壁赋卷

涑
楷书司马温公神道碑

诉

蔛

涑
楷书司马温公神道碑

訴

舒
行书致若虚总管尺牍

楷书醉翁亭记

行书洞庭春
色、中山松醪赋卷

行书赤壁赋卷

俗

雞
行书赤壁赋卷

蘇
楷书醉翁亭记

粟

诉

俗
楷书丰乐亭记

酸

粟
楷书祭黄几道文卷

素

楷书司马温公神道碑

行书归去来兮卷

行书洞庭春
色、中山松醪赋卷

行书赤壁赋卷

行书李太白仙诗

行书答谢民师帖卷

楷书丰乐亭记

行书洞庭春
色、中山松醪赋卷

楷书表忠观碑

行书书刘禹锡敕

行书归去来兮卷

楷书丰乐亭记

楷书司马温公神道碑

随

行书石恪画维摩赞帖

行书阳羡帖

楷书宸奎阁碑

行书次韵王晋卿

行书新岁展庆帖

行书洞庭春
色、中山松醪赋卷

行书东武帖

楷书司马温公神道碑

书司马温公神道碑

行书赤壁赋卷

行书天际乌云帖

岁

行书答谢民师帖卷

行书归去来兮卷

行书与子厚帖

楷书祭黄几道文卷

行书次韵秦
太虚见戏耳聋诗

行书赤壁赋卷

遂

行书书刘禹锡敕

行书归去来兮卷

楷书丰乐亭记

隋

218

苏轼书法字典

S

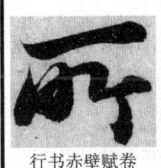

行书赤壁赋卷

行书赤壁赋卷

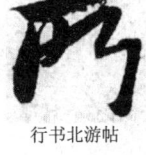

行书北游帖

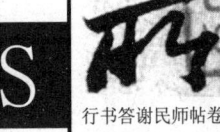

行书答谢民师帖卷

行书答谢民师帖卷

行书答谢民师帖卷

楷书丰乐亭记

楷书丰乐亭记

楷书宸奎阁碑

楷书宸奎阁碑

楷书司马温公神道碑

行楷书吏部陈公诗跋

行书书刘禹锡敕

蓑

襄

行书渔夫破子词帖

缩

缩

行书洞庭春
色、中山松醪赋卷

所

所

楷书上清储祥宫碑

楷书司马温公神道碑

楷书上清储祥宫碑

孙

楷书上清储祥宫碑

孙

楷书表忠观碑

孙

楷书表忠观碑

孙

行楷书吏部陈公诗跋

致至孝廷平郭君尺牍

道

行书洞庭春
色、中山松醪赋卷

燧

燧

行书洞庭春
色、中山松醪赋卷

孙

孙

楷书司马温公神道

219

索

行书付颖沙弥二帖

琐

行书武昌西山诗

行书人来得书帖

行书令子帖

行书归去来兮卷

行书石恪画维摩赞帖

行书安泰批答四帖

行书安泰批答四帖

行书付颖沙弥二帖

行书付颖沙弥二帖

行书题王诜诗跋

行书题王诜诗跋

行书新岁展庆帖

行书新岁展庆帖

行书新岁展庆帖

S

苏轼书法字典

T

行楷书吏部陈公诗跋

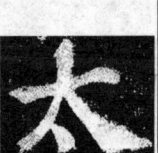
楷书司马温公神道碑

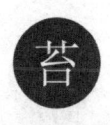
苔

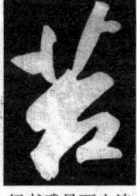
行书武昌西山诗

太

楷书醉翁亭记

楷书醉翁亭记

楷书醉翁亭记

楷书醉翁亭记

行书答谢民师帖卷

太
行书答钱穆夫诗帖

太
行书次韵秦
太虚见戏耳聋诗

太
行书致运句太博尺牍

态

行书天际乌云帖

楷书司马温公神道碑

太
楷书上清储祥宫碑

太
楷书上清储祥宫碑

太
楷书丰乐亭记

太
楷书表忠观碑

榻
行书一夜帖

踏

踏

行书次韵王晋卿

台

行书与子厚帖

行书武昌西山诗

他

仙
行书付颖沙弥二帖

他
行书渡海帖

他
行书新岁展庆帖

沓

沓
行书昆阳城赋卷

榻

221

行书杜甫檀木诗

行书答谢民师帖卷

行书答谢民师帖卷

次韵三舍人省上诗

行书安燾批答四帖

棠

行书寒食帖

行书书刘禹锡敕

堂

楷书罗池庙碑

楷书司马温公神道碑

行书武昌西山诗

行书天际乌云帖

汤

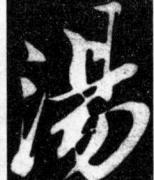

楷书司马温公神道碑

行书鱼枕冠颂帖

唐

楷书丰乐亭记

楷书司马温公神道碑

叹

楷书宸奎阁碑

楷书上清储祥宫碑

行书次韵王晋卿

行书洞庭春
色、中山松醪赋卷

行书祷雨帖

贪

行书李太白仙诗

谈

行书石恪画维摩赞帖

行书李太白仙诗

潭

行书次辩才韵诗帖

222

楷书表忠观碑

楷书祭黄几道文卷

特

行书次辩才韵诗帖

行书安焘批答四帖

行书墨妙亭诗

楷书丰乐亭记

萄

陶

楷书表忠观碑

藤

行书刘禹锡敕

行书武昌西山诗

逃

行书洞庭春
色、中山松醪赋卷

涛

行书天际乌云帖

桃

楷书祭黄几道文卷

行书次韵秦
太虚见戏耳聋诗

讨

行书洞庭春
色、中山松醪赋卷

行书答钱穆夫诗帖

行书洞庭春
色、中山松醪赋卷

行书洞庭春
色、中山松醪赋卷

行书职事帖

行书天际乌云帖

行书武昌西山诗

楷书宸奎阁碑

楷书上清储祥宫碑

楷书司马温公神道碑

楷书宸奎阁碑

提

行书次韵王晋卿

楷书上清储祥宫碑

楷书表忠观碑

行书致运句太博尺牍

楷书宸奎阁碑

行书次辩才韵诗帖

楷书祭黄几道文卷

行书洞庭春
色、中山松醪赋卷

行书北游帖

楷书醉翁亭记

行书洞庭春
色、中山松醪赋卷

楷书祭黄几道文卷

天

行书治平帖

行书治平帖

体

行书洞庭春
色、中山松醪赋卷

楷书颖州西湖听琴

楷书司马温公神道碑

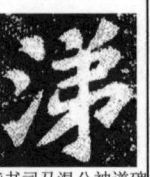
涕

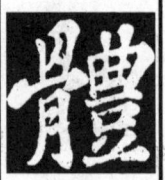
行书洞庭春
色、中山松醪赋卷

楷书丰乐亭记

楷书上清储祥宫碑

楷书司马温公神道碑

楷书宸奎阁碑

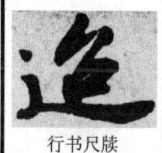

行书尺牍

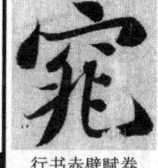

行书尺牍

宛

行书赤壁赋卷

行书归去来兮卷

铁

填

行书祷雨帖

忝

行书获见帖

苔

苕

楷书表忠观碑

诏

田

田

楷书上清储祥宫碑

田

楷书司马温公神道碑

田

行书阳羡帖

田

行书归去来兮卷

田

行书归去来兮卷

田

行书杜甫橙木诗

行书赤壁赋卷

行书赤壁赋卷

行书赤壁赋卷

添

行书天际乌云帖

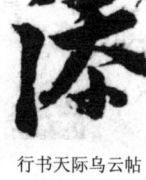

行书天际乌云帖

行书答钱穆夫诗帖

行书祷雨帖

行书祷雨帖

行书昆阳城赋卷

行书天际乌云帖

行书归去来兮卷

行书归去来兮卷

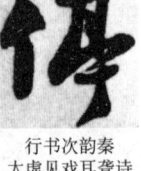
行书次韵秦
太虚见戏耳聋诗

霆

楷书司马温公神道碑

挺

楷书表忠观碑

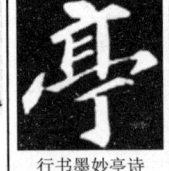
行书墨妙亭诗

行书武昌西山诗

庭

行书洞庭春
色、中山松醪赋卷

行书洞庭春
色、中山松醪赋卷

楷书醉翁亭记

楷书丰乐亭记

楷书丰乐亭记

行书洞庭春
色、中山松醪赋卷

行书次辩才韵诗帖

楷书表忠观碑

行书安焘批答四帖

致至孝廷平郭君尺牍

亭

楷书醉翁亭记

楷书醉翁亭记

听

楷书丰乐亭记

楷书颖州西湖听琴

行书付颖沙弥二帖

廷

楷书司马温公神道碑

楷书司马温公神道碑

苏轼书法字典

T

226

苏轼书法字典

T

行书昆阳城赋卷

行书洞庭春
色、中山松醪赋卷

悩

楷书司马温公神道碑

痛

行书答钱穆夫诗帖

铜

行书武昌西山诗

行书洞庭春
色、中山松醪赋卷

行书新岁展庆帖

童

楷书司马温公神道碑

行书归去来兮卷

行书天际乌云帖

行书归院帖

行书祷雨帖

行书答谢民师帖卷

行书答谢民师帖卷

行书次辩才韵诗帖

楷书醉翁亭记

楷书祭黄几道文卷

行书武昌西山诗

行书武昌西山诗

行书洞庭春
色、中山松醪赋卷

通

楷书宸奎阁碑

行书洞庭春
色、中山松醪赋卷

行书石恪画维摩赞帖

同

楷书醉翁亭记

227

楷书醉翁亭记

楷书宸奎阁碑

图

行书洞庭春
色、中山松醪赋卷

行书人来得书帖

涂

楷书宸奎阁碑

楷书丰乐亭记

行书次韵王晋卿

偷

行书寒食帖

行书寒食帖

楷书表忠观碑

楷书宸奎阁碑

行书次辩才韵诗帖

头

行书归去来兮卷

楷书司马温公神道碑

楷书司马温公神道碑

投

行书洞庭春
色、中山松醪赋卷

行书治平帖

行书李太白仙诗

行书治平帖

屠

行书治平帖

途

楷书丰乐亭记

徒

投
行书昆阳城赋卷

行书李太白仙诗

苏轼书法字典

T

228

T

行书遗过子尺牍

行书安焘批答四帖

楷书醉翁亭记

楷书罗池庙碑

行书昆阳城赋卷

托

記
行书赤壁赋卷

退
行书安焘批答四帖

退
楷书司马温公神道碑

行书安焘批答四帖

楷书表忠观碑

退
行书阳羡帖

退
行书人来得书帖

楷书司马温公神道碑

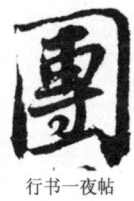
行书一夜帖

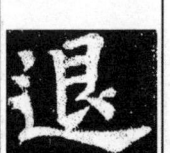
行书南轩梦语

脱

吞

退
楷书司马温公神道碑

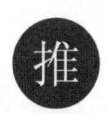

推

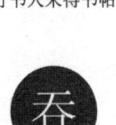
行书南轩梦语

行楷书吏部陈公诗跋

楷书祭黄几道文卷

行书洞庭春色、中山松醪赋卷

行书次辩才韵诗帖

行书答谢民师帖卷

行书人来得书帖

行书石恪画维摩赞帖

行书与子厚帖

行书李太白仙诗

行书归去来兮卷

苏轼书法字典

T

W

行书京酒帖

行书昆阳城赋卷

行书墨妙亭诗

楷书宸奎阁碑

惋

行书职事帖

行书答钱穆夫诗帖

弯

行书洞庭春
色、中山松醪赋卷

楷书表忠观碑

瓦

楷书上清储祥宫碑

惊

行书职事帖

挽

挽

行书次辩才韵诗帖

湾

行书洞庭春
色、中山松醪赋卷

行书致若虚总管尺牍

袜

万

楷书司马温公神道碑

晚

行书渡海帖

顽

行书洞庭春
色、中山松醪赋卷

行书鱼枕冠颂帖

外

行书题王诜诗跋

行书洞庭春
色、中山松醪赋卷

外

萬

楷书司马温公神道碑

万

楷书罗池庙碑

晚

行书次韵秦
太虚见戏耳聋诗

宛

行书安焘批答四帖

楷书丰乐亭记

楷书上清储祥宫碑

行书赤壁赋卷

行书归去来兮卷

行书天际乌云帖

楷书上清储祥宫碑

楷书上清储祥宫碑

行书职事帖

（亡）

行书渡海帖

行书天际乌云帖

楷书司马温公神道碑

行书尊丈帖

行书答谢民师帖卷

行书答谢民师帖卷

行书春中帖

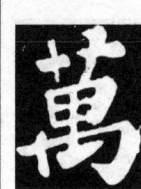
行书人来得书帖

楷书宸奎阁碑

楷书宸奎阁碑

楷书表忠观碑

楷书上清储祥宫碑

楷书上清储祥宫碑

行书人来得书帖

楷书表忠观碑

行书洞庭春色、中山松醪赋卷

（王）

行书北游帖

行书东武帖

行书寒食帖

行书昆阳城赋卷

行书石恪画维摩赞帖

楷书司马温公神道碑

W

行书赤壁赋卷

行书祷雨帖

楷书醉翁亭记

行书武昌西山诗

行书新岁展庆帖

行书洞庭春
色、中山松醪赋卷

楷书醉翁亭记

楷书司马温公神道碑

惘

行书答谢民师帖卷

楷书丰乐亭记

楷书司马温公神道碑

行书石恪画维摩赞帖

行书南轩梦语

妄

行书次辩才韵诗帖

行书武昌西山诗

楷书表忠观碑

行书次韵王晋卿

行书付颖沙弥二帖

行书次辩才韵诗帖

行书人来得书帖

行书鱼枕冠颂帖

行书次韵王晋卿

忘

楷书司马温公神道碑

行书春中帖

行书祷雨帖

往

楷书司马温公神道碑

行书一夜帖

枉

行书啜茶帖

威

行书祷雨帖

隈

行书武昌西山诗

微

楷书上清储祥宫碑

楷书表忠观碑

次韵三舍人省上诗

行书安焘批答四帖

行书致若虚总管尺牍

危

行书赤壁赋卷

行书昆阳城赋卷

行书洞庭春
色、中山松醪赋卷

行书东武帖

行书赤壁赋卷

行书赤壁赋卷

行书赤壁赋卷

行书赤壁赋卷

楷书表忠观碑

行书武昌西山诗

行书武昌西山诗

行书归去来兮卷

行书治平帖

行书治平帖

行书次韵王晋卿

忘

行书北游帖

望

楷书醉翁亭记

楷书丰乐亭记

W

W

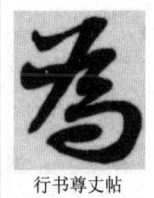
行书尊丈帖

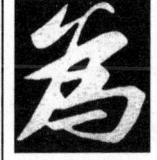
行书石恪画维摩赞帖

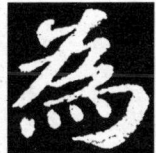
楷书上清储祥宫碑

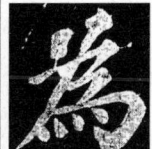
楷书宸奎阁碑

楷书颍州西湖听琴

行书鱼枕冠颂帖

行书题王诜诗跋

楷书上清储祥宫碑

楷书宸奎阁碑

行书归去来兮卷

行书鱼枕冠颂帖

楷书司马温公神道碑

楷书表忠观碑

巍

楷书宸奎阁碑

行书遗过子尺牍

行书阳羡帖

楷书司马温公神道碑

楷书醉翁亭记

楷书司马温公神道碑

行书遗过子尺牍

行书与宣猷丈帖

楷书颍州西湖听琴

为

行书归安丘园帖

行书渔夫破子词帖

楷书祭黄几道文卷

楷书上清储祥宫碑

楷书丰乐亭记

235

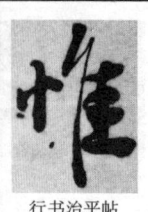
行书治平帖

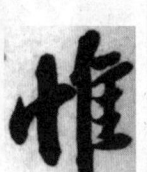
行书治平帖

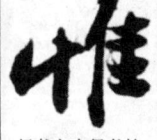
行书人来得书帖

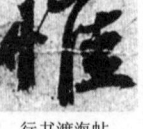
行书人来得书帖

行书渡海帖

楷书宸奎阁碑

楷书宸奎阁碑

楷书司马温公神道碑

楷书司马温公神道碑

行书久留帖

行书洞庭春
色、中山松醪赋卷

行书洞庭春
色、中山松醪赋卷

行书洞庭春
色、中山松醪赋卷

行书归去来兮卷

行书职事帖

行书赤壁赋卷

行书赤壁赋卷

行书令子帖

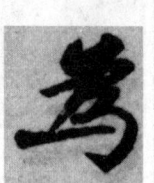
行书杜甫橙木诗

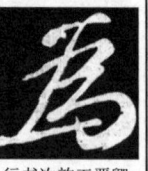
行书杜甫橙木诗

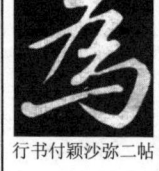
行书付颖沙弥二帖

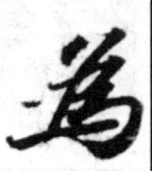
行书答谢民师帖卷

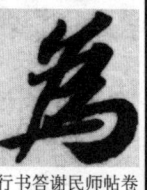
行书答谢民师帖卷

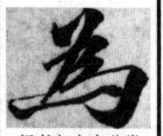
行书归去来兮卷

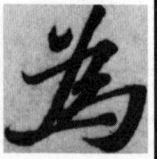
行书归去来兮卷

苏轼书法字典

W

236

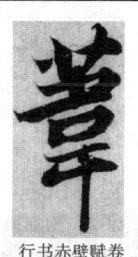

行书赤壁赋卷

楷书司马温公神道碑

行书武昌西山诗

行书石恪画维摩赞帖

行书石恪画维摩赞帖

行书杜甫橙木诗

楷书宸奎阁碑

楷书表忠观碑

行书付颖沙弥二帖

行书石恪画维摩赞帖

行书答谢民师帖卷

W

行书归去来兮卷

楷书上清储祥宫碑

行书石恪画维摩赞帖

楷书上清储祥宫碑

行书答钱穆夫诗帖

楷书司马温公神道碑

行书次辩才韵诗帖

行书春中帖

行书寒食帖

行书石恪画维摩赞帖

行书赤壁赋卷

行书归去来兮卷

行书祷雨帖

行书啜茶帖

行书遗过子尺牍

卫

行书获见帖

行书答谢民师帖卷

行书人来得书帖

行书阳羡帖

楷书司马温公神道碑

未

行书与宣猷丈帖

行书渡海帖

行书人来得书帖

行书治平帖

楷书祭黄几道文卷

行书与宣猷丈帖

行书渡海帖

行书次韵王晋卿

行书赤壁赋卷

楷书宸奎阁碑

行书满庭芳词

行书归安丘园帖

行书次韵王晋卿

行书赤壁赋卷

行书令子帖

行书覆盆子帖

行书次韵王晋卿

行书北游帖

楷书上清储祥宫碑

楷书醉翁亭记

行书答谢民师帖卷

行书答谢民师帖卷

行书答谢民师帖卷

行书答谢民师帖卷

行书昆阳城赋卷

胃

行书石恪画维摩赞帖

谓

楷书醉翁亭记

楷书罗池庙碑

楷书表忠观碑

畏

楷书祭黄几道文卷

楷书上清储祥宫碑

行书获见帖

行书付颖沙弥二帖

行书赤壁赋卷

行书昆阳城赋卷

位

楷书上清储祥宫碑

楷书表忠观碑

楷书司马温公神道碑

味

行书洞庭春
色、中山松醪赋卷

行书新岁展庆帖

行书新岁展庆帖

行书新岁展庆帖

行书昆阳城赋卷

行书昆阳城赋卷

楷书司马温公神道碑

楷书司马温公神道碑

楷书上清储祥宫碑

楷书上清储祥宫碑

楷书宸奎阁碑

楷书表忠观碑

行楷书吏部陈公诗跋

魏

楷书祭黄几道文卷

温

楷书司马温公神道碑

文

楷书醉翁亭记

文

楷书司马温公神道碑

行书新岁展庆帖

行书刘禹锡敕

行书人来得书帖

行书获见帖

行书与子厚帖

行书答谢民师帖卷

蔚

楷书醉翁亭记

蔚

次韵三舍人省上诗

慰

楷书罗池庙碑

楷书表忠观碑

行书付颖沙弥二帖

行书题王诜诗跋

尉

楷书宸奎阁碑

楷书表忠观碑

楷书上清储祥宫碑

行书北游帖

苏轼书法字典

W

240

行书洞庭春色、中山松醪赋卷

楷书表忠观碑

闻

行书赤壁赋卷

行书答谢民师帖卷

行书次韵秦太虚见戏耳聋诗

楷书表忠观碑

楷书司马温公神道碑

行书次韵王晋卿

行书答谢民师帖卷

行书祷雨帖

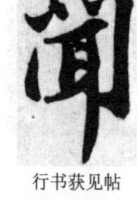
行书获见帖

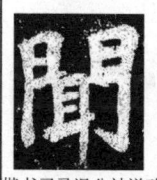
楷书司马温公神道碑

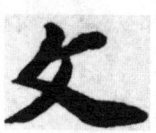
行书归院帖

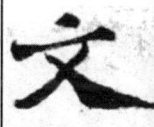
行书答谢民师帖卷

行书祷雨帖

行书付颖沙弥二帖

楷书上清储祥宫碑

行书南轩梦语

行书答谢民师帖卷

行书李太白仙诗

行书杜甫橙木诗

楷书祭黄几道文卷

纹

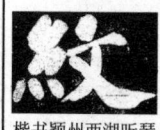
行书答谢民师帖卷

行书洞庭春色、中山松醪赋卷

行书春中帖

行书满庭芳词

楷书醉翁亭记

楷书颍州西湖听琴

行书洞庭春色、中山松醪赋卷

行书洞庭春色、中山松醪赋卷

241

行书答钱穆夫诗帖

我

楷书上清储祥宫碑

楷书罗池庙碑

楷书罗池庙碑

楷书醉翁亭记

行书次韵秦太虚见戏耳聋诗

行书遗过子尺牍

行书武昌西山诗

溢
楷书丰乐亭记

行书李太白仙诗

行书啜茶帖

行书啜茶帖

行书天际乌云帖

翁

楷书醉翁亭记

楷书醉翁亭记

楷书宸奎阁碑

楷书司马温公神道碑

行书石恪画维摩赞帖

行书赤壁赋卷

行书归去来兮卷

行书春中帖

行书人来得书帖

行书安焘批答四帖

行书寒食帖

问

楷书祭黄几道文卷

楷书丰乐亭记

W

行书石恪画维摩赞帖

行书石恪画维摩赞帖

卧

行书武昌西山诗

行书武昌西山诗

行书寒食帖

行书祷雨帖

行书答钱穆夫诗帖

行书鱼枕冠颂帖

行书鱼枕冠颂帖

行书鱼枕冠颂帖

行书石恪画维摩赞帖

行书石恪画维摩赞帖

行书洞庭春
色、中山松醪赋卷

行书李太白仙诗

行书李太白仙诗

行书次韵王晋卿

次韵三舍人省上诗

行书次韵秦
太虚见戏耳聋诗

行书归去来兮卷

行书赤壁赋卷

行书赤壁赋卷

行书次辩才韵诗帖

行书次辩才韵诗帖

行书洞庭春
色、中山松醪赋卷

楷书祭黄几道文卷

楷书祭黄几道文卷

楷书宸奎阁碑

楷书表忠观碑

楷书颖州西湖听琴

行书寒食帖

243

行书赤壁赋卷

楷书祭黄几道文卷

行书新岁展庆帖

行书洞庭春
色、中山松醪赋卷

行书洞庭春
色、中山松醪赋卷

楷书祭黄几道文卷

行书赤壁赋卷

行书赤壁赋卷

楷书丰乐亭记

楷书司马温公神道碑

楷书司马温公神道碑

楷书上清储祥宫碑

行书次辩才韵诗帖

楷书表忠观碑

楷书上清储祥宫碑

行书天际乌云帖

行书次韵秦
太虚见戏耳聋诗

楷书醉翁亭记

行书杜甫橙木诗

行书安秦批答四帖

行书啜茶帖

楷书罗池庙碑

行书寒食帖

行书赤壁赋卷

苏轼书法字典

W

244

苏轼书法字典

W

行书昆阳城赋卷

行书东武帖

毋

楷书上清储祥宫碑

楷书上清储祥宫碑

楷书表忠观碑

行书安焘批答四帖

行书石恪画维摩赞帖

行书石恪画维摩赞帖

行书石恪画维摩赞帖

行书新岁展庆帖

行书新岁展庆帖

行书新岁展庆帖

行书遗过子尺牍

行书治平帖

行书与子厚帖

行书渔夫破子词帖

行书石恪画维摩赞帖

行书石恪画维摩赞帖

行书付颍沙弥二帖

行书鱼枕冠颂帖

行书鱼枕冠颂帖

行书鱼枕冠颂帖

行书天际乌云帖

行书尊丈帖

行书杜甫橙木诗

行书渡海帖

行书人来得书帖

行书人来得书帖

行书归去来兮卷

行书付颍沙弥二帖

行书付颍沙弥二帖

245

楷书丰乐亭记

楷书司马温公神道碑

楷书吏部陈公诗跋

行书昆阳城赋卷

行书祷雨帖

行书答谢民师帖卷

行书次韵王晋卿

吴

楷书表忠观碑

楷书司马温公神道碑

行书武昌西山诗

五

楷书上清储祥宫碑

楷书祭黄几道文卷

行书洞庭春
色、中山松醪赋卷

行书付颖沙弥二帖

行书满庭芳词

行书祷雨帖

行书刘禹锡敕

楷书宸奎阁碑

楷书宸奎阁碑

行书赤壁赋卷

行书赤壁赋卷

行书归去来兮卷

行书洞庭春
色、中山松醪赋卷

行书人来得书帖

芜

楷书表忠观碑

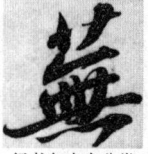
行书归去来兮卷

吾

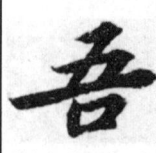
楷书祭黄几道文卷

苏轼书法字典

W

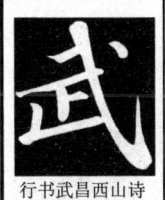

行书武昌西山诗

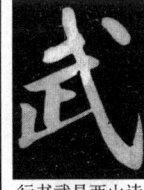

行书武昌西山诗

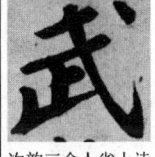

次韵三舍人省上诗

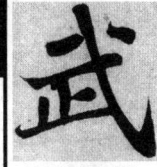

行书赤壁赋卷

舞

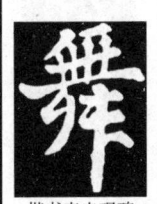

楷书表忠观碑

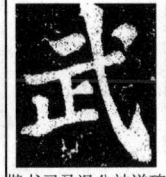

楷书司马温公神道碑

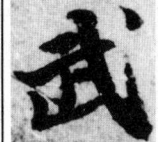

行书天际乌云帖

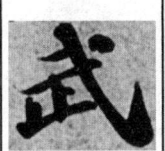

行书题王诜诗跋

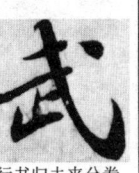

行书归去来兮卷

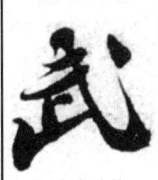

行书东武帖

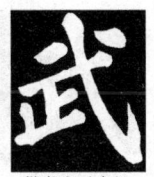

楷书丰乐亭记

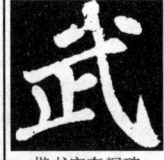

楷书宸奎阁碑

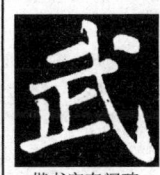

楷书宸奎阁碑

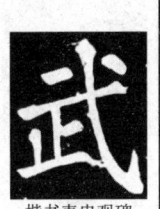

楷书表忠观碑

楷书表忠观碑

伍

楷书司马温公神道碑

楷书司马温公神道碑

庑

楷书上清储祥宫碑

武

楷书上清储祥宫碑

五

行书次韵王晋卿

行书次辩才韵诗帖

行书北游帖

行书北游帖

行书鱼枕冠颂帖

午

楷书上清储祥宫碑

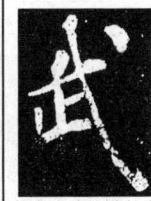

楷书上清储祥宫碑

247

行书答谢民师帖卷

行书赤壁赋卷

行书赤壁赋卷

行书赤壁赋卷

行书次韵王晋卿

行书鱼枕冠颂帖

物

楷书上清储祥宫碑

楷书丰乐亭记

楷书司马温公神道碑

行书答谢民师帖卷

行书答谢民师帖卷

戌

楷书表忠观碑

务

楷书上清储祥宫碑

楷书司马温公神道碑

行书安焘批答四帖

坞

行书满庭芳词

兀

楷书司马温公神道碑

行书昆阳城赋卷

勿

行书付颖沙弥二帖

勿

行书付颖沙弥二帖

戌

楷书上清储祥宫碑

行书满庭芳词

行书洞庭春
色、中山松醪赋卷

行书赤壁赋卷

行书渔夫破子词帖

苏轼书法字典

W

248

		行书洞庭春色、中山松醪赋卷	行书一夜帖	行书鱼枕冠颂帖

行书归去来兮卷

行书致若虚总管尺牍

行书覆盆子帖

行书人来得书帖

楷书祭黄几道文卷

行书归去来兮卷

雾

行书洞庭春色、中山松醪赋卷

行书洞庭春色、中山松醪赋卷

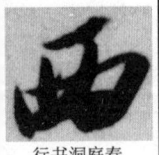

行书洞庭春
色、中山松醪赋卷

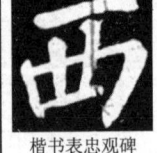

楷书表忠观碑

西

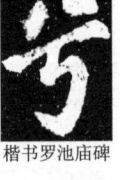

楷书罗池庙碑

夕

楷书司马温公神道碑

行书洞庭春
色、中山松醪赋卷

楷书醉翁亭记

楷书颍州西湖听琴

行书昆阳城赋卷

楷书醉翁亭记

次韵三舍人省上诗

行书武昌西山诗

楷书司马温公神道碑

吸

行书武昌西山诗

楷书司马温公神道碑

行书归去来兮卷

行书新岁展庆帖

行书洞庭春
色、中山松醪赋卷

行书天际乌云帖

楷书司马温公神道碑

行书赤壁赋卷

兮

昔

行书归去来兮卷

行书赤壁赋卷

行书赤壁赋卷

行书赤壁赋卷

楷书上清储祥宫碑

行书洞庭春
色、中山松醪赋卷

楷书表忠观碑

楷书宸奎阁碑

楷书罗池庙碑

X

X

楷书醉翁亭记

行书寒食帖

楷书上清储祥宫碑

行书归去来兮卷

行书与子厚帖

楷书醉翁亭记

稀

溪

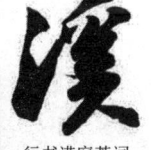

行书满庭芳词

稀

行书赤壁赋卷

锡

行书石恪画维摩赞帖

行书东武帖

楷书丰乐亭记

行书次辩才韵诗帖

锡

行书书刘禹锡敕

行书安焘批答四帖

行书次韵王晋卿

行书李太白仙诗

息

行书次辩才韵诗帖

锡

行书刘禹锡敕

豀

行书书刘禹锡敕

惜

行书寒食帖

奚

行书归去来兮卷

悉

息

楷书丰乐亭记

行楷书吏部陈公诗跋

戏

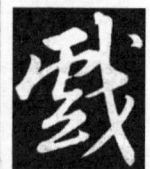
行书付颖沙弥二帖

行书南轩梦语

喜

行书付颖沙弥二帖

嬉

楷书上清储祥宫碑

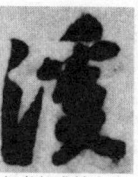
行书杜甫橙木诗

嘻

行书洞庭春
色、中山松醪赋卷

苏轼书法字典

X

戏
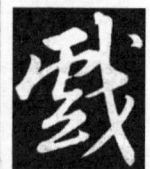
行书付颖沙弥二帖

戏
行书付颖沙弥二帖

戏
行书洞庭春
色、中山松醪赋卷

戏
行书洞庭春
色、中山松醪赋卷

戏
行书次韵秦
太虚见戏耳聋诗

喜
行书南轩梦语

喜
行书付颖沙弥二帖

喜
行书杜甫橙木诗

熹
行书赤壁赋卷

憙
行书归去来兮卷

喜
楷书上清储祥宫碑

喜
楷书丰乐亭记

喜
楷书司马温公神道碑

洗

喜
行书石恪画维摩赞帖

嘉
行书鱼枕冠颂帖

嬉
楷书表忠观碑

洗
楷书司马温公神道碑

洗
行书洞庭春
色、中山松醪赋卷

洗
行书洞庭春
色、中山松醪赋卷

洗
行书赤壁赋卷

濵
行书杜甫橙木诗

嘻
嘻
行书洞庭春
色、中山松醪赋卷

嘻
行书洞庭春
色、中山松醪赋卷

膝
膝
行书归去来兮卷

252

X

楷书表忠观碑

楷书司马温公神道碑

楷书宸奎阁碑

行书安焘批答四帖

行书鱼枕冠颂帖

楷书醉翁亭记

楷书司马温公神道碑

行书归去来兮卷

行书鱼枕冠颂帖

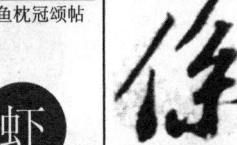

行书答谢民师帖卷

楷书宸奎阁碑

楷书上清储祥宫碑

暇

行书职事帖

虾

行书赤壁赋卷

行书李太白仙诗

行书新岁展庆帖

楷书上清储祥宫碑

霞

峡

细

行书新岁展庆帖

楷书上清储祥宫碑

行书李太白仙诗

行书答谢民师帖卷

行书一夜帖

行书书刘禹锡敕

楷书丰乐亭记

下

遐

行书墨妙亭诗

行书次韵秦
太虚见耳聋诗

行书李太白仙诗

楷书司马温公神道碑

行书赤壁赋卷

行书人来得书帖

行书归安丘园帖

行书赤壁赋卷

行书昆阳城赋卷

行书赤壁赋卷

行书覆盆子帖

行书赤壁赋卷

先

仙

行书江上帖

行书北游帖

行书南轩梦语

楷书上清储祥宫碑

楷书醉翁亭记

行书安泰批答四帖

行书付颖沙弥二帖

X

行书新岁展庆帖

楷书上清储祥宫碑

楷书上清储祥宫碑

行书职事帖

行书渡海帖

夏

行书新岁展庆帖

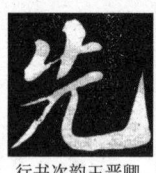
行书次韵王晋卿

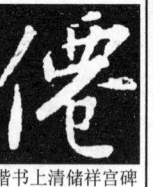
行书洞庭春
色、中山松醪赋卷

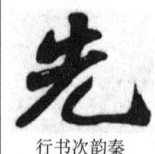
行书次韵秦
太虚见戏耳聋诗

楷书司马温公神道碑

行书答谢民师帖卷

苏轼书法字典

254

苏轼书法字典

行书付颖沙弥二帖

楷书上清储祥宫碑

楷书司马温公神道碑

行书洞庭春
色、中山松醪赋卷

行书遗过子尺牍

县

衔

先

闲

行书安焘批答四帖

行书寒食帖

次韵三舍人省上诗

楷书丰乐亭记

显

险

行书致若虚总管尺牍

X

縣
楷书宸奎阁碑

縣
楷书表忠观碑

险
行书次韵秦
太虚见戏耳聋诗

崄
楷书表忠观碑

舷

行书赤壁赋卷

嫌

行书致若虚总管尺牍

咸

闲
楷书祭黄几道文卷

贤

縣
楷书司马温公神道碑

嶮
楷书丰乐亭记

行书遗过子尺牍

咸
楷书司马温公神道碑

行书安焘批答四帖

楷书司马温公神道碑

255

楷书宸奎阁碑

芗

楷书司马温公神道碑

行书满庭芳词

楷书表忠观碑

楷书司马温公神道碑

行书赤壁赋卷

行书昆阳城赋卷

行书江上帖

行书赤壁赋卷

相

楷书表忠观碑

行书赤壁赋卷

乡

线

行书赤壁赋卷

楷书蔡黄几道文卷

次韵三舍人省上诗

行书与子厚帖

羡

楷书司马温公神道碑

线

行书石恪画维摩赞帖

楷书宸奎阁碑

行书归去来兮卷

楷书表忠观碑

楷书罗池庙碑

楷书司马温公神道碑

行书答钱穆夫诗帖

献

行书阳羡帖

苏轼书法字典

X

256

X

行书洞庭春
色、中山松醪赋卷

楷书司马温公神道碑

行书阳羡帖

楷书上清储祥宫碑

楷书上清储祥宫碑

楷书醉翁亭记

楷书醉翁亭记

楷书上清储祥宫碑

行书洞庭春
色、中山松醪赋卷

行书李太白仙诗

行书答谢民师帖卷

行书次韵秦
太虚见戏耳聋诗

行书渡海帖

行书致若虚总管尺牍

行书致若虚总管尺牍

行书武昌西山诗

行书付颖沙弥二帖

行书付颖沙弥二帖

行书令子帖

行书次韵王晋卿

次韵三舍人省上诗

行书鱼枕冠颂帖

行书治平帖

行书人来得书帖

行书满庭芳词

行书归去来兮卷

行书覆盆子帖

257

楷书丰乐亭记

行书昆阳城赋卷

行楷书吏部陈公诗跋

行书赤壁赋卷

行书李太白仙诗

行书归去来兮卷

行书洞庭春
色、中山松醪赋卷

行书治平帖

行书洞庭春
色、中山松醪赋卷

次韵三舍人省上诗

楷书司马温公神道碑

行书北游帖

行书书刘禹锡敕

行书久留帖

楷书司马温公神道碑

楷书司马温公神道碑

行书阳羡帖

行书江上帖

楷书表忠观碑

行书致若虚总管尺牍

向

行书人来得书帖

楷书祭黄几道文卷

行书书刘禹锡敕

258

苏轼书法字典

X

行书东武帖

楷书表忠观碑

萧

楷书丰乐亭记

行书付颖沙弥二帖

行书洞庭春
色、中山松醪赋卷

楷书司马温公神道碑

楷书祭黄几道文卷

楷书司马温公神道碑

像

行书寒食帖

行书天际乌云帖

行书寒食帖

行书赤壁赋卷

楷书司马温公神道碑

行书归去来兮卷

行书天际乌云帖

箫

行书归去来兮卷

行书石恪画维摩赞帖

行书覆盆子帖

宵

逍

行书付颖沙弥二帖

行书治平帖

行书赤壁赋卷

行书归去来兮卷

楷书宸奎阁碑

晓

行书答钱穆夫诗帖

小

行书答钱穆夫诗帖

行书南轩梦语

楷书上清储祥宫碑

行书洞庭春
色、中山松醪赋卷

259

楷书司马温公神道碑

行书渔夫破子词帖

楷书醉翁亭记

行书归去来兮卷

行书李太白仙诗

行书天际乌云帖

行书洞庭春
色、中山松醪赋卷

行书归去来兮卷

行书李太白仙诗

行书李太白仙诗

行书祷雨帖

行书祷雨帖

行书祷雨帖

行书昆阳城赋卷

行书洞庭春
色、中山松醪赋卷

致至孝廷平郭君尺牍

楷书罗池庙碑

行书次辩才韵诗帖

行书赤壁赋卷

行书次韵王晋卿

行书石恪画维摩赞帖

行书武昌西山诗

孝

楷书表忠观碑

楷书祭黄几道文卷

行书与宣献丈帖

行书书刘禹锡敕

苏轼书法字典

X

260

苏轼书法字典

X

行书归去来兮卷

行书游虎跑泉

行书石恪画维摩赞帖

行书治平帖

行书次韵秦
太虚见戏耳聋诗

行书安焘批答四帖

行书杜甫橙木诗

行书渔夫破子词帖

行书洞庭春
色、中山松醪赋卷

楷书司马温公神道碑

楷书醉翁亭记

楷书表忠观碑

行书归去来兮卷

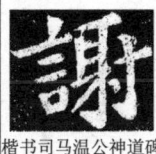
楷书司马温公神道碑

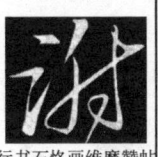
行书归安丘园帖

行书石恪画维摩赞帖

行书新岁展庆帖

邂

行书江上帖

蟹

致至孝廷平郭君尺牍

泻

楷书醉翁亭记

行书答钱穆夫诗帖

械

行书昆阳城赋卷

谢

行书洞庭春
色、中山松醪赋卷

鞋

行书石恪画维摩赞帖

写

行书答谢民师帖卷

行书赤壁赋卷

行书答钱穆夫诗帖

261

行书洞庭春
色、中山松醪赋卷

行书赤壁赋卷

行书新岁展庆帖

楷书司马温公神道碑

行书职事帖

行书裱雨帖

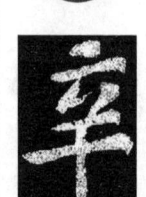
辛

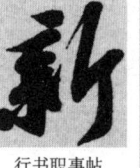
楷书司马温公神道碑

行书李太白仙诗

行书新岁展庆帖

行书职事帖

欣

星

行书覆盆子帖

薪

欣

行书归去来兮卷

X

行书裱雨帖

行书裱雨帖

行书安焘批答四帖

行书天际乌云帖

欣

行书归去来兮卷

行书赤壁赋卷

刑

薪
行书杜甫橙木诗

信

新

楷书司马温公神道碑 楷书表忠观碑 楷书司马温公神道碑 行书杜甫橙木诗

楷书表忠观碑

262

X

行书安焘批答四帖

楷书表忠观碑

楷书醉翁亭记

楷书祭黄几道文卷

楷书上清储祥宫碑

行书安焘批答四帖

行书职事帖

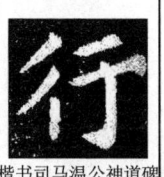
楷书司马温公神道碑

行书洞庭春
色、中山松醪赋卷

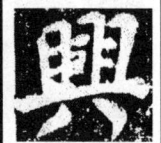
楷书上清储祥宫碑

行书与宣猷丈帖

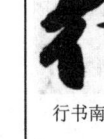
行书新岁展庆帖

楷书司马温公神道碑

形

行书鱼枕冠颂帖

楷书司马温公神道碑

醒

行书南轩梦语

楷书醉翁亭记

行书归去来兮卷

楷书祭黄几道文卷

楷书醉翁亭记

行书满庭芳词

楷书宸奎阁碑

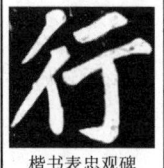
行书归去来兮卷

行书赤壁赋卷

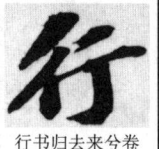
行书渔夫破子词帖

行书归去来兮卷

楷书表忠观碑

行

263

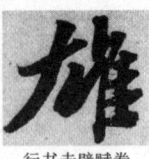
行书赤壁赋卷

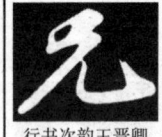
行书次韵王晋卿

行书次韵秦
太虚见戏耳聋诗

行书获见帖

行书次韵王晋卿

休

楷书丰乐亭记

楷书醉翁亭记

楷书表忠观碑

休

行书归去来兮卷

修

兄

行书与子厚帖

雄

楷书上清储祥宫碑

行书答谢民师帖卷

雄

行书答谢民师帖卷

行书杜甫橙木诗

姓

楷书司马温公神道碑

兄

楷书祭黄几道文卷

行书人来得书帖

行书京酒帖

行书归院帖

行书洞庭春
色、中山松醪赋卷

性

楷书司马温公神道碑

性

行书归去来兮卷

杏

行书次韵王晋卿

幸

楷书丰乐亭记

楷书上清储祥宫碑

幸

行书鱼枕冠颂帖

X

苏轼书法字典

X

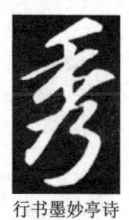
行书墨妙亭诗

岫

行书归去来兮卷

袖

袖
行书洞庭春
色、中山松醪赋卷

戌

戌
行书赤壁赋卷

行书归安丘园帖

宿
行书洞庭春
色、中山松醪赋卷

秀

秀
楷书丰乐亭记

秀
楷书醉翁亭记

秀
楷书醉翁亭记

行书安焘批答四帖

行书职事帖

行书归院帖

宿
行书归院帖

宿
行书归院帖

宿
行书渡海帖

楷书醉翁亭记

行书治平帖

行书南轩梦语

行书尺牍

羞

楷书祭黄几道文卷

宿

楷书上清储祥宫碑

脩

脩
楷书上清储祥宫碑

脩
楷书丰乐亭记

脩
楷书丰乐亭记

脩
楷书表忠观碑

265

行书墨妙亭诗

行书赤壁赋卷

行书寒食帖

行书遗过子尺牍

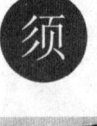
须

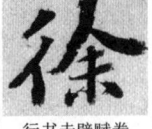
行书赤壁赋卷

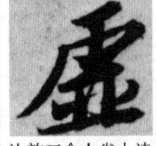
次韵三舍人省上诗

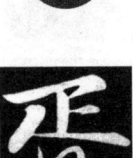
胥

行书一夜帖

行书赤壁赋卷

行书治平帖

行书次韵秦
太虚见戏耳聋诗

行书付颖沙弥二帖

行书新岁展庆帖

行书啜茶帖

许

行书致若虚总管尺牍

虚

行书昆阳城赋卷

行书次韵秦
太虚见戏耳聋诗

楷书宸奎阁碑

行书致若虚总管尺牍

徐

楷书上清储祥宫碑

行书付颖沙弥二帖

行书次韵秦
太虚见戏耳聋诗

行书武昌西山诗

行书赤壁赋卷

行书付颖沙弥二帖

行书答谢民师帖卷

苏轼书法字典

X

266

次韵三舍人省上诗

行书与子厚帖

行书南轩梦语

行书天际乌云帖

行书安焘批答四帖

行书春中帖

行书与宣献丈帖

行书游虎跑泉

煦

行书北游帖

行书书刘禹锡敕

宣

煦

楷书丰乐亭记

叙

楷书司马温公神道碑

致至孝廷平郭君尺牍

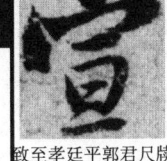

行书江上帖

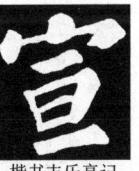

楷书丰乐亭记

轩

续

誼

行书获见帖

行书致若虚总管尺牍

行书南轩梦语

行书洞庭春
色、中山松醪赋卷

楷书醉翁亭记

行书答谢民师帖卷

行书治平帖

行书南轩梦语

行书致若虚总管尺牍

蓄

267

楷书祭黄几道文卷

楷书醉翁亭记

学

楷书表忠观碑

玄

行书昆阳城赋卷

行书答钱穆夫诗帖

楷书宸奎阁碑

楷书司马温公神道碑

楷书丰乐亭记

薛

行书洞庭春色、中山松醪赋卷

楷书表忠观碑

楷书司马温公神道碑

楷书司马温公神道碑

炫

行书答谢民师帖卷

楷书司马温公神道碑

X

眩

旋

行书归院帖

楷书上清储祥宫碑

穴

楷书司马温公神道碑

行书祷雨帖

楷书上清储祥宫碑

楷书祭黄几道文卷

行书答钱穆夫诗帖

削

行书遣过子尺牍

行书遣过子尺牍

268

X

行书安燾批答四帖

行书一夜帖

行书昆阳城赋卷

行书天际乌云帖

行书归去来兮卷

楷书表忠观碑

楷书颍州西湖听琴

行书渔夫破子词帖

行书武昌西山诗

行书李太白仙诗

行书付颍沙弥二帖

行书祷雨帖

行书祷雨帖

行书付颍沙弥二帖

行书祷雨帖

行书次韵王晋卿

楷书祭黄几道文卷

行书天际乌云帖

楷书丰乐亭记

楷书颍州西湖听琴

楷书宸奎阁碑

行书寒食帖

延
楷书表忠观碑

严
楷书宸奎阁碑

言
楷书司马温公神道碑

言
楷书上清储祥宫碑

楷书上清储祥宫碑

焉
楷书表忠观碑

行书归去来兮卷

行书答谢民师帖卷

焉
行书赤壁赋卷

烟

行书杜甫楷木诗

行书满庭芳词

焉

楷书宸奎阁碑

楷书表忠观碑

崖
行书武昌西山诗

涯

行书新岁展庆帖

雅

雅
行书答谢民师帖卷

咽

行书李太白仙诗

押
楷书司马温公神道碑

牙

行书洞庭春
色、中山松醪赋卷

珋

楷书醉翁亭记

崖

苏轼书法字典

Y

270

苏轼书法字典

Y

行书东武帖

眼

行书天际乌云帖

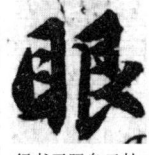

行书天际乌云帖

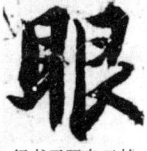

行书次韵秦
太虚见戏耳聋诗

餍

行书石恪画维摩赞帖

行书祷雨帖

奄

楷书表忠观碑

行书李太白仙诗

衍

楷书上清储祥宫碑

掩

楷书醉翁亭记

行书天际乌云帖

楷书表忠观碑

行书墨妙亭诗

行书归去来兮卷

行书洞庭春
色、中山松醪赋卷

簷

行书李太白仙诗

岩

楷书醉翁亭记

盐

楷书司马温公神道碑

颜

楷书司马温公神道碑

楷书祭黄几道文卷

楷书宸奎阁碑

楷书宸奎阁碑

楷书表忠观碑

楷书司马温公神道碑

妍

271

行书杜甫橙木诗

行书天际乌云帖

楷书醉翁亭记

行书安焘批答四帖

行书武昌西山诗

行书归去来兮卷

行书昆阳城赋卷

楷书醉翁亭记

行书杜甫橙木诗

伴

行书祷雨帖

楷书司马温公神道碑

行书寒食帖

焰

行书石恪画维摩赞帖

伴
行书次韵秦
太虚见戏耳聋诗

行书答谢民师帖卷

楷书上清储祥宫碑

扬

仰

陽
行书阳羡帖

楊

楷书表忠观碑

行书答谢民师帖卷

燕
楷书醉翁亭记

仰
楷书丰乐亭记

陽
行楷书吏部陈公诗跋

陽
行书杜甫橙木诗

阳

燕
楷书醉翁亭记

苏轼书法字典

Y

姚

楷书丰乐亭记

遥

楷书宸奎阁碑

行书归去来兮卷

瑶

行书答钱穆夫诗帖

行书满庭芳词

行书天际乌云帖

肴

楷书醉翁亭记

行书赤壁赋卷

快

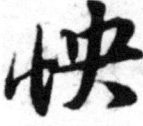
行书新岁展庆帖

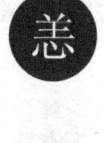
恙

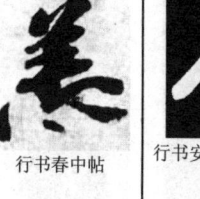
行书春中帖

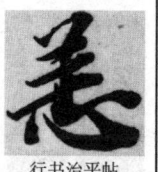
行书治平帖

邀

楷书丰乐亭记

养
楷书司马温公神道碑

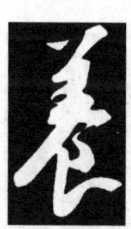
行书安焘批答四帖

痒

行书次韵秦
太虚见戏耳聋诗

行书江上帖

行书江上帖

行书祷雨帖

行书春中帖

养

楷书上清储祥宫碑

273

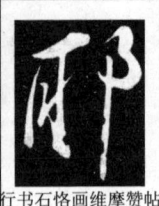

行书石恪画维摩赞帖

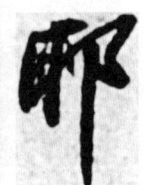

行书题王诜诗跋

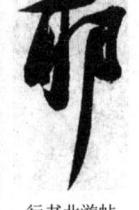

行书北游帖

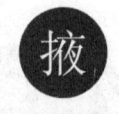

行书武昌西山诗

楷书醉翁亭记

楷书司马温公神道碑

楷书上清储祥宫碑

行书付颖沙弥二帖

楷书人来得书帖

要

行书付颖沙弥二帖

行书答钱穆夫诗帖

行书治平帖

曜

曜

楷书宸奎阁碑

耀

药

行书石恪画维摩赞帖

行书石恪画维摩赞帖

药

行书石恪画维摩赞帖

药

行书石恪画维摩赞帖

药

行书石恪画维摩赞帖

行书洞庭春
色、中山松醪赋卷

窈

楷书丰乐亭记

行书归去来兮卷

窈

行书赤壁赋卷

药

楷书上清储祥宫碑

Y

行书杜甫橙木诗

行书尊丈帖

行书答谢民师帖卷

行书人来得书帖

楷书醉翁亭记

行书寒食帖

行书东武帖

行书答谢民师帖卷

行书南轩梦语

楷书醉翁亭记

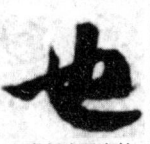

行书新岁展庆帖

行书一夜帖

行书覆盆子帖

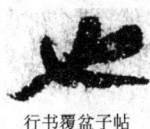

行书令子帖

楷书上清储祥宫碑

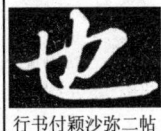

行书付颖沙弥二帖

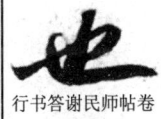

行书答谢民师帖卷

行书令子帖

楷书上清储祥宫碑

行书新岁展庆帖

行书付颖沙弥二帖

行书啜茶帖

行书赤壁赋卷

楷书丰乐亭记

行书新岁展庆帖

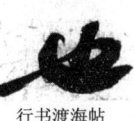

行书渡海帖

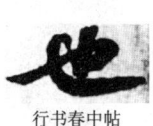

行书春中帖

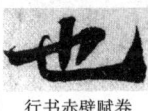

行书赤壁赋卷

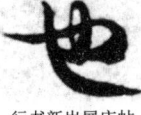

行书新岁展庆帖

行书杜甫橙木诗

行书次韵王晋卿

行书答谢民师帖卷

楷书宸奎阁碑

275

行书寒食帖

行书赤壁赋卷

行书人来得书帖

行书武昌西山诗

野

行书祷雨帖

夜

叶

行书武昌西山诗

野
楷书醉翁亭记

楷书颖州西湖听琴

行书石恪画维摩赞帖

行书昆阳城赋卷

野
楷书醉翁亭记

行书一夜帖

晔

行书新岁展庆帖

行书杜甫橙木诗

行书昆阳城赋卷

野
行书次韵王晋卿

楷书表忠观碑

行书武昌西山诗

行书杜甫橙木诗

业

野
行书南轩梦语

谒

行书洞庭春
色、中山松醪赋卷

行书洞庭春
色、中山松醪赋卷

行书次韵秦
太虚见戏耳聋诗

行书游虎跑泉

Y

行书归安丘园帖

行书致若虚总管尺牍

行书职事帖

行书令子帖

行书覆盆子帖

行书覆盆子帖

行书洞庭春
色、中山松醪赋卷

行书石恪画维摩赞帖

行书石恪画维摩赞帖

行书石恪画维摩赞帖

行书人来得书帖

行书人来得书帖

行书南轩梦语

行书昆阳城赋卷

行书京酒帖

行书一夜帖

行书一夜帖

行书一夜帖

行书新岁展庆帖

行书天际乌云帖

行书天际乌云帖

行书书刘禹锡敍

行书书刘禹锡敍

楷书上清储祥宫碑

楷书丰乐亭记

楷书宸奎阁碑

楷书颖州西湖听琴

行楷书吏部陈公诗跋

行楷书吏部陈公诗跋

行书治平帖

行书与子厚帖

行书天际乌云帖

行书尺牍

次韵三舍人省上诗

一

楷书司马温公神道碑

楷书司马温公神道碑

楷书上清储祥宫碑

行书杜甫楢木诗

噫

行书洞庭春
色、中山松醪赋卷

行书次韵秦
太虚见戏耳聋诗

夷

行书石恪画维摩赞帖

依

行书归院帖

行书次韵王晋卿

行书新岁展庆帖

壹

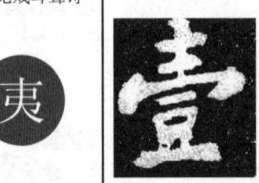

楷书司马温公神道碑

行书渔夫破子词帖

行书李太白仙诗

行书天际乌云帖

行书天际乌云帖

医

行书石恪画维摩赞帖

楷书丰乐亭记

楷书宸奎阁碑

楷书司马温公神道碑

行书游虎跑泉

行书武昌西山诗

行书归去来兮卷

行书东武帖

行书答谢民师帖卷

行书次韵王晋卿

次韵三舍人省上诗

行书次辩才韵诗帖

行书赤壁赋卷

衣

楷书上清储祥宫碑

楷书祭黄几道文卷

苏轼书法字典

Y

278

苏轼书法字典

Y

楷书司马温公神道碑

行书赤壁赋卷

楷书司马温公神道碑

楷书丰乐亭记

楷书司马温公神道碑

行书一夜帖

行书赤壁赋卷

行书洞庭春
色、中山松醪赋卷

楷书宸奎阁碑

行书归去来兮卷

行书书刘禹锡敕

楷书上清储祥宫碑

行书书刘禹锡敕

行书洞庭春
色、中山松醪赋卷

行书答谢民师帖卷

行书李太白仙诗

行楷书吏部陈公诗跋

行书渡海帖

怡

行书次韵秦
太虚见戏耳聋诗

行书归去来兮卷

行书付颖沙弥二帖

行书题王诜诗跋

行书归去来兮卷

279

楷书上清储祥宫碑

行书答谢民师帖卷

行书寒食帖

行书归去来兮卷

乙

楷书上清储祥宫碑

行书答谢民师帖卷

行书人来得书帖

行书江上帖

行书归去来兮卷

已

楷书祭黄几道文卷

次韵三舍人省上诗

行书渡海帖

行书答钱穆夫诗帖

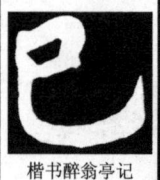
楷书醉翁亭记

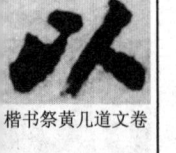
楷书祭黄几道文卷

行书治平帖

以

行书东武帖

行书职事帖

楷书祭黄几道文卷

楷书罗池庙碑

楷书丰乐亭记

楷书司马温公神道碑

行书南轩梦语

行书寒食帖

行书昆阳城赋卷

苏轼书法字典

Y

楷书司马温公神道碑

行书归去来兮卷

行书付颖沙弥二帖

行书洞庭春
色、中山松醪赋卷

行书祷雨帖

行书次韵王晋卿

行书洞庭春
色、中山松醪赋卷

行书东武帖

行书尊丈帖

矣

楷书上清储祥宫碑

楷书丰乐亭记

楷书丰乐亭记

行书与宣猷丈帖

行书新岁展庆帖

行书人来得书帖

行书昆阳城赋卷

行书昆阳城赋卷

行书归去来兮卷

行书归去来兮卷

行书答谢民师帖卷

行书答谢民师帖卷

行书答谢民师帖卷

行书赤壁赋卷

行书赤壁赋卷

行书赤壁赋卷

行书安泰批答四帖

楷书丰乐亭记

楷书宸奎阁碑

楷书宸奎阁碑

楷书表忠观碑

楷书醉翁亭记

行楷书吏部陈公诗跋

行书答谢民师帖卷

281

行书安素批答四帖

行书石恪画维摩赞帖

行书石恪画维摩赞帖

忆

行书武昌西山诗

行书鱼枕冠颂帖

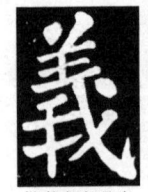
楷书表忠观碑

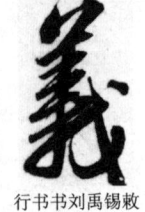
行书书刘禹锡敕

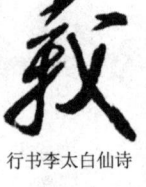
行书李太白仙诗

行书安素批答四帖

行书安素批答四帖

楷书上清储祥宫碑

义

楷书司马温公神道碑

楷书司马温公神道碑

楷书祭黄几道文卷

楷书祭黄几道文卷

倚

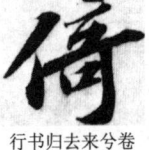
行书归去来兮卷

行书赤壁赋卷

义

行书安素批答四帖

亿

楷书表忠观碑

行书答谢民师帖卷

行书答谢民师帖卷

行书北游帖

行书致若虚总管尺牍

蚁

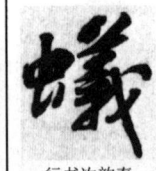
行书次韵秦
太虚见戏耳聋诗

苏轼书法字典

Y

282

行书次辩才韵诗帖

行书石恪画维摩赞帖

楷书祭黄几道文卷

行书石恪画维摩赞帖

议

行书赤壁赋卷

行书墨妙亭诗

楷书醉翁亭记

行书安焘批答四帖

楷书表忠观碑

行书题王诜诗跋

行书归院帖

行书阳羡帖

楷书司马温公神道碑

行书次韵王晋卿

异

行书归去来兮卷

行书杜甫槮木诗

行书新岁展庆帖

亦

行书与子厚帖

楷书表忠观碑

行书新岁展庆帖

楷书司马温公神道碑

行书阳羡帖

行书新岁展庆帖

楷书上清储祥宫碑

行书阳羡帖

行书新岁展庆帖

行书次辩才韵诗帖

行书新岁展庆帖

楷书祭黄几道文卷

行书功甫帖

楷书司马温公神道碑

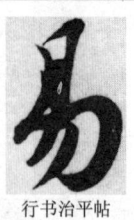
行书治平帖

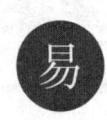
易

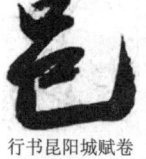
邑
行书昆阳城赋卷

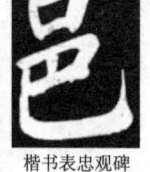
邑
楷书宸奎阁碑

行书洞庭春
色、中山松醪赋卷

行书归去来兮卷

楷书司马温公神道碑

役

役
楷书司马温公神道碑

邑
楷书表忠观碑

行书祷雨帖

行书安焘批答四帖

楷书司马温公神道碑

役
楷书上清储祥宫碑

邑
楷书司马温公神道碑

抑

行书洞庭春
色、中山松醪赋卷

行书杜甫橙木诗

楷书上清储祥宫碑

役
楷书司马温公神道碑

邑
行书归去来兮卷

邑

役
行书归去来兮卷

行书答谢民师帖卷

楷书表忠观碑

役
行书归去来兮卷

行书洞庭春
色、中山松醪赋卷

楷书司马温公神道碑

苏轼书法字典

Y

284

楷书上清储祥宫碑

楷书宸奎阁碑

行书获见帖

益

楷书司马温公神道碑

诣

行书职事帖

楷书宸奎阁碑

行书李太白仙诗

行书答谢民师帖卷

行书安焘批答四帖

行书与宣猷丈帖

楷书表忠观碑

行书洞庭春
色、中山松醪赋卷

裔

行书致若虚总管尺牍

行书人来得书帖

奕

楷书醉翁亭记

楷书司马温公神道碑

谊

行书答谢民师帖卷

行书题王诜诗跋

楷书醉翁亭记

把

行书与子厚帖

楷书司马温公神道碑

意

逸

行书令子帖

行书李太白仙诗

楷书宸奎阁碑

楷书宸奎阁碑

楷书司马温公神道碑

行书游虎跑泉

行书新岁展庆帖

行书次辩才韵诗帖

楷书醉翁亭记

楷书表忠观碑

楷书司马温公神道碑

楷书祭黄几道文卷

楷书丰乐亭记

楷书司马温公神道碑

楷书醉翁亭记

行书归去来兮卷

行书洞庭春
色、中山松醪赋卷

行书天际乌云帖

行书致运句太博尺牍

行书令子帖

行书答谢民师帖卷

行书答谢民师帖卷

行书新岁展庆帖

行书武昌西山诗

行书人来得书帖

行书人来得书帖

行书石恪画维摩赞帖

行书归安丘园帖

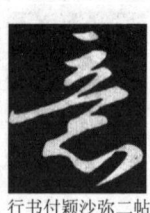

行书付颖沙弥二帖

苏轼书法字典

Y

286

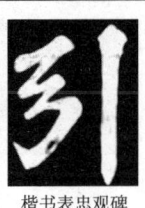
楷书表忠观碑

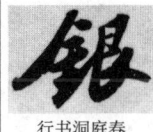
行书洞庭春
色、中山松醪赋卷

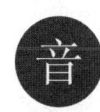
音

楷书祭黄几道文卷

行书答谢民师帖卷

行书安泰批答四帖

寅

行书赤壁赋卷

行书游虎跑泉

行书满庭芳词

行书归去来兮卷

寅
楷书表忠观碑

音
行书答谢民师帖卷

行书杜甫橙木诗

行书致若虚总管尺牍

饮

寅
楷书表忠观碑

吟

荫

阴

飲
楷书醉翁亭记

尹

吟
楷书罗池庙碑

蔭
楷书丰乐亭记

陰
楷书醉翁亭记

饮
楷书醉翁亭记

尹
楷书司马温公神道碑

吟
行书杜甫橙木诗

陰
楷书醉翁亭记

飲
楷书醉翁亭记

引

银

蔭
行书杜甫橙木诗

陰
楷书醉翁亭记

行书洞庭春
色、中山松醪赋卷

楷书丰乐亭记

行书洞庭春
色、中山松醪赋卷

迎

楷书表忠观碑

楷书上清储祥宫碑

行书次韵王晋卿

行书渔夫破子词帖

行书归去来兮卷

行书天际乌云帖

英

致至孝廷平郭君尺牍

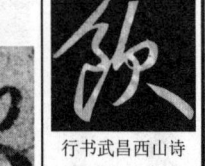
行书武昌西山诗

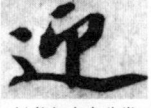
行书治平帖

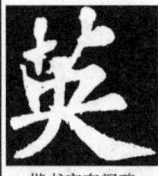
楷书宸奎阁碑

行书满庭芳词

行书遗过子尺牍

盈

楷书祭黄几道文卷

英
楷书司马温公神道碑

隐

行书天际乌云帖

鹰

行书归去来兮卷

楷书祭黄几道文卷

行书北游帖

行书赤壁赋卷

苏轼书法字典

Y

288

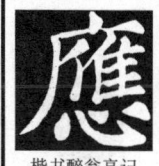
楷书醉翁亭记

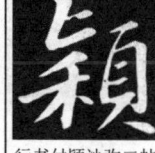
行书付颖沙弥二帖

楷书祭黄几道文卷

行书天际乌云帖

行书归去来兮卷

楷书祭黄几道文卷

影

蝇

行书致若虚总管尺牍

楷书颖州西湖听琴

楷书醉翁亭记

蝇

楷书祭黄几道文卷

莹

行书石恪画维摩赞帖

瘿

行书祷雨帖

赢

行书鱼枕冠颂帖

颖

行书天际乌云帖

行书洞庭春
色、中山松醪赋卷

行书祷雨帖

赢
楷书上清储祥宫碑

萤

颖

应

行书付颖沙弥二帖

赢
行书赤壁赋卷

行书洞庭春
色、中山松醪赋卷

行书治平帖

楷书上清储祥宫碑

行书付颖沙弥二帖

颖

营

Y

289

行书洞庭春色、中山松醪赋卷

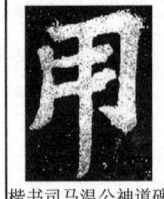
楷书司马温公神道碑

勇

楷书上清储祥宫碑

拥

行书石恪画维摩赞帖

楷书司马温公神道碑

楷书祭黄几道文卷

楷书司马温公神道碑

行书赤壁赋卷

行书石恪画维摩赞帖

用

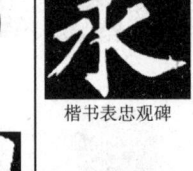
楷书表忠观碑

行书昆阳城赋卷

优

行书令子帖

楷书上清储祥宫碑

行书书刘禹锡敕

永

忧

行书次辩才韵诗帖

楷书上清储祥宫碑

行书昆阳城赋卷

楷书司马温公神道碑

行书归去来兮卷

楷书答谢民师帖卷

楷书丰乐亭记

行书次辩才韵诗帖

楷书司马温公神道碑

Y

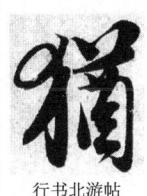
行书北游帖

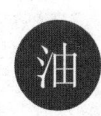

行书石恪画维摩赞帖

游

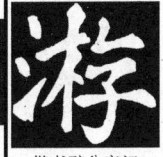
楷书醉翁亭记

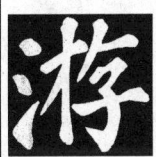
楷书醉翁亭记

楷书醉翁亭记

犹

行书归去来兮卷

行书归去来兮卷

行书洞庭春
色、中山松醪赋卷

行书洞庭春
色、中山松醪赋卷

行书东武帖

行书杜甫楟木诗

由

行书新岁展庆帖

行书东武帖

行书春中帖

行书北游帖

行书遗过子尺牍

楷书醉翁亭记

行书洞庭春
色、中山松醪赋卷

行书赤壁赋卷

尤

楷书醉翁亭记

行书付颖沙弥二帖

行书人来得书帖

行书次辩才韵诗帖

行书题王诜诗跋

行书人来得书帖

行书人来得书帖

幽

楷书丰乐亭记

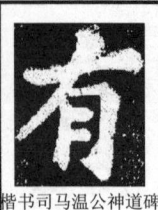
楷书司马温公神道碑

行书赤壁赋卷

遊

遊

楷书宸奎阁碑

行书赤壁赋卷

楷书罗池庙碑

楷书祭黄几道文卷

行书赤壁赋卷

友
楷书祭黄几道文卷

遊
行书次辩才韵诗帖

行书北游帖

楷书丰乐亭记

楷书丰乐亭记

友
行书人来得书帖

遊
行书游虎跑泉

行书新岁展庆帖

行书武昌西山诗

楷书宸奎阁碑

友
行书赤壁赋卷

猷
行书与宣猷丈帖

行书付颍沙弥二帖

行书归去来兮卷

楷书表忠观碑

有
楷书颍州西湖听琴

蝣

行书洞庭春色、中山松醪赋卷

行书洞庭春色、中山松醪赋卷

行书付颍沙弥二帖

苏轼书法字典

Y

292

Y

行书新岁展庆帖

行书天际乌云帖

行书祷雨帖

行书次辩才韵诗帖

楷书表忠观碑

行书归去来兮卷

行书天际乌云帖

行书答谢民师帖卷

行书春中帖

楷书醉翁亭记

行书归去来兮卷

行书与子厚帖

行书答谢民师帖卷

次韵三舍人省上诗

行书赤壁赋卷

行书洞庭春
色、中山松醪赋卷

行书新岁展庆帖

行书答谢民师帖卷

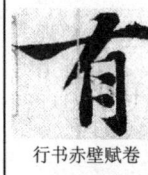
行书祷雨帖

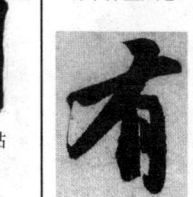
行书赤壁赋卷

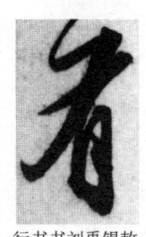
行书书刘禹锡敕

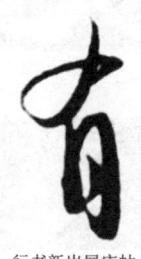
行书新岁展庆帖

行书答谢民师帖卷

行书祷雨帖

行书赤壁赋卷

行书啜茶帖

行书答谢民师帖卷

次韵三舍人省上诗

行书次辩才韵诗帖

行书春中帖

行书寒食帖

幼

行书归去来兮卷

行书尊丈帖

右

楷书蔡黄几道文卷

楷书丰乐亭记

楷书表忠观碑

楷书上清储祥宫碑

行书答谢民师帖卷

行书天际乌云帖

行书人来得书帖

行书久留帖

行书寒食帖

行书渡海帖

行书东武帖

行书答谢民师帖卷

酉

楷书司马温公神道碑

又

楷书司马温公神道碑

楷书上清储祥宫碑

楷书丰乐亭记

楷书醉翁亭记

行书石恪画维摩赞帖

行书南轩梦语

行书令子帖

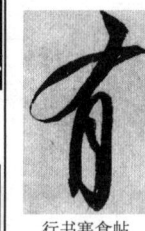

行书寒食帖

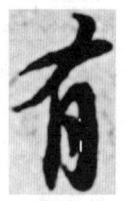

行书题王诜诗跋

苏轼书法字典

Y

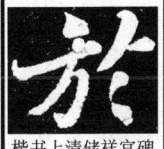

楷书上清储祥宫碑

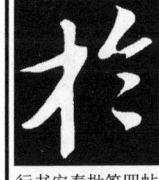

行书安焘批答四帖

行书洞庭春
色、中山松醪赋卷

行书洞庭春
色、中山松醪赋卷

行书答谢民师帖卷

行书答谢民师帖卷

楷书丰乐亭记

楷书丰乐亭记

楷书宸奎阁碑

楷书表忠观碑

楷书表忠观碑

楷书醉翁亭记

于

楷书醉翁亭记

楷书司马温公神道碑

楷书祭黄几道文卷

楷书祭黄几道文卷

行书南轩梦语

行书祷雨帖

行书答钱穆夫诗帖

次韵三舍人省上诗

行书次辩才韵诗帖

行书题王诜诗跋

囿

楷书宸奎阁碑

祐

楷书上清储祥宫碑

楷书祭黄几道文卷

楷书宸奎阁碑

楷书司马温公神道碑

295

楷书司马温公神道碑

楷书祭黄几道文卷

行书归去来兮卷

行书人来得书帖　　行书答谢民师帖卷

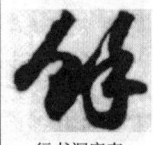
行书洞庭春
色、中山松醪赋卷

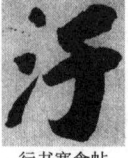
行书寒食帖

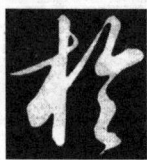
行书付颖沙弥二帖

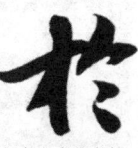
行书人来得书帖

行书南轩梦语

行书洞庭春
色、中山松醪赋卷

软

行书渡海帖

行书赤壁赋卷

行书答谢民师帖卷

行书洞庭春
色、中山松醪赋卷

余

行书归去来兮卷

行书杜甫橙木诗

行书赤壁赋卷

行书昆阳城赋卷

Y

行书洞庭春
色、中山松醪赋卷

楷书上清储祥宫碑

行书归院帖

行书赤壁赋卷

行书昆阳城赋卷

行书赤壁赋卷

楷书上清储祥宫碑

汗

行书归去来兮卷　　行书昆阳城赋卷

296

行书次辩才韵诗帖

楷书上清储祥宫碑

盂
楷书宸奎阁碑

行书天际乌云帖

行书赤壁赋卷

行书赤壁赋卷

楷书宸奎阁碑

叟

行书付颖沙弥二帖

行书答谢民师帖卷

行书渔夫破子词帖

楷书醉翁亭记

史
行书赤壁赋卷

行书付颖沙弥二帖

行书答谢民师帖卷

渔

楷书醉翁亭记

行书鱼枕冠颂帖

鱼

楷书颖州西湖听琴

行书新岁展庆帖

行书答谢民师帖卷

行书春中帖

行书渔夫破子词帖

行书洞庭春
色、中山松醪赋卷

楷书司马温公神道碑

行书江上帖

行书获见帖

行书归去来兮卷

行书归去来兮卷

行书洞庭春
色、中山松醪赋卷

行书天际乌云帖

行书次辩才韵诗帖

行书次韵王晋卿

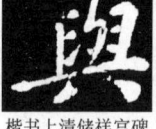
楷书上清储祥宫碑

楷书表忠观碑

楷书醉翁亭记

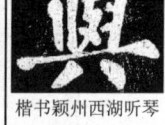
楷书颖州西湖听琴

楷书司马温公神道碑

楷书司马温公神道碑

楷书司马温公神道碑

楷书祭黄几道文卷

行书洞庭春
色、中山松醪赋卷

愚

楷书上清储祥宫碑

行书付颖沙弥二帖

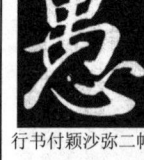
行书安泰批答四帖

苏轼书法字典

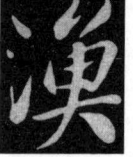
行书渔夫破子词帖

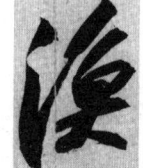
行书寒食帖

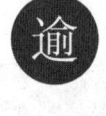
行书赤壁赋卷

Y

逾

行书安泰批答四帖

行书赤壁赋卷

行书洞庭春
色、中山松醪赋卷

行书赤壁赋卷

行书裰雨帖

行书裰雨帖

楷书祭黄几道文卷

楷书丰乐亭记

与

榆

楷书祭黄几道文卷

行书赤壁赋卷

楷书司马温公神道碑

行书祷雨帖

行书祷雨帖

楷书表忠观碑

楷书上清储祥宫碑

行书归去来兮卷

行书归去来兮卷

行书洞庭春
色、中山松醪赋卷

行书洞庭春
色、中山松醪赋卷

行书洞庭春
色、中山松醪赋卷

行书归去来兮卷

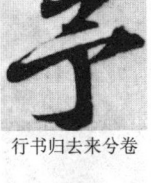

行书归去来兮卷

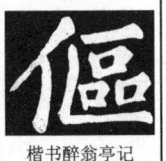

楷书醉翁亭记

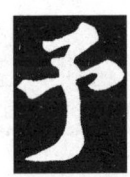

楷书丰乐亭记

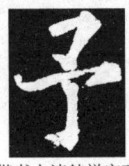

楷书上清储祥宫碑

行书南轩梦语

行书遗过子尺牍

行书祷雨帖

行书赤壁赋卷

行书鱼枕冠颂帖

行书付颖沙弥二帖

行书治平帖

行书一夜帖

楷书上清储祥宫碑

楷书上清储祥宫碑

楷书祭黄几道文卷

楷书表忠观碑

行书武昌西山诗

行书武昌西山诗

行书鱼枕冠颂帖

行书石恪画维摩赞帖

行书武昌西山诗

行书鱼枕冠颂帖

行书安焘批答四帖

行书答钱穆夫诗帖

行书致若虚总管尺牍

玉

禹

楷书司马温公神道碑

语

楷书上清储祥宫碑

行书杜甫橙木诗

行书付颖沙弥二帖

行书石恪画维摩赞帖

行书寒食帖

行书寒食帖

行书寒食帖

行书天际乌云帖

行书满庭芳词

行书洞庭春
色、中山松醪赋卷

行书祷雨帖

行书次辩才韵诗帖

次韵三舍人省上诗

行书答钱穆夫诗帖

行书答钱穆夫诗帖

行书答谢民师帖卷

苏轼书法字典

Y

行书祷雨帖

行书石恪画维摩赞帖

预
楷书宸奎阁碑

楷书宸奎阁碑

行书洞庭春
色、中山松醪赋卷

行书新岁展庆帖

遇

行书归去来兮卷

行书洞庭春
色、中山松醪赋卷

预
行书付颖沙弥二帖

育
楷书司马温公神道碑

驭

行书答钱穆夫诗帖

行书渡海帖

遇
行书洞庭春
色、中山松醪赋卷

行书答谢民师帖卷

欲
楷书丰乐记

行书安泰批答四帖

郁

行书洞庭春
色、中山松醪赋卷

遇
行书答谢民师帖卷

行书寒食帖

欲
楷书丰乐记

行书赤壁赋卷

遇
行书赤壁赋卷

行书寒食帖

行书人来得书帖

浴

楷书司马温公神道碑

浴
行书石恪画维摩赞帖

行书祷雨帖

育

301

行书昆阳城赋卷

行书洞庭春
色、中山松醪赋卷

行楷书吏部陈公诗跋

行书答谢民师帖卷

元

行书答钱穆夫诗帖

寓

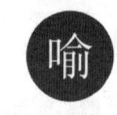
遇
行书付颖沙弥二帖

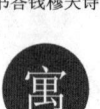
喻

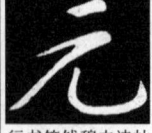
行书答钱穆夫诗帖

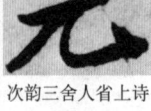
行书次辩才韵诗帖

元

楷书上清储祥宫碑

行书新岁展庆帖

行书获见帖

御

楷书醉翁亭记

次韵三舍人省上诗

楷书上清储祥宫碑

行书归去来分卷

楷书司马温公神道碑

行书答钱穆夫诗帖

行书南轩梦语

楷书祭黄几道文卷

行书次辩才韵诗帖

愈

行书答钱穆夫诗帖

行书李太白仙诗

楷书表忠观碑

楷书祭黄几道文卷

行书题王诜诗跋

行书题王诜诗跋

行书祷雨帖

楷书司马温公神道碑

行书石恪画维摩赞帖

愈

行书赤壁赋卷

苏轼书法字典

Y

302

苏轼书法字典

Y

行书归去来兮卷

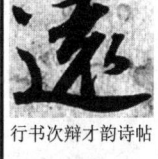
行书答谢民师帖卷

行书次辩才韵诗帖

行书次辩才韵诗帖

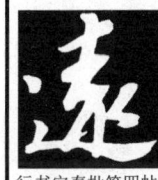
行书安焘批答四帖

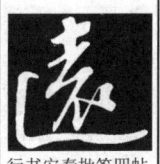
行书安焘批答四帖

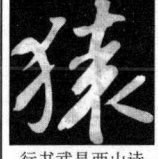
行书武昌西山诗

行书啜茶帖

行书京酒帖

楷书宸奎阁碑

行书归去来兮卷

行书与子厚帖

行书与子厚帖

行书获见帖

行书杜甫橙木诗

楷书罗池庙碑

楷书司马温公神道碑

楷书司马温公神道碑

楷书司马温公神道碑

行书答谢民师帖卷

行书武昌西山诗

行书与子厚帖

行书天际乌云帖

行书归去来兮卷

行书归去来兮卷

楷书表忠观碑

303

楷书醉翁亭记

行书满庭芳词

行书治平帖

行书赤壁赋卷

行书洞庭春
色、中山松醪赋卷

楷书表忠观碑

行书归去来兮卷

行书治平帖

院

行书洞庭春
色、中山松醪赋卷

行书洞庭春
色、中山松醪赋卷

行书鱼枕冠颂帖

行书归院帖

楷书表忠观碑

行书治平帖

行书祷雨帖

日

原

楷书表忠观碑

行书赤壁赋卷

楷书司马温公神道碑

楷书表忠观碑

楷书表忠观碑

行书人来得书帖

行书次辩才韵诗帖

楷书上清储祥宫碑

楷书罗池庙碑

楷书司马温公神道碑

怨

楷书宸奎阁碑

行书武昌西山诗

楷书罗池庙碑

行书答谢民师帖卷

行书武昌西山诗

Y

304

Y

行书次辩才韵诗帖

行书赤壁赋卷

行楷书吏部陈公诗跋

楷书司马温公神道碑

行书次辩才韵诗帖

行书次辩才韵诗帖

行书答谢民师帖卷

行书赤壁赋卷

楷书司马温公神道碑

行书次辩才韵诗帖

行书南轩梦语

行书答钱穆夫诗帖

行书赤壁赋卷

楷书上清储祥宫碑

约

行书李太白仙诗

次韵三舍人省上诗

行书赤壁赋卷

楷书上清储祥宫碑

楷书上清储祥宫碑

行书江上帖

行书职事帖

行书赤壁赋卷

楷书祭黄几道文卷

行书题王诜诗跋

行书题王诜诗跋

行书鱼枕冠颂帖

行书赤壁赋卷

楷书表忠观碑

约

月

行楷书吏部陈公诗跋

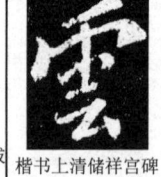

楷书上清储祥宫碑

悦

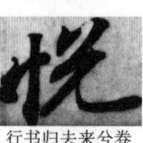

悦
行书归去来兮卷

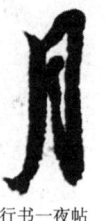

行书一夜帖

行书治平帖

次韵三舍人省上诗

楷书上清储祥宫碑

越

行书新岁展庆帖

行书获见帖

次韵三舍人省上诗

楷书祭黄几道文卷

越
楷书表忠观碑

岳

行书寒食帖

行书洞庭春
色、中山松醪赋卷

楷书丰乐亭记

越
楷书祭黄几道文卷

嵥
行书鱼枕冠颂帖

行书归安丘园帖

行书洞庭春
色、中山松醪赋卷

楷书表忠观碑

云

楷书颖州西湖听琴

楷书祭黄几道文卷

行书渡海帖

行书次辩才韵诗帖

楷书醉翁亭记

苏轼书法字典

Y

306

Y

楷书上清储祥宫碑

运

行书南轩梦语

行书春中帖

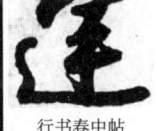
行书致运句太博尺牍

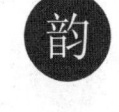
韵

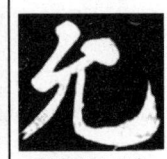
行书答钱穆夫诗帖

行书天际乌云帖

绐

行书洞庭春
色、中山松醪赋卷

耗

行书归去来兮卷

允

楷书表忠观碑

行书石恪画维摩赞帖

行书天际乌云帖

行书归院帖

行书天际乌云帖

行书武昌西山诗

匀

行书满庭芳词

行书满庭芳词

行书昆阳城赋卷

行书寒食帖

行书南轩梦语

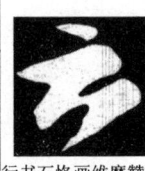
行书石恪画维摩赞帖

行书答钱穆夫诗帖

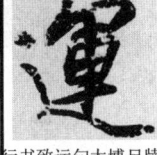
行书答钱穆夫诗帖

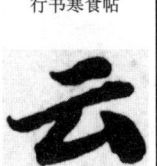
行书祷雨帖

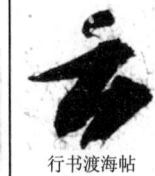
行书祷雨帖

行书渡海帖

行书杜甫橙木诗

行书次韵秦
太虚见戏耳聋诗

行书答钱穆夫诗帖

行书次韵王晋卿

次韵三舍人省上诗

行书次韵秦
太虚见戏耳聋诗

行书次辩才韵诗帖

Y

行书昆阳城赋卷

行书江上帖

行书归安丘园帖

行书答谢民师帖卷

行书新岁展庆帖

行书春中帖

宰
楷书司马温公神道碑

再

楷书宸奎阁碑

行书职事帖

行书与子厚帖

行书人来得书帖

行书武昌西山诗

载

行书武昌西山诗

行书归去来兮卷

行书归去来兮卷

行书次韵秦
太虚见戏耳聋诗

楷书司马温公神道碑

行书赤壁赋卷

行书付颖沙弥二帖

行书安焘批答四帖

栽

杂

雖
楷书罗池庙碑

雜
楷书醉翁亭记

雖
行书昆阳城赋卷

哉

楷书上清储祥宫碑

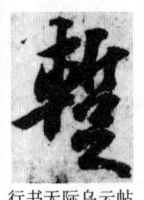
行书天际乌云帖

行书杜甫橙木诗

行书次辩才韵诗帖

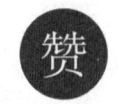
行书新岁展庆帖

赞

行书石恪画维摩赞帖

行书武昌西山诗

行书武昌西山诗

行书安燾批答四帖

簪

行书鱼枕冠颂帖

暂

行书次辩才韵诗帖

行书赤壁赋卷

行书付颍沙弥二帖

行书次韵王晋卿

行书寒食帖

楷书上清储祥宫碑

楷书丰乐亭记

楷书宸奎阁碑

楷书表忠观碑

行书治平帖

行书昆阳城赋卷

行书付颍沙弥二帖

在

楷书醉翁亭记

楷书醉翁亭记

楷书司马温公神道碑

行书归去来兮卷

楷书司马温公神道碑

苏轼书法字典

Z

310

Z

行书赤壁赋卷

行书南轩梦语

行书洞庭春
色、中山松醪赋卷

楷书司马温公神道碑

则

行书寒食帖

凿

行书归安丘园帖

葬

楷书表忠观碑

造

致至孝廷平郭君尺牍

楷书丰乐亭记

遭

楷书丰乐亭记

行书新岁展庆帖

枣

行书鱼枕冠颂帖

行书人来得书帖

行书新岁展庆帖

行书石恪画维摩赞帖

行书次韵秦
太虚见戏耳聋诗

行书洞庭春
色、中山松醪赋卷

早

行书归去来兮卷

行书新岁展庆帖

行书洞庭春
色、中山松醪赋卷

行书与子厚帖

糟

楷书司马温公神道碑

行书昆阳城赋卷

行书李太白仙诗

行书新岁展庆帖

行书赤壁赋卷

行书武昌西山诗

行书致若虚总管尺牍

仄

迕

行书赤壁赋卷

行书答钱穆夫诗帖

憎

憎

楷书祭黄几道文卷

仄

行书杜甫橙木诗

连

行书石恪画维摩赞帖

泽

行书鱼枕冠颂帖

行书李太白仙诗

缯

贼

泽

行书归去来兮卷

责

责

行书安焘批答四帖

札

缯

楷书祭黄几道文卷

增

行书次韵秦
太虚见戏耳聋诗

泽

行书洞庭春
色、中山松醪赋卷

择

楷书祭黄几道文卷

行书安焘批答四帖

苏轼书法字典

Z

苏轼书法字典

楷书表忠观碑

行书昆阳城赋卷

行书昆阳城赋卷

张

楷书上清储祥宫碑

行书祷雨帖

Z

盏

行书赤壁赋卷

行书洞庭春
色、中山松醪赋卷

展

行书令子帖

行书新岁展庆帖

战

詹

行书书刘禹锡敕

瞻

楷书司马温公神道碑

行书归去来兮卷

斩

楷书司马温公神道碑

行书祷雨帖

行书祷雨帖

宅

行书杜甫橙木诗

行书南轩梦语

债

行书次韵秦
太虚见戏耳聋诗

行书答钱穆夫诗帖

斋

楷书上清储祥宫碑

行书与宣猷丈帖

行书付颍沙弥二帖

斋
行书祷雨帖

313

敢至孝廷平郭君尺牍

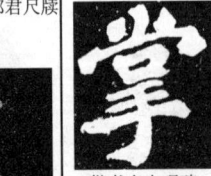
掌
楷书表忠观碑

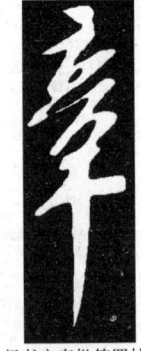
章
行书安憙批答四帖

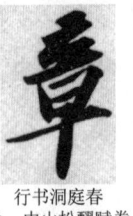
行书洞庭春
色、中山松醪赋卷

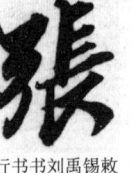
張
行书书刘禹锡敕

章

章
楷书司马温公神道碑

行书与宣猷丈帖

行书新岁展庆帖

行书石恪画维摩赞帖

漳
行书洞庭春
色、中山松醪赋卷

行书赤壁赋卷

行书答谢民师帖卷

章
楷书祭黄几道文卷

仗

行书答钱穆夫诗帖

掌
行书裤雨帖

涨

行书洞庭春
色、中山松醪赋卷

章
行楷书吏部陈公诗跋

杖

行书洞庭春
色、中山松醪赋卷

掌
行书次辩才韵诗帖

丈

行书尊丈帖

行书武昌西山诗

行书安憙批答四帖

章
行书昆阳城赋卷

行书治平帖

哲

楷书上清储祥宫碑

辄

楷书醉翁亭记

行书付颖沙弥二帖

行书职事帖

棹

行书赤壁赋卷

行书归去来兮卷

照

行书天际乌云帖

行书人来得书帖

行书人来得书帖

楷书上清储祥宫碑

楷书上清储祥宫碑

楷书上清储祥宫碑

行书书刘禹锡敕

赵

楷书祭黄几道文卷

行书祷雨帖

行书墨妙亭诗

召

楷书宸奎阁碑

楷书上清储祥宫碑

行书久留帖

诏

楷书宸奎阁碑

杖
行书归去来兮卷

帐

行书答谢民师帖卷

行书武昌西山诗

昭

楷书宸奎阁碑

楷书祭黄几道文卷

315

行书满庭芳词

行书与宣猷丈帖

楷书丰乐亭记

楷书醉翁亭记

行书令子帖

行行获见帖

行书新岁展庆帖

行楷书吏部陈公诗跋

楷书醉翁亭记

谪

行书题王诜诗跋

行书归去来兮卷

行书题王诜诗跋

行书赤壁赋卷

楷书司马温公神道碑

辙

行书付颖沙弥二帖

行书石恪画维摩赞帖

行书赤壁赋卷

楷书宸奎阁碑

轍

楷书祭黄几道文卷

行书洞庭春
色、中山松醪赋卷

行书赤壁赋卷

楷书宸奎阁碑

者

行书东武帖

行书南轩梦语

行书赤壁赋卷

楷书表忠观碑

楷书醉翁亭记

苏轼书法字典

Z

316

行书安荼批答四帖

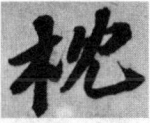

次韵三舍人省上诗

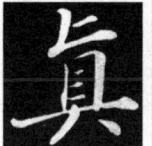

行书付颖沙弥二帖

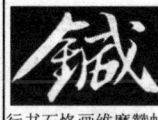

行书石恪画维摩赞帖

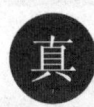

行书祷雨帖

行书安荼批答四帖

行书安荼批答四帖

行书次韵秦
太虚见戏耳聋诗

行书寒食帖

真

楷书宸奎阁碑

浙

楷书表忠观碑

震

楷书司马温公神道碑

行书赤壁赋卷

阵

枕

行书鱼枕冠颂帖

行书鱼枕冠颂帖

真

楷书上清储祥宫碑

行书游虎跑泉

真

行书次韵秦
太虚见戏耳聋诗

着

行书新岁展庆帖

行书洞庭春
色、中山松醪赋卷

陣

行书昆阳城赋卷

朕

楷书上清储祥宫碑

行书祷雨帖

真

行书天际乌云帖

真

行书满庭芳词

行书李太白仙诗

鍼

317

行书石恪画维摩赞帖

楷书司马温公神道碑

征

行书归去来兮卷

爭

楷书丰乐亭记

镇

楷书司马温公神道碑

行书石恪画维摩赞帖

楷书司马温公神道碑

次韵三舍人省上诗

楷书上清储祥宫碑

丞

楷书祭黄几道文卷

行书洞庭春
色、中山松醪赋卷

楷书司马温公神道碑

行书赤壁赋卷

楷书上清储祥宫碑

行书洞庭春
色、中山松醪赋卷

行书答谢民师帖卷

争

行书与子厚帖

楷书上清储祥宫碑

政

行书洞庭春
色、中山松醪赋卷

行书次辩才韵诗帖

楷书上清储祥宫碑

楷书上清储祥宫碑

行书武昌西山诗

正

行书次辩才韵诗帖

楷书司马温公神道碑

苏轼书法字典

Z

318

苏轼书法字典

Z

行书覆盆子帖

行书人来得书帖

行书渡海帖

支

行书寒食帖

行书答钱穆夫诗帖

行书次辩才韵诗帖

行书次辩才韵诗帖

行书答谢民师帖卷

行书昆阳城赋卷

行书昆阳城赋卷

行书南轩梦语

行书书刘禹锡敕

楷书表忠观碑

楷书醉翁亭记

行楷书吏部陈公诗跋

行书赤壁赋卷

行书赤壁赋卷

楷书宸奎阁碑

楷书宸奎阁碑

楷书罗池庙碑

楷书祭黄几道文卷

楷书祭黄几道文卷

楷书丰乐亭记

楷书丰乐亭记

楷书表忠观碑

楷书司马温公神道碑

行书东武帖

之

楷书司马温公神道碑

楷书上清储祥宫碑

行书洞庭春
色、中山松醪赋卷

行书归安丘园帖

楷书罗池庙碑

知

致至孝廷平郭君尺牍

行书昆阳城赋卷

行书江上帖

楷书上清储祥宫碑

楷书祭黄几道文卷

祗

楷书上清储祥宫碑

行书付颖沙弥二帖

行书李太白仙诗

楷书上清储祥宫碑

楷书祭黄几道文卷

只

行书付颖沙弥二帖

行书赤壁赋卷

楷书上清储祥宫碑

楷书丰乐亭记

行书李太白仙诗

行书次辩才韵诗帖

行书赤壁赋卷

楷书司马温公神道碑

楷书丰乐亭记

行书付颖沙弥二帖

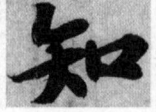
行书赤壁赋卷

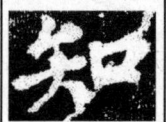
楷书司马温公神道碑

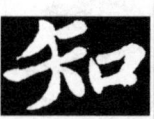
楷书宸奎阁碑

行书次韵王晋卿

行书赤壁赋卷

楷书醉翁亭记

楷书表忠观碑

行书啜茶帖

苏轼书法字典

Z

320

Z

楷书上清储祥宫碑

芷

行书次韵王晋卿

纸

行书寒食帖

殖

楷书表忠观碑

止

行书人来得书帖

行书赤壁赋卷

旨

楷书宸奎阁碑

职

楷书上清储祥宫碑

职

行书职事帖

行书归去来兮卷

植

行书归去来兮卷

植

行书归去来兮卷

行书归去来兮卷

直

楷书司马温公神道碑

直

楷书祭黄几道文卷

行书武昌西山诗

值

行书覆盆子帖

值

行书鱼枕冠颂帖

知

行书武昌西山诗

知

行书武昌西山诗

知

行书书刘禹锡敕

执

行书归安丘园帖

直

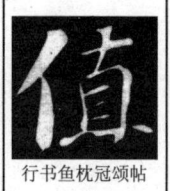

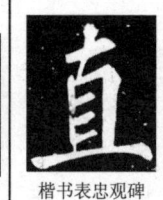

楷书表忠观碑

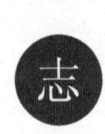
志

楷书上清储祥宫碑

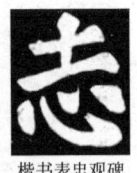
楷书表忠观碑

楷书司马温公神道碑

行书昆阳城赋卷

行书归去来兮卷

行书覆盆子帖

行书付颖沙弥二帖

行书祷雨帖

行书答谢民师帖卷

行书赤壁赋卷

行书次辩才韵诗帖

楷书醉翁亭记

行书与宣猷丈帖

行书武昌西山诗

行书书刘禹锡敕

行书人来得书帖

行书归去来兮卷

楷书司马温公神道碑

楷书上清储祥宫碑

楷书上清储祥宫碑

楷书上清储祥宫碑

楷书丰乐亭记

楷书表忠观碑

行书墨妙亭诗

行书渡海帖

指

行书天际乌云帖

咫

行书洞庭春
色、中山松醪赋卷

至

<p>苏轼书法字典</p>

Z

楷书宸奎阁碑

楷书司马温公神道碑

楷书司马温公神道碑

楷书司马温公神道碑

楷书醉翁亭记

楷书司马温公神道碑

楷书司马温公神道碑

次韵三舍人省上诗

楷书上清储祥宫碑

行书归去来兮卷

行书杜甫橦木诗

楷书宸奎阁碑

行书洞庭春
色、中山松醪赋卷

楷书祭黄几道文卷

行书归安丘园帖

楷书表忠观碑

行书归去来兮卷

楷书罗池庙碑

行书尺牍

行书治平帖

行书遗过子尺牍

行书洞庭春
色、中山松醪赋卷

质

323

楷书表忠观碑

楷书司马温公神道碑

楷书表忠观碑

行书赤壁赋卷

行书武昌西山诗

楷书醉翁亭记

楷书表忠观碑

行书寒食帖

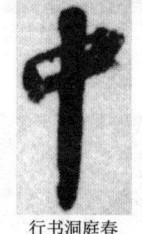

行书洞庭春
色、中山松醪赋卷

楷书祭黄几道文卷

楷书司马温公神道碑

楷书表忠观碑

楷书祭黄几道文卷

行书答谢民师帖卷

行书南轩梦语

行书洞庭春
色、中山松醪赋卷

楷书宸奎阁碑

Z

行书付颖沙弥二帖

终

忠

行书治平帖

行书答谢民师帖卷

行书答谢民师帖卷

楷书上清储祥宫碑

楷书司马温公神道碑

行书杜甫橙木诗

行书尊丈帖

苏轼书法字典

324

Z

行书渡海帖

楷书醉翁亭记

行书昆阳城赋卷

行书次韵秦
太虚见戏耳聋诗

行书石恪画维摩赞帖

行书北游帖

楷书司马温公神道碑

楷书司马温公神道碑 行书石恪画维摩赞帖

行楷书吏部陈公诗跋

行书赤壁赋卷

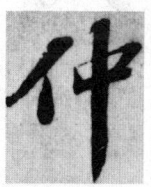

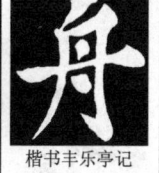
楷书丰乐亭记

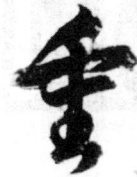
行书天际乌云帖

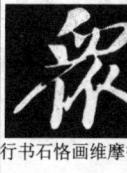
行书石恪画维摩赞帖

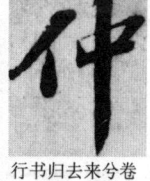
行书归去来兮卷

行书石恪画维摩赞帖

楷书颖州西湖听琴

行书人来得书帖

行书石恪画维摩赞帖

行书归去来兮卷

楷书上清储祥宫碑

行书寒食帖

行书归安丘园帖

行书答谢民师帖卷

行书赤壁赋卷

行书赤壁赋卷

楷书表忠观碑

行书渔夫破子词帖

行书归去来兮卷

朱
行书天际乌云帖

州

行书次韵王晋卿

楷书颖州西湖听琴

周

楷书司马温公神道碑

行书归去来兮卷

诛
行书天际乌云帖

行书天际乌云帖

周

楷书丰乐亭记

行书答谢民师帖卷

楷书表忠观碑

楷书司马温公神道碑

楷书丰乐亭记

楷书丰乐亭记

楷书宸奎阁碑

行书赤壁赋卷

楷书表忠观碑

肘

楷书表忠观碑

行书赤壁赋卷

楷书表忠观碑

行书石恪画维摩赞帖

周
楷书上清储祥宫碑

楷书宸奎阁碑

行书赤壁赋卷

苏轼书法字典

Z

行书职事帖

行书洞庭春
色、中山松醪赋卷

行书赤壁赋卷

行书洞庭春
色、中山松醪赋卷

行书李太白仙诗

行书赤壁赋卷

主

楷书司马温公神道碑

行书安焘批答四帖

行书赤壁赋卷

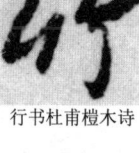
行书杜甫橙木诗

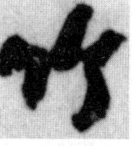
行书杜甫橙木诗

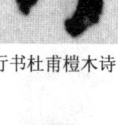
逐

行书次韵王晋卿

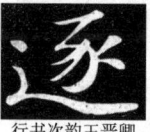
烛

行书石恪画维摩赞帖

行书武昌西山诗

楷书醉翁亭记

楷书司马温公神道碑

行书归去来分卷

竹

楷书醉翁亭记

行书南轩梦语

行书满庭芳词

珠

楷书上清储祥宫碑

行书李太白仙诗

行书洞庭春
色、中山松醪赋卷

行书次辩才韵诗帖

诸

楷书丰乐亭记

327

专

行书令子帖

專

行书新岁展庆帖

转

楷书醉翁亭记

行书付颖沙弥二帖

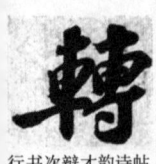

行书次辩才韵诗帖

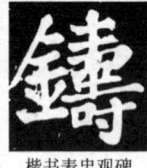

楷书表忠观碑

鑄

行书新岁展庆帖

筑

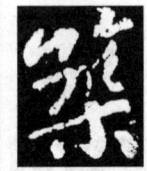

楷书上清储祥宫碑

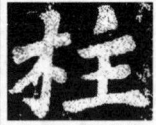

楷书上清储祥宫碑

楷书司马温公神道碑

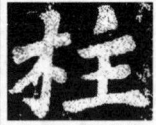

楷书司马温公神道碑

柱

行书书刘禹锡敕

祝

楷书上清储祥宫碑

祝

行书新岁展庆帖

行书春中帖

铸

行书东武帖

住

行书石恪画维摩赞帖

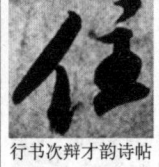

行书次辩才韵诗帖

住

行书治平帖

柱

楷书上清储祥宫碑

煮

楷书表忠观碑

行书寒食帖

嘱

行书人来得书帖

助

楷书司马温公神道碑

苏轼书法字典

Z

328

苏轼书法字典

Z

行书洞庭春
色、中山松醪赋卷

行书阳羡帖

行书答谢民师帖卷

撰

坠

行书付颖沙弥二帖

行书洞庭春
色、中山松醪赋卷

状

楷书司马温公神道碑

妆

楷书上清储祥宫碑

隧
行书次韵秦
太虚见戏耳聋诗

追
行书归去来兮卷

状
行书与宣猷丈帖

瓶
行书天际乌云帖

撰
楷书表忠观碑

浊

椎

幢

糖
行书天际乌云帖

撰
楷书司马温公神道碑

漏
行书鱼枕冠颂帖

椎
行书新岁展庆帖

幢
行书满庭芳词

桩
行书李太白仙诗

篆

酌

锥

追

庄

篆
楷书司马温公神道碑

酌
楷书祭黄几道文卷

锥
楷书祭黄几道文卷

追
楷书司马温公神道碑

庄
行书南轩梦语

篆
行书李太白仙诗

329

行书赤壁赋卷

楷书上清储祥宫碑

行书春中帖

楷书表忠观碑

行书归去来兮卷

行书赤壁赋卷

子

楷书蔡黄几道文卷

楷书表忠观碑

楷书宸奎阁碑

行书洞庭春
色、中山松醪赋卷

行书赤壁赋卷

楷书宸奎阁碑

资

行书归去来兮卷

楷书宸奎阁碑

行书赤壁赋卷

Z

行书赤壁赋卷

楷书表忠观碑

行书书刘禹锡敕

子

行书祷雨帖

行书杜甫榿木诗

楷书罗池庙碑

楷书司马温公神道碑

行书洞庭春
色、中山松醪赋卷

行书天际乌云帖

行书次辩才韵诗帖

行书东武帖

楷书司马温公神道碑

兹

苏
轼
书
法
字
典

Z

行书渡海帖

楷书丰乐亭记

自
楷书醉翁亭记

行书渔夫破子词帖

次韵三舍人省上诗

行书次韵王晋卿

楷书宸奎阁碑

楷书司马温公神道碑

紫

行书昆阳城赋卷

行书安焘批答四帖

楷书宸奎阁碑

楷书司马温公神道碑

楷书上清储祥宫碑

行书江上帖

行书赤壁赋卷

行书书刘禹锡敕

楷书上清储祥宫碑

楷书司马温公神道碑

行书归安丘园帖

籽

行书寒食帖

行书人来得书帖

楷书罗池庙碑

行书李太白仙诗

行书归去来兮卷

梓

行书洞庭春
色、中山松醪赋卷

331

楷书宸奎阁碑

行书致若虚总管尺牍

楷书上清储祥宫碑

行书安焘批答四帖

行书北游帖

行书答钱穆夫诗帖

行书付颖沙弥二帖

楷书上清储祥宫碑

行书墨妙亭诗

字

行书安焘批答四帖

足

纵

楷书宸奎阁碑

宗

楷书表忠观碑

行书赤壁赋卷

楷书司马温公神道碑

楷书司马温公神道碑

楷书司马温公神道碑

走

楷书表忠观碑

楷书司马温公神道碑

楷书司马温公神道碑

总

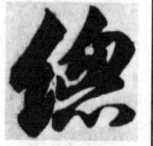
楷书司马温公神道碑

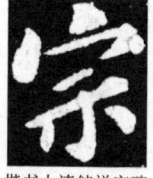
行书答谢民师帖卷

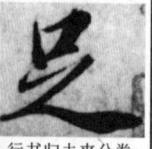
行书归去来兮卷

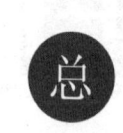
行书归去来兮卷

奏

行书致若虚总管尺牍

楷书上清储祥宫碑

行书付颖沙弥二帖

Z

332

苏轼书法字典

Z

楷书醉翁亭记

楷书醉翁亭记

罪

楷书上清储祥宫碑

行书职事帖

行书渡海帖

醉

楷书醉翁亭记

行书渔夫破子词帖

行书渔夫破子词帖

楷书上清储祥宫碑

楷书上清储祥宫碑

楷书丰乐亭记

楷书表忠观碑

楷书司马温公神道碑

最

楷书宸奎阁碑

行书石恪画维摩赞帖

行书赤壁赋卷

族

楷书表忠观碑

阻

楷书丰乐亭记

祖

行书洞庭春色、中山松醪赋卷

行书洞庭春色、中山松醪赋卷

行书次韵秦太虚见戏耳聋诗

卒

楷书上清储祥宫碑

楷书司马温公神道碑

333

行书春中帖

行书归去来兮卷

行书春中帖

尊

行书武昌西山诗

左

楷书上清储祥宫碑

行书赤壁赋卷

樽

行书武昌西山诗

楷书司马温公神道碑

行书李太白仙诗

昨

楷书上清储祥宫碑

行书新岁展庆帖

行书洞庭春
色、中山松醪赋卷

行楷书吏部陈公诗跋

行书洞庭春
色、中山松醪赋卷

Z

楷书表忠观碑

行书新岁展庆帖

罇

行书答钱穆夫诗帖

行书尊丈帖

行书答钱穆夫诗帖

楷书丰乐亭记

行书归去来兮卷

楷书颍州西湖听琴

行书致运句太博尺牍

行书渔夫破子词帖

苏轼书法字典

Z

行书覆盆子帖

行书尺牍

行书答钱穆夫诗帖

行书付颖沙弥二帖

楷书醉翁亭记

行书南轩梦语

行书赤壁赋卷

行书天际乌云帖

行书鱼枕冠颂帖

行书赤壁赋卷

行书次辩才韵诗帖

行书洞庭春
色、中山松醪赋卷

行书南轩梦语

行书石恪画维摩赞帖

行书武昌西山诗

行书鱼枕冠颂帖

楷书表忠观碑

楷书司马温公神道碑

楷书上清储祥宫碑

楷书醉翁亭记

行书祷雨帖

楷书宸奎阁碑

楷书罗池庙碑

楷书司马温公神道碑

行书答谢民师帖卷

行书次辩才韵诗帖

335

图书在版编目(CIP)数据

苏轼书法字典 / 徐剑琴编. —上海：上海辞书出
版社，2019(2020.4 重印)
　ISBN 978-7-5326-5297-6

　Ⅰ.①苏…　Ⅱ.①徐…　Ⅲ.①汉字–法书–中国–北
宋–字典　Ⅳ.①J292.25-61

中国版本图书馆 CIP 数据核字(2019)第 129597 号

苏轼书法字典

徐剑琴　编

出版统筹	陈　崎
责任编辑	赵寒成　钱莹科
装帧设计	王轶颀

出版发行	上海世纪出版集团 上海辞书出版社(www.cishu.com.cn)
地　　址	上海市陕西北路 457 号(邮编　200040)
印　　刷	苏州越洋印刷有限公司
开　　本	850×1168 毫米　1/32
印　　张	11.75
版　　次	2019 年 6 月第 1 版　2020 年 4 月第 2 次印刷
书　　号	ISBN 978-7-5326-5297-6/J·758
定　　价	68.00 元

本书如有质量问题，请与承印厂联系。电话：0512-68180638